U0004186

說故事的古典音樂導聆

浪漫樂派

It's Time
for
Classical Music

An
Inmo

安仁模———著

林芳如———譯

原點

前言

浪漫時代，
響徹沙龍的自由夢想

　　就像我們現在會因為某個人、某些感情又哭又笑，兩百年前的音樂家也是如此。既是戀人之間的愛情，也是朋友之間友情的浪漫史，在詩人的筆尖、音樂家的指尖，還有畫家的筆鋒下重新誕生。

　　長久以來，我一直在學習和演奏鋼琴。學生時期的我熱衷將琴譜上的音符變成聲音，沒能傾聽作曲家的故事。但是不知道從哪天起，他們的故事開始一個接一個傳到我的耳朵裡，和我的喜怒哀樂交織在一起。那些作曲家是跟我截然不同的歷史偉人，但是在此之前，他們首先是某個人的兒子、某人的愛人又或者是摯友。他們也跟我們一樣都是普通人，經歷過青春期，愛喝咖啡和啤酒，會對著鏡子挑衣服，會跟朋友們聊到深夜。

　　浪漫傳奇（Roman）描寫的是中世紀時期騎士熱戀的極端情感，而這個體裁就是浪漫主義（Romanticism）。跟熱戀的對象在現實中分手了，但是仍會在夢裡懷念相遇的那些夢幻故事，這些情形盛行於十九世紀的浪漫主義也是現在的寫照，因為我們也是那樣去愛──愛著某個深愛的人，放聲呼喚那份愛，掙扎著找回那份愛。愛情的狂熱真的有可能用理性和知性來解釋嗎？透過

直覺、感性，還有想像力激發出自己內在的東西，隨心所欲地展現的浪漫主義，充滿了熱情、幻想和自由。無論是浪漫主義時期的作曲家作品，或是他們的人生都是如此。

　　上個時代的古典主義強調秩序與形式的平衡，實在非常不自由。歌德曾說：「古典主義是健康的，浪漫主義是病態的。」顧名思義，浪漫主義得了自由之病，充滿即興和幻想。自由地與文學結合、飽含自由夢想的浪漫樂派對現在的我們來說，是最容易產生共鳴的親切古典樂。

　　鋼琴在浪漫時期特別受歡迎。當時巴黎有一百五十個鋼琴品牌，維也納足足有三百多名鋼琴工匠，很不敢置信吧。在這樣的氛圍下，人們不斷研發鋼琴，新興資產階級為了炫耀財富和教養，也會買鋼琴上課。多虧於此，音樂家有了收入。作曲家創作的簡短小品，或是兩人坐在鋼琴前彈奏的四手聯彈曲子賣得特別好。鋼琴和鋼琴學生的需求就這樣逐漸增加，哈農（Hanon）和徹爾尼等許多作曲家撰寫了提高彈琴技巧的練習曲教材，所以樂譜出版業也十分發達。浪漫時期的鋼琴發展誕生了不起的鋼琴獨奏曲，也引起作曲家親自演奏創作曲的風潮，他們就是展現華麗精湛演奏技巧的演奏家。而且當時的貴族夫人會開放自己的客廳當作沙龍，與藝術家共度時光以撫慰無聊的日常生活。以想像打造並充滿幻想和欲望的沙龍，對很多藝術家來說是靈感的來源，對愛做夢的夢想家來說是日常生活的逃出口。然而，從綺麗的夢中醒來的話，會因為空虛而感到更加苦澀吧。

　　舒曼出生的1810年前後，無數作曲家同時也出生了。孟德爾

頌是大舒曼一歲的哥哥，蕭邦和舒曼同歲，李斯特則是小一歲。年紀相仿的他們，創作的美妙音樂之間有著某種特別的東西——那就是「人」，像是父母的影響、與周遭人的交流。尤其是沙龍文化在浪漫時期占有一席之地，文學、藝術和音樂百花齊放。而扎根於傳統廂房（供一家之主接待客人）文化的韓國現代複合文化空間，其中沙龍的比重也在增加。沙龍是一種空間概念，同時也代表了人與人之間的關係。

　　喜愛「想聽懂古典樂」播客節目的「懂樂粉」（聽眾暱稱）就像是聚在沙龍的人一樣，因為有你們在，我才能透過這本書和各位見面。非常感謝全心全意支持我的懂樂粉、燃燒靈魂製作的李大貴代表、我的家人們，以及WISDOM HOUSE的關係人士。以及我的人生和音樂前輩的女高音歌唱家曹秀美、一席金玉良言讓人感動到骨子裡的李永朝院長、金基泰代表、古典樂紳士金道泳律師，還有「想聽懂古典樂」的懂樂粉代表「尚朱的春之夢」，我愛你們、謝謝你們。此外，這本書要獻給予我厚愛的鋼琴老師張惠園教授，感激不盡。

　　如果接觸了在人際關係中盡情展現音樂才華的作曲家故事，就會覺得大師們更加親近、有人情味，並拉近一點點和古典樂的距離。請各位仔細傾聽，我將會告訴各位，在與人相遇並互相影響的浪漫沙龍中，古典樂音樂家生活故事。

更充實地閱讀《說故事的古典音樂導聆》的方法

1. 利用正文中的QR code同時閱讀和聆賞古典音樂！

掃描正文中的QR code，一邊欣賞音樂，一邊沿著作曲家的人生軌跡走，樂趣和敏感度都會加倍！

2. 必懂的古典音樂術語「懂樂必懂」，充滿芝麻般小細節的「懂樂細節」

- 懂樂必懂：為古典音樂入門者簡短解說一定要懂的古典音樂術語。放下覺得古典音樂很難的擔憂，沒有壓力地與古典音樂相遇吧！

- 懂樂細節：作曲家之間津津有味的關係，以及更有趣的作曲世界等作曲家的幕後故事，讓閱讀的樂趣翻倍！

3. 讓你暢聊古典音樂的作曲家10大關鍵字

「《冬之旅》真的好像舒伯特本身的人生」，你不想說說看這種話嗎？只要知道「作曲家10大關鍵字」，聊古典音樂的時候就再也不會畏畏縮縮！

4. 安仁模特別嚴選推薦的必聽名曲播放清單！

如果你很想聽古典樂，但不曉得該聽什麼曲子的話，那麼，按照作者推薦的必聽名曲播放清單可以解決你的煩惱！一個QR code包含所有的推薦名曲，現在就透過專家嚴選的播放清單，輕鬆自在地欣賞古典樂吧！

*本書刊載的QR code曲目均為公共財。QR code來自2019年10月出版的原韓文版書籍，連結不保證永久有效。

Contents

Franz Peter Schubert

舒伯特

1797~1828

01

完美的未完成，漂泊的春日青年
舒伯特

寒天黑夜，依稀傳來你的歌聲。
我想為孤伶伶哽咽的你
敞開我的溫暖懷抱。

鋼琴若發出「嘟噹噹噹噹噹——」低沉的聲音，我就不由自主顫慄，準備好要迎接他。接在兩小節前奏之後的溫柔男高音，啊！舒伯特的小夜曲！

太陽下山，天色漸黑的時候，就會想到的「傍晚之歌」小夜曲。他生活在寒冷冬日中，渴望春天降臨；在漆黑的夜晚徹夜未眠，害怕白天到來。他對抗逼近的死亡，渴望重生；希望永遠沉睡，不在白天醒來。

他的人生，想被愛卻得不到愛，往前走卻不得不退後。他雖然度過未完的短暫人生，卻留下無數美麗給我們，現在來聽聽他那從早晨延續至夜晚的故事吧。

 《天鵝之歌》（*Schwanengesang*），D.957, No.4〈小夜曲〉（Ständchen）

維也納土生土長的舒伯特
加入維也納少年合唱團

海頓、莫札特和貝多芬全是在奧地利維也納活動過的作曲家，卻不是土生土長的維也納人。反之，舒伯特出生於維也納，活動於維也納，死於維也納，是土生土長的維也納人。他只離開過奧地利三次，全部都是拜訪匈牙利的時候。

舒伯特的故鄉是奧地利維也納郊區的利西騰塔爾（Lichtental）。他的父親是老師，母親則是鎖匠之女，是一名廚師。他父親結過兩次婚，足足生了十九個小孩，因此他們家總是很擁擠。舒伯特出生於1797年1月31日，排行第十二。

舒伯特自五歲起向當時十七歲的大哥伊格納茲·舒伯特（Ignaz Schubert）學鋼琴，當他的才華超越哥哥時，父親便開始教他小提琴。發覺兒子才華非凡的父親，把舒伯特送到利西騰塔爾教堂的管風琴師麥可·霍爾澤（Michael Holzer）那。霍爾澤說舒伯特早就懂得和聲，驚嘆他的天賦，並用心指導。舒伯特有時也會在做禮拜的時間代替霍爾澤演奏管風琴。

　　舒伯特的父親希望他跟自己一樣走上教師之路，並認為他的才華有助於他當老師，因此很是欣慰。但正是這一點，成為日後舒伯特與父親之間的分歧。舒伯特想成為職業音樂家，而不是當老師。

　　奧地利皇帝法蘭茲一世（Francis I）成立了免費提供食宿和教育的皇家神學院兒童合唱團，而舒伯特十一歲時報名甄選。但這裡是貴族子弟和家境普通的孩子混在一起歌唱的地方，因此穿著寒酸的舒伯特在其他學生之間自然很顯眼。雖然在甄選上所有人投以輕蔑的眼神，但舒伯特彷彿在嘲諷他們一樣拿到最高分。實際上，舒伯特擅於歌唱，六歲起就在教堂唱詩班獨唱，他的歌聲清澈優美，高音也能清脆地唱出來。這個皇家神學院兒童合唱團便是現在的「維也納少年合唱團」，作曲家海頓也出身於這個合唱團。

　　獲得獎學金入學的舒伯特難過地跟家人道別後，展開寄宿生活。在學校他是交響樂團的第一小提琴手，偶爾也會指揮，上正規的音樂課，學習海頓、莫札特、貝多芬的交響曲，體驗編制浩大的管弦樂曲等。後來，舒伯特十六歲時創作了第一號交響曲。

薩里耶利
是舒伯特的老師?

　　還記得電影《阿瑪迪斯》（*Amadeus*）中，在莫札特的天賦面前深感絕望的配角安東尼奧・薩里耶利（Antonio Salieri）嗎？薩里耶利是皇家宮廷樂長，也是當時皇家神學院的老師，他留意到舒伯特的才能，開始教他作曲。舒伯特雖然受到廣泛的音樂教育，例如學習作曲和有空就去看歌劇等等，但他在兩年半後進入變聲期，結果離開了學校。

　　從學校出來後，舒伯特仍繼續在交響樂團演出，並向薩里耶利學習音樂理論和作曲。薩里耶利尤其培養了舒伯特對優美旋律的美感，那在日後成為舒伯特音樂的重要特徵。雖然薩里耶利強調，創作歌劇勝過藝術歌曲是身為作曲家的榮譽，他也曾耍心機以找出莫札特歌劇的缺點來自娛，但無論如何，舒伯特十分尊敬感謝他，在完成學業的十九歲時，創作《獻給薩里耶利老師的五十歲壽辰賀宴》（*Beitrag zur fünfzigjährigen Jubelfeier des Herrn von Salieri,* D.407）題獻給他，後來又將自己的《歌德藝術歌曲集》（*Goethe Lieder*）獻給他。

 《水上吟》（*Auf dem Wasser zu singen*），Op.72, D.774

社交達人
兼職作曲家

　　舒伯特憑藉音樂才華，在學校可以說是「人氣王」。朋友

們給他一首詩，他就能當場唰唰畫出音符，令朋友們欽羨不已。朋友們像磁鐵一樣圍繞舒伯特，而這一切的吸引力皆來自他所擁有的音樂才華。舒伯特的摯友約瑟夫・馮・施鮑恩（Joseph von Spaun）努力為貧窮的他取得五線譜，但他常常一下子就用光，消耗速度極快。兩人互相傾吐煩惱，累積一輩子的友情和信賴。後來施鮑恩成為財務官員，也就是國營彩券公司的老闆。

當時舒伯特荒廢學業，埋頭作曲，但又怕希望他成為老師的父親會生氣，不得不偷偷作曲。在他十五歲那年，心愛的母親過世，他陷入巨大的悲傷，但在那之後沒多久，父親就跟第二任妻子結婚，又生了五個孩了。

根據當時的徵兵制度，舒伯特應該也要入伍，而唯一不當兵的方法就是成為教師。當時非常缺教師，因此當教師就能免役。舒伯特還是非自願地實現了父親的願望，在父親的小學擔任助教，教低年級學生字母，工作十分單調。自這個時候起，舒伯特開始打兩份工，白天教書，晚上作曲。雖然教師薪水讓他買得起樂譜、鋼筆、墨水等作曲所需要的工具，但他漸漸對死板的教師生活產生不滿，陷入自憐自傷中，出現憂鬱症症狀。舒伯特便是在這個時候罹患躁鬱症的。

作曲最容易
自帶旋律錦囊！

作曲家作曲的時候，旋律真會自動浮現嗎？實際上，他們是創造出一個個旋律來作曲。除非天賦異稟，否則旋律不會自動冒

出來。但是對舒伯特來說，作曲真的太簡單了。他有一個充滿新旋律的旋律錦囊，路走到一半靈光一閃，飯吃到一半靈光一閃，詩讀到一半也會靈光一閃！就這樣不用付出太多的努力，也能哼唱出旋律來。如此一來，他一想到就在信封或備忘錄等隨處寫譜。實際上，《請聽雲雀》（D.889）是舒伯特在維也納喧鬧的露天餐廳閱讀莎士比亞的戲劇集《辛白林》（*Cymbeline*）時，忽然浮現旋律就急忙找紙，在帳單背後寫下來的曲子。

 《請聽雲雀》（*Hark, Hark The Lark*），D.889

舒伯特在學校任教的三年裡，寫出三百多首藝術歌曲、四首彌撒曲、四首交響曲、五部歌劇、四首弦樂四重奏。尤其是舒伯特十八歲的1815年，是他人生中最高產的一年。這一年他創作了大量的作品，包括一百四十五首藝術歌曲、兩首交響曲和多數的室內樂曲等。真的很了不起，這麼多首曲子光是單純抄寫就得花上許多時間。巴哈、莫札特和海頓的創作速度雖然很快，但也快不過舒伯特。

不過，舒伯特怎麼有辦法產生源源不絕的靈感？他作曲的時候，總會想像人們開心唱著歌曲的模樣，所以他的曲子並未強調結構或形式，旋律悠長是他的作品特徵。他的歌曲聽過一遍就會烙印在腦海中，好記又一下子就能跟著唱，容易跟唱就代表歌曲簡單，又跟流水般順暢自然。流暢美麗的旋律便成為舒伯特音樂的一大特徵。

但是舒伯特創作好記的旋律，同時又在短時間內完成太多曲子，因此有時他也認不出自己的曲子。聽說舒伯特一天會寫兩首藝術歌曲呢。某天下午，舒伯特一邊散步，一邊創作小夜曲，傍晚去了酒館回到家中，寫出《致西爾維婭》（*An Sylvia, D.891*）。

作品編號一號
代表作《魔王》

提到舒伯特，我就會立刻想到學生時期音樂課上學過的藝術歌曲《魔王》（D.328），這首曲子先前在韓劇《天空之城》（*SKY Castle*）出現而受到熱烈討論。驚人的是，舒伯特的代表作《魔王》是他最先出版的曲子，這種第一號作品即是代表作的情況非常罕見。

 QR Code：《魔王》（*Erlkönig*），Op.1, D.328

D. 編號與 Op. 編號是什麼？

「Op. 編號」（Opus Number，作品編號）是按照出版順序整理作品的編號。聽說在多達近一千首的舒伯特作品中，他生前出版的作品不過一百多首。只有這一百多首曲子用 Op. 編號整理出來，顯然 Op. 編號不是羅列舒伯特所有作品的好工具。因此，1951 年奧地利音樂學者奧托‧多伊奇（Otto Erich Deutsch）按照年代順序整理了舒伯特的九百九十八首作品，稱為「D. 編號」（Deutsch Number）。

舒伯特第一首出版的藝術歌曲《魔王》雖是 Op.1，但是用多伊奇作品編號來看的話，是 D.328。透過多伊奇作品編號可以知道一件驚人的事實，舒伯特在十八歲寫出《魔王》之前，就已經創作三百二十七首曲子了。舒伯特生平第一首作品，也就是多伊奇的編號 D.1，是 1810 年十三歲時創作的 G 大調四手聯彈幻想曲。舒伯特的作品數量多達莫札特的一點八倍，因此在找專輯或作品的時候，多伊奇作品編號特別好用。

有一天，舒伯特的好友們來家裡玩，他正好在房間裡面走來走去，大聲朗誦詩作。那首詩正是歌德（Johann Wolfgang von Goethe）的《魔王》。充滿恐懼的《魔王》詩句一句句浮現旋律，舒伯特立刻拿筆譜曲，一揮而就，創作《魔王》的時間不到一個小時，包含全部的鋼琴伴奏！

藝術歌曲《魔王》是展現舒伯特天賦的代表曲目。如同一部電視劇，登場人物總共有四人：解說者、魔王、父親和孩子，唱這首歌的歌手要分別完美詮釋四個角色的特徵才行。父親抱著病兒騎馬奔馳，魔王卻想帶走孩子。陰森的鋼琴三連音符表現快速

的馬蹄聲，父親低聲安慰兒子。懼怕發抖的兒子發出高音，而魔王狡猾地對他耳語。最後馬蹄聲消失的那瞬間，象徵著魔王支配了孩子（孩子的死亡）。

第一次失去
野玫瑰般的初戀特蕾莎

十七歲的舒伯特在作曲獻給利西騰塔爾教堂的F大調一號彌撒曲（D.105）首演上，跟獨唱女高音特蕾莎・格羅布（Therese Grob）墜入愛河。舒伯特為她創作多首愛情歌，培養愛情，有時也會送樂譜給她弟弟海因里希・格羅布（Heinrich Grob）。《特蕾莎・格羅布歌曲集》便是收錄舒伯特想著特蕾莎所創作的歌曲，然後送給海因里希的歌曲集。舒伯特在歌德的詩中加入旋律，寫出藝術歌曲《野玫瑰》（D.257）後，送給特蕾莎，許下婚姻諾言。作曲家海因里希・維納（Heinrich Werner）也曾為歌德的詩《野玫瑰》譜曲。然而，舒伯特的不穩定職業無法說服當時的奧地利法律和特蕾莎父母的反對。根據1815年奧地利的法律，新郎必須證明養家方式才會被允許結婚。結果特蕾莎嫁給富裕的麵包店老闆，兩人的戀情告終。跟心愛女人分手的舒伯特，後來在日記中如此寫道：

特蕾莎父母的反對令我傷心不已。
縱然她如今已是其他男人的妻子，
我仍深愛著她。

以後再也遇不到

像特蕾莎一樣讓我開心的女人了。

 《野玫瑰》（*Heidenröslein*），D.257

對歌德的敬意
以及第二次失去

　　除了以歌德的詩作為背景的《魔王》，舒伯特也曾拿歌德的劇本《浮士德》台詞來創作藝術歌曲。那首歌正是完美說明舒伯特的藝術歌曲特徵的《紡車旁的葛麗卿》（D.118）。在舒伯特以前的藝術歌曲中，鋼琴伴奏扮演保守的角色，只是配合拍子填滿和聲，但在這首歌裡，鋼琴伴奏積極創造音樂，扮演更自主的角色。這首歌成為劃時代的作品，宣告藝術歌曲的誕生。描寫紡車轉動模樣的十六分音符透過鋼琴的伴奏旋律涓涓流出，然後紡車聲戛然而止，暗示葛麗卿陷入跟浮士德親吻的想像中，讓紡車停了下來。

 《紡車旁的葛麗卿》，Op.2, D.118

《紡車旁的葛麗卿》中的十六分音符

另一方面，好友施鮑恩對宣傳舒伯特的作品有著更實際的想法。他心想如果歌德親自認可舒伯特的藝術歌曲《魔王》的價值，將有助於提升舒伯特的名聲。在朋友們的協助下，舒伯特把包含《魔王》和《紡車旁的葛麗卿》在內，以歌德的詩為背景作曲的《舒伯特藝術歌曲集第一卷》，連同充滿敬意的信一起寄給歌德。信中也提到了創作總共八卷歌曲集的未來計畫。具體計畫是，八卷中的前兩卷以歌德的詩為背景，其餘六卷則是用席勒（Friedrich von Schiller）、馬蒂森（Friedrich von Matthisson）和賀德林（Friedrich Hölderlin）等人的詩填滿。結果歌德沒給什麼回覆，原封不動退回樂譜。本來就謹小慎微的舒伯特碰釘子後灰心喪氣。不知道是因為歌德視舒伯特為毛頭小子，覺得他的信不過是如雪花般飛來的信件之一，還是因為當時藝術歌曲這個類型的音樂還不是很受重視，又或是因為歌德覺得舒伯特的音樂破壞了詩作的感覺所以不滿意，但是被尊敬的詩人冷漠忽視的舒伯特心情該有多低落？繼失去初戀之後，歌德對舒伯特造成的第二次失落感給他留下深深的傷害。不過，在這個情況下，舒伯特仍持續作曲，有名的搖籃曲（D.498）正是在這個時候誕生的。

後來，歌德在八十二歲壽宴上聽到女高音威廉明妮・施羅德一黛芙琳特（Wilhelmine Schröder-Devrient）歌唱舒伯特的《魔王》，深受感動。歌德親吻威廉明妮的額頭，問她作曲家是誰，但那時舒伯特早已過世。

搖籃曲，Op.98, D.498, No.2

美麗的藝術啊
謝謝你！

1816年薩里耶利推薦舒伯特申請盧比安納（Ljubljana）的宮廷樂師一職未果，錯失年薪穩定又能自由作曲的大好機會。正好此時施鮑恩介紹認識的詩人弗朗茨・馮・蕭伯（Franz von Schober）勸他辭掉教書的工作，結果舒伯特一說要離開學校，父親就大發雷霆，將他趕出家門。無處可去的舒伯特被迫輾轉住在朋友家，最後在蕭伯家住下來，全心投入作曲。雖然作曲家這個職業貧困又不穩定，但是舒伯特覺得能夠靜靜埋頭作曲的時光非常幸福。他為蕭伯的詩配上這種幸福和感謝的旋律，創作了《音樂頌》（D.547）。

內心抑鬱黑暗的時候，若是聽到美妙旋律，

幸福感便會一湧而上，內心的徬徨消散一空。

美麗愉快的藝術啊，我在此謝謝你。

《音樂頌》是用旋律來表達對音樂的喜愛及謝意的純樸歌曲。僅用這麼簡單的旋律就能帶來感動的作曲家，也就只有舒伯特了。

《音樂頌》（*An Die Musik*），D.547

理直氣壯地辭職
以及他的夢想

　　舒伯特離開暫住的蕭伯家，重返老家，幸好在朋友介紹下，獲得當音樂家教的機會，教導匈牙利埃施特哈齊家族的兩個女兒。舒伯特終於離開故鄉，徹底脫離父親獲得解放，度過專心作曲的幸福時光。此時，舒伯特為了伯爵的兩個女兒瑪麗·埃施特哈齊（Marie Esterházy）與卡洛琳·埃施特哈齊（Caroline Esterházy）創作D大調第一號軍隊進行曲（D.733）。

　　不過，從匈牙利回來的舒伯特為了更專注於音樂，最終徹底結束教師生涯。有一天，好友安杰倫·胡登伯納（Anselm Hüttenbrenner）來見舒伯特，他穿著破舊睡衣，在昏暗的小房間裡一邊凍得瑟瑟發抖，一邊作曲。後來舒伯特的生活更加貧困，好友們有時也會替他付餐費。

　　舒伯特年紀輕輕就展現出特別的音樂天賦，想以音樂家的身分生活，但嚴格的父親卻堅持要他當老師，因為前途問題跟父親產生的衝突折磨了他一輩子。舒伯特最後被趕出家門，輾轉寄住在朋友家。他在散文《我的夢想》（*Mein Traum*）中採用隱喻的手法，描述在父權體制下，想繼續做音樂的青年和堅持反對的父親之間的衝突。舒伯特過世十年後的1839年，羅伯特·舒曼（Robert Alexander Schumann）從舒伯特的哥哥費迪南·舒伯特（Ferdinand Schubert）那收到這篇文章後，刊登在自己的評論雜誌《新音樂雜誌》（*Neue Zeitschrift für Musik*）上。

我對蔑視我的人們

心懷愛意，

出發前往遙遠國度。

我長久以來歌唱，

然而，

若我想歌唱愛意，那便成了痛苦；

若我想歌唱痛苦，那便成了愛意。

所以我被愛意和痛苦分成兩半。

我看見露出慈愛笑容的父親。

父親緊緊抱住我笑了。

而我也一直在哭泣。

——節錄自《我的夢想》

　　雖然舒伯特跟父親的衝突持續了一輩子，唯一毫無保留愛他
的母親早逝，從家人那得不到完整的愛，但幸好他有一群心意相
通的朋友。

《即興曲》（*Impromptu*），Op.90, D.899, No.3

蕭伯與佛格爾
以及喜愛舒伯特的朋友們

舒伯特的周圍總有一群朋友。蕭伯在舒伯特離家彷徨時伸出援手，在他家舉辦的朗讀會是一段寶貴的時間。舒伯特透過詩或劇本，獲得藝術歌曲的創作素材。

在蕭伯的沙龍音樂會上，舒伯特遇見當時維也納的知名男中音米歇爾·佛格爾（Michael Vogl）。風度翩翩的佛格爾當時五十歲，對舒伯特的第一印象非常失望。二十歲的舒伯特個子矮小，一頭亂髮，模樣難看。但是朋友們把舒伯特的樂譜拿給佛格爾，誘導他唱唱看。翻看樂譜的佛格爾嚇一跳說：「我很意外像你這樣的人物居然埋沒於此。有什麼我能幫你的嗎？」當場決定支援舒伯特。佛格爾在自己的音樂會上歌唱舒伯特的《魔王》、《流浪者》（Wanderer）等，宣傳他的歌曲。佛格爾在歌劇院唱了《魔王》，這首歌的人氣也跟著大漲。佛格爾大力支持舒伯特，而舒伯特也為他創作多首歌曲。

儘管兩人年紀差很多，他們在音樂方面很合得來。有一次，兩人同遊北奧地利，遇到席韋斯特·包姆嘉特納（Sylvester Paumgartner）。包姆嘉特納是音樂愛好家，同時也是很會拉大提琴的貴族。他委託舒伯特創作他們一家人可以一起演奏的歌曲。舒伯特原有一首藝術歌曲《鱒魚》（Op.32, D.550），輕快描寫魚在淡水中活蹦亂跳的樣子。他將該曲的旋律加入第四樂章，完成了鋼琴五重奏《鱒魚》（Op.114, D.667）

 《鱒魚》（*Die Forelle*），Op.32, D.550

　　除了佛格爾，舒伯特身邊也有一大票以藝術家為主的朋友，像是法學家施鮑恩、畫家莫里茲・馮・施溫德（Moritz von Schwind）、詩人約翰・梅諾弗（Johann Mayrhofer）、畫家利奧波德・庫帕爾維澤（Leopold Kupelwieser）、劇作家愛德華・馮・鮑恩菲爾德（Eduard von Bauernfeld）和作曲家胡登伯納等人。他們喜歡舒伯特的音樂才華和純粹開朗的個性。對人生短暫的舒伯特來說，他最大的資產正是這一群好友。多虧他們，舒伯特即便是在艱難環境下連續碰到挫折和失敗，也能從朋友那獲得很大的安慰，並繼續作曲。朋友們在經濟方面慷慨援助生活貧困的舒伯特，《魔王》也是由他們出印刷費而得以出版。他們努力向世人宣傳舒伯特的作品，在他過世之後，仍蒐集保存了他的作品，為此貢獻良多。

熱門的沙龍聚會
舒伯特之夜

　　近來流行不管什麼事都聚在一起做的文化，例如讀書會或一日課程等等，舒伯特所生活的時代也是如此。當時維也納家家戶戶都有鋼琴，積極舉辦家庭音樂會。除此之外，聚在一起交流音樂的聚會也漸漸變多，因此出版樂譜的出版市場繁榮興旺。舒伯特在音樂愛好家的小規模合奏聚會上一起練習，而且他可以公

開自己的最新室內樂曲。舒伯特當時同時參加多個這種小規模聚會，其中不僅包含讀書會，還有一起去野餐或吃香腸的聚會。因此，他積極從事音樂活動的同時，也能夠建立社會網絡。他最後之所以能遞出辭職信辭掉教師工作，正是因為這個網絡的可靠支持給予他很大的力量。由朋友蕭伯組成的聚會就是舒伯特之夜（Schubertiade，又稱舒伯特黨）。

從「舒伯特之夜」這個名稱就能知道，聚會的核心是舒伯特。對舒伯特音樂的喜愛讓他的好友們團結在一起。舒伯特之夜聚集了當時維也納最聰明非凡的年輕人，簡直是熱門聚會。大部分的人從事專業的工作，想培養文化與藝術修養。沙龍每天晚上舉辦舒伯特之夜，人們一邊品茶，一邊欣賞舒伯特音樂作品的演奏。雖然大部分隸屬於這個聚會的藝術家擁有穩定工作，但舒伯特本人沒有值得炫耀的職業。再加上他也不是專業演奏者，因此總是畏畏縮縮，但是他的朋友們一輩子愛護他、幫助他。

 《即興曲》，Op.142, D.935, No.3

小心謹慎的
啤酒愛好家

就像現代人大頭貼都會修圖，當時美化肖像畫也是最基本的繪製過程。即便如此，年輕舒伯特肖像畫和他的死亡面具是否長得太不一樣了？很難說是同一個人。舒伯特的青澀臉龐隨著年紀增長變了很多，P.28左圖肖像畫當然引起了是不是他的爭論。

那麼，舒伯特生前實際上到底長怎樣？

年輕舒伯特的肖像　　　　　　死亡面具（death mask）

他近視很深，甚至睡覺的時候也戴著眼鏡。額頭低，雙脣厚，眉毛稀疏，鼻子圓，一頭捲髮，個子矮小。手臂和雙手胖乎乎的，是臉部、背部、肩膀都圓圓的體型，所以朋友們都叫他「小蘑菇」。再加上他太窮了，常買撒鹽的即期食品來吃，由於鹽分攝取過量，臉和身體總是浮腫。此外，舒伯特從十幾歲開始就愛喝啤酒，所以綽號是啤酒壺。熱愛啤酒的他開心地創作了十一首勸酒歌（在酒席上唱的歌）。他也很喜歡咖啡，因此用餐後必去咖啡廳，甚至有時也會在飲酒後用咖啡來做結束。

那麼，舒伯特的個性怎麼樣？他非常謹慎內向，雖然能跟朋友暢聊，但是一到女生面前就害羞得不敢搭話。儘管他音樂才華洋溢，卻沒辦法向女性展現自己的魅力。

這種內向個性使舒伯特覺得站在他人面前是很辛苦的事。有

一次，好友佛格爾演唱舒伯特創作的歌唱劇《孿生兄弟》（*Die Zwillingsbrüder*）詠嘆調後，台下掌聲不斷，聽眾大聲歡呼，焦急等待作曲家上台打招呼，但舒伯特不敢上台。結果舞台總監上台說：「舒伯特今天不在現場！」但他其實坐在台下很害羞，看著這一切發生。尤其在重視禮貌和規矩的貴族聚會上，這麼謹小慎微的舒伯特不知道應該說什麼，常常待在沒人注意的角落。

降E大調鋼琴三重奏，《夜曲》，Op.148, D.897

第八號交響曲
為什麼未完成？

舒伯特過世三十七年後的1865年，沉睡在格拉茲史泰爾音樂協會（Styrian Music Society of Graz）抽屜的舒伯特交響曲樂譜終於現世。舒伯特被選為音樂協會的榮譽會員，為表謝意的他創作這首曲子獻給協會。一般來說，交響曲由三至四個樂章組成，但發現的樂譜只有兩個樂章，第三樂章僅僅只有九個小節的草稿。因此第八號交響曲被稱為《未完成交響曲》，只演奏到第二樂章。不過，舒伯特是在過世六年前寫的，也不是在作曲途中過世，為什麼寫到一半就停了呢？雖然大家紛紛猜測理由，但應該單純是因為非常健忘的舒伯特太忙了，忘記寫剩下的樂章。

約翰尼斯・布拉姆斯（Johannes Brahms）大力稱讚未完成的第八號交響曲說：「雖然在形式上未完成，但就內容而言絕非未完成。我從未聽過這種用愛打動眾人靈魂的交響曲。」就像布

拉姆斯所説的，這首曲子只寫到第二樂章，雖然在形式上不夠完整，但是在內容方面，光憑兩個樂章就是非常完美的作品了。這是舒伯特的九首交響曲之中唯一未完成的曲子，但它同時也被評為最完美的傑作。小提琴聲像在跳舞般低沉地展開，單簧管和雙簧管的甜美旋律接下去後，令聞者顫慄的大提琴旋律彷彿在説：「即使我的人生看起來未完成，我也活出了美麗的完整人生。」

第八號交響曲，D.759，《未完成》（ *Unfinished* ），第一樂章

♪ ♫ **懂樂細節** ♪ ♫

橫跨各類作曲世界的舒伯特

一般來説，作曲家會從簡單的作曲開始，漸漸往編制龐大且結構複雜的交響曲發展，擴大作曲領域。作曲家往往在慎重規劃後才開始創作交響曲，因此大部分的人是在創作中期之後才接觸交響曲作曲。譬如説，貝多芬三十歲時創作第一號交響曲，而布拉姆斯則是到了四十幾歲才完成第一號交響曲。然而，舒伯特二十五歲就寫了第八號交響曲。也就是説，他二十五歲之前已經完成七首交響曲了，而且才十八歲就創作出第一號交響曲。因此，舒伯特一開始就同時平均地創作所有種類的曲子，除了藝術歌曲，還有器樂曲、室內樂曲、交響曲、歌劇等等。

梅毒和對死亡的恐懼
「我是全世界最倒楣可憐的人」

透過舒伯特黨才正要展翅高飛的年輕舒伯特碰到了慘事。舒

伯特住在蕭伯家，長時間跟他待在一起。生活不檢點的蕭伯帶舒伯特去風化場所，結果舒伯特染上梅毒。因為梅毒的關係，他的餘生墜入深淵，但他連在住院治療期間也創作了大量曲子。梅毒使舒伯特不得不剃髮，戴上朋友們買給他的假髮。而且他一進入梅毒二期，備受頭暈和頭痛的折磨，便有預感自己會死。深陷不安的他說：「每天晚上入睡的時候，我總希望隔天不要醒來。」為了克服死亡的恐懼，他持續作曲好幾個小時，動也不動。《流浪者幻想曲》（ *Wanderer Fantasy, D.760* ）、《你是安寧》（ *Du bist die Ruh, D.776* ）等正是在此時創作出來的曲子。

《你是安寧》，D.776

中世紀之後，各種疾病、戰爭和飢餓使無數人空虛地喪命，因此對於死亡的原始恐懼是藝術家常用到的素材。舒伯特的十四個兄弟姊妹中，只有五人活下來，而他母親也是早逝，因此對他來說，死亡一直是離他很近的親密創作素材。舒伯特一生創作了五十幾首與死亡有關的曲子，在創作藝術歌曲《死與少女》（ *Der Tod und das Mädchen* ）七年後，又在D小調第十四號弦樂四重奏《死與少女》（D.810）的第二樂章中，使用該藝術歌曲的旋律當作主題。《死與少女》的歌詞出自德國詩人瑪迪阿斯·克勞迪斯（Matthias Claudius）的詩，描寫陷入死亡恐懼的少女與想誘惑帶走她的死神之間的對話。

少女	走開！野蠻的死神啊，走開！
	我還年輕，請你快走開！別對我伸手。
死神	把手伸出來，美麗優雅的少女啊！
	我是妳的朋友，不是來責罵妳的。
	鼓起勇氣吧，我並不野蠻！
	在我懷裡安穩入睡吧。

當時致命的梅毒像毒菇一樣，長滿舒伯特全身，因此這首曲子暗示他自己的死，令人感覺悲傷以外，還有對淒切、痛苦和死亡的恐懼。舒伯特寫信給好友畫家利奧波德，説自己是「全世界最倒楣可憐的人」，那封信充分傳達了他的絕望。他稱這首曲子為「命運的耳語」。

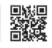 D小調第十四號弦樂四重奏，D.810，《死與少女》，第二樂章

單戀
愛情創造的美麗旋律

有一天，舒伯特去朋友家，讀完擺在桌上的威廉・米勒（Wilhelm Müller）詩集，便放到口袋裡，回家後毫不猶豫開始作曲。《美麗的磨坊少女》（ *Die schöne Müllerin, D.795* ）是為米勒的二十首詩配上旋律的聯篇歌曲集，講述了磨坊少女和暗戀她的青年的故事，而青年最後死了。這二十首歌曲如同一部電視劇環環相扣，鋼琴伴奏栩栩如生描繪了小溪流水聲、青年的心跳聲

和著急的心意，舒伯特曾和佛格爾一起四處表演這首曲子。舒伯特為米勒的詩配上旋律的藝術歌曲有《流浪者》（D.493）和聯篇歌曲集《冬之旅》（*Winterreise, D.911*）。

　　另一方面，二十七歲的舒伯特二訪匈牙利埃施特哈齊伯爵，他幾年前教過的伯爵之女卡洛琳長大成了十七歲的亭亭玉立少女。舒伯特創作G小調為鋼琴四手聯彈而寫的《匈牙利嬉遊曲》（*Divertissement a l'Hongroise*），與她並肩而坐，一起彈琴，每次兩人的手指在鍵盤上稍微碰到的時候，舒伯特總是很心動。把曲子寫到讓手指互相掠過的人，就是舒伯特。然而，小心翼翼的舒伯特實在不敢傳達自己的哀切心意，取而代之的是，把F小調鋼琴四手聯彈幻想曲（D.940）獻給卡洛琳。卡洛琳雖然知道舒伯特對自己的心意，但她一點也不想跟貧窮的音樂家結婚，因此不予理會。有個說法是，舒伯特單戀卡洛琳失敗後，他說：「就像我的愛情沒有實現，我的交響曲也要以未完成的狀態留下來。」故意沒有完成第八號交響曲。

　　而且悲痛美麗的A小調琶音琴奏鳴曲（D.821）正是在此時誕生的，曲子充滿舒伯特的慘淡現實與痛苦。琶音琴介於中提琴和大提琴之間，是有六根弦的樂器，現代以中提琴或大提琴代替琶音琴來演奏此曲。

A小調琶音琴奏鳴曲，D.821，第一樂章

　　持續的貧窮與挫折讓舒伯特過得很辛苦。雖然他常常因為沒

東西吃而餓肚子，但是賣掉作品有收入的話，他會慷慨地與窮困藝術家後輩或朋友分享食物，幫助他們的生活。無處可去的舒伯特為了享有更穩定的生活，甚至申請了薩里耶利獻身的宮廷交響樂團副指揮一職。他很渴望這個職位，還寄了請願書主張自己負責此職位的必要性，但他又被刷掉了。此後舒伯特幾乎過著自暴自棄的生活，直到過世。自信心跌到谷底的舒伯特變得更沉默寡言、消極，凡事躊躇不決。舒伯特感慨為什麼連一個想要的東西都得不到？

不過，在這種情況下，舒伯特也不曾放棄作曲。他在二十八歲創作A小調第十三號弦樂四重奏《羅莎蒙》（*Rosamunde*, D.804），在二十九歲創作美麗的《聖母頌》（*Ave Maria*, D.839）。《聖母頌》是基於華特・史考特（Walter Scott）敘述詩《湖上夫人》（*The Lady of the Lake*）所創作的曲子，本來的標題是《愛倫之歌》（*Ellens Gesang*），在鋼琴伴奏當中不斷傳來愛倫邊等待父親邊彈豎琴的聲音。

《聖母頌》，Op.52, D.839, No.6

舒伯特的偶像
貝多芬

下面兩段樂譜的鋼琴三連音符明顯一模一樣。舒伯特十八歲創作的藝術歌曲《致月亮》（D.193）就這樣遵循路德維希・范・貝多芬（Ludwig van Beethoven）的鋼琴奏鳴曲《月光》第

一樂章中的鋼琴右手。當時舒伯特還非常年輕，而貝多芬已進入四十五歲的成熟期，是聲名遠播的大師。年輕的舒伯特出於憧憬和尊敬貝多芬的心態，在自己的樂譜中引用他的音符。雖然舒伯特的風頭被比他大二十七歲的貝多芬蓋過去，但貝多芬是他的欽羨對象、他的偶像。舒伯特為了成為貝多芬那樣的人，謄寫他最不知名的第四號交響曲，研究他的管弦樂法。

貝多芬，《月光奏鳴曲》（*Moonlight*），第一樂章

舒伯特，《致月亮》（*An den Mond*），D.193

　　驚人的是，舒伯特和貝多芬住在同個城市維也納，彼此的住居距離不到兩公里。維也納的眾多音樂家，像是薩里耶利、佛格爾等人住在貝多芬和舒伯特之間。不禁懷疑在維也納音樂家主要購買五線譜或樂譜的商店裡，貝多芬和舒伯特果真一次也沒相遇過嗎？不過，萬一真的遇到了，小心翼翼的舒伯特究竟有沒有跟

偶像貝多芬打過招呼？對此有各種互相矛盾的證詞，其中最廣為人知的是1827年發生的事。

　　1827年貝多芬過世前一週，大師臨終之前，在維也納只要懂一點音樂的年輕人都趕著想要見貝多芬一面，舒伯特也不例外。他和朋友們一起拜訪臥病在床的貝多芬，遞上自己的樂譜。看到樂譜的貝多芬說：「你身上有神的火焰啊！你一定會造成偉大的轟動，很可惜沒有早點認識你。」據傳，此時貝多芬已經失聰，聽不到任何聲音，因此叫舒伯特把想說的話寫出來，但是舒伯特看到他臨死前的憔悴模樣後大受衝擊，哭著離開房間。假如舒伯特早點鼓起勇氣去找貝多芬，他們兩個應該可以一起創作出什麼吧。但為時已晚，貝多芬一週後就去世了。舒伯特是在貝多芬的喪禮隊伍最後面舉火把的三十六人之一。此後過了一年，舒伯特也過世了。

　　舒伯特似乎把偉大的音樂家貝多芬視為第二個父親，敬他愛他，取代從小跟他產生很多矛盾的父親。他們兩個的共同點是都住在維也納，終生未婚，喜愛咖啡與紅酒，還有囊空如洗。不過，兩人對待音樂的態度截然不同。貝多芬認為作曲是人類的宿命，而舒伯特只是抱持跟朋友們享樂的心態作曲。貝多芬有條有理又細心，但舒伯特很健忘，隨心所欲地自由作曲。

《冬之旅》，D.911, No.5〈菩提樹〉（Der Lindenbaum）

流浪者的指標
冬之旅

　　舒伯特窮困潦倒，屢次遇到挫折，於1817年創作聯篇歌曲集《冬之旅》（D.911），彷彿已有預感自己快死了。某個冬夜，舒伯特在路上看到轉角處有個用凍僵手指彈里拉琴的男人，回到家中立刻寫出該曲。

　　根據米勒的詩創作的聯篇歌曲集《冬之旅》跟聯篇歌曲集《美麗的磨坊少女》一樣，講述戀愛失敗的青年故事。青年對無法實現的愛情感到絕望難過，因而踏上冬季旅程。在充滿痛苦、絕望和死亡的這趟旅程中，死亡代表的不是結束，而是包含了重生，展開新的開始的意志。舒伯特在二十四首聯篇歌曲中的最後一首〈手搖琴師〉（Der Leiermann）中，將自己投射在手搖琴師身上並歌唱。在他的無數作品中，沒有像這首椎心泣血地呈現。《冬之旅》的德文是「Winterreise」，也有流浪的含義，「流浪」這個關鍵字可能不太適合在維也納度過大半輩子的舒伯特，但是他的流浪並非指失戀年輕人的流浪，而是指失去人生目標、無處可去的生死之間的「徬徨」。

　　在二十四首曲目中，第一首〈晚安〉（Gute Nacht）、第五首〈菩提樹〉、第六首〈洪流〉（Wasserflut）、第十一首〈春之夢〉（Frühlingstraum）和第二十四首〈手搖琴師〉為代表歌曲。此外，在《冬之旅》的二十四首全曲演奏會上，為了讓歌曲整體的陰鬱黑暗氣氛延續下去，聽眾通常不會在曲目之間拍手。

開心唱著唱著
偶然成為藝術歌曲之王

　　舒伯特雖然只活了短短三十一年，但他留下九百九十八首之多的作品。近千首曲子中有六百三十三首是藝術歌曲，占了三分之二，值得被稱作「藝術歌曲之王」。他創作藝術歌曲不是為了賺錢或受人委託，而是為了讓自己和親朋好友開心。也許是因為他自然而然就能唱出歌曲，他創作的藝術歌曲非常自由直率，在他的音樂中最為重要，占比最大，他也曾說過自己是為了藝術歌曲而生。雖然對舒伯特來說，為了出人頭地而挑戰的歌劇有如不合身的衣服，但他因為自己喜歡而創作藝術歌曲，「不經意地」被後人稱為「藝術歌曲之王」，藝術歌曲也成為了說明他這個人的代表性音樂種類。

　　雖然舒伯特之所以被稱為藝術歌曲之王，部分原因是藝術歌曲多達六百多首，但也是因為他的藝術歌曲跟上一代的很不一樣。首先，他擁有用音樂來呈現話語的長才，詳細描寫歌詞呈現的畫面，聽他的音樂會，彷彿全景圖在眼前展開。透過細膩的鋼琴伴奏展現聽覺及如畫般的意象，像是溪流聲、紡車轉動的模樣、水滴聲和絢爛的春裝等等。舒伯特藉此把詩作從單純的吟誦昇華為歌唱，他的藝術歌曲是歌曲和鋼琴伴奏渾然一體的德國藝術歌曲始祖。

《冬之旅》，D.911, No.11〈春之夢〉

什麼是藝術歌曲 (Lied)？

藝術歌曲指的是十九世紀浪漫主義時期替德國抒情詩人的詩配上旋律的德文歌。

尤其是舒伯特沒有就此停步於像愛國歌一樣，用相同曲調配上第一段、第二段、第三段歌詞的音節反覆形式，而是創作了為每一段詩配上不同旋律的通作式藝術歌曲。

《魔王》正是舒伯特的通作式藝術歌曲代表作。

使詩作和音樂緊密結合的舒伯特藝術歌曲後來對舒曼、布拉姆斯、胡戈·沃爾夫（Hugo Wolf）和理查·史特勞斯（Richard Strauss）等人造成影響。

美麗的結晶
《即興曲》與《樂興之時》（*Moments musicaux*）

若是聽到舒伯特的即興曲中由一顆顆音符創造出來的優美回響，就會很感謝舒伯特除了藝術歌曲之外，還創作了鋼琴曲。舒伯特的作品《即興曲》並非即興創作曲，而是出版商托比亞斯·哈斯林格（Tobias Haslinger）建議取的曲名。舒伯特分別為《即興曲》（D.899）和《即興曲》（D.935）各創作四首曲子。他還創作《六首樂興之時》（D.780），描繪因為音樂而感到高興愉快的瞬間。由舒伯特首次嘗試的《六首樂興之時》日後演變為謝爾蓋·拉赫曼尼諾夫（Sergei Vasilyevich Rachmaninoff）的《六首樂興之時》。

《六首樂興之時》，Op.94, D.780, No.3

貝多芬逝世一周年的1828年3月26日，舒伯特舉辦了他人生中第一次，也是最後一次的正式演奏會。在貝多芬過世之後，取而代之崛起的作曲家舒伯特在發表鋼琴三重奏（D.929）的演奏會上大獲成功，生平第一次賺大錢，雖然鋒頭很快就被幾天後舉行的帕格尼尼演奏會蓋過去！過去寄住朋友家的舒伯特隨身攜帶吉他來作曲，但他現在買了人生中的第一架鋼琴，也還了欠朋友的債務。然而，不幸的是，他才看到新鋼琴沒多久，八個月後就辭世了。

 降E大調第二號鋼琴三重奏，Op.100, D.929，第二樂章

病床上的閱讀
《大地英豪》

　　舒伯特的作曲技巧雖已臻至完美，但仍不斷尋找自己的不足之處。即使是在生病期間，他仍向歌德的作曲家好友卡爾・柴爾特（Carl Friedrich Zelter）——同時也是費利克斯・孟德爾頌（Felix Mendelssohn）的老師——學習複音音樂和對位法，並被派作業完成練習題。舒伯特似乎明知自己就要死了，還是不願意接受現實。然而，一個禮拜後他終究還是臥病在床，因為發冷而胡言亂語，又一邊努力完成《冬之旅》的校訂。

　　而且舒伯特為了忘掉病痛之苦，沉醉於在病床上閱讀。在他過世一週前，舒伯特寄出人生中的最後一封信給蕭伯，他在信裡如此寫道：

我病了，第十一天飲食不進。

在這絕望的情況下，慶幸還有讀書能給我些許慰藉。

我看了庫柏（James Fenimore Cooper）寫的《大地英豪》
（*The Last of the Mohicans*），

如果你有庫柏的其他著作，可以借我嗎？

請你寄放在咖啡館的伯格諾夫人那。

——1828 年 11 月 12 日（信件目前展示於舒伯特出生地）

1828年11月19日，陷入昏迷狀態的舒伯特一時誤以為自己是貝多芬，問這世界上還有沒有自己的容身之處，接著振作精神，對醫生留下最後一句話：「看來這裡是我的終點。」舒伯特就此嚥氣。哥哥費迪南撫摸嚥氣的舒伯特臉龐，哭號說：「你走得太早了，太早了！」他怎會這麼快就離開心愛的人的身邊？

舒伯特想埋在生前尊敬的貝多芬墳墓旁邊。當然了，要讓不過出版了幾本樂譜的年輕舒伯特墳墓點綴在偉大作曲家貝多芬墓旁，談何容易？幸好在約翰・萊特諾（John Leitner）伯爵的積極推動下，舒伯特才得以安葬在貝多芬旁邊。

 《冬之旅》，D.911, No.24〈手搖琴師〉

舒伯特究竟
賺了多少錢？

雖然舒伯特在短暫的一生中不停作曲，但不是每首作品都賺

錢。他之所以一輩子擺脫不了貧窮,首先是因為他不擅長計算,不曉得要怎麼以合理價格出售作品。他低價賣掉無數優美曲子,真是令人難過。舒伯特應該是過著得過且過的日子,每每為了解決燃眉之急而賤賣作品,收取一筆小錢。再加上他不懂得開源節流,就算有收入,也是一下子囊空如洗。雖然他在1822年出版樂譜,發大財賺到兩千古爾登,但花錢的速度跟急板(presto)一樣快。結果舒伯特晚年窮到連自己的喪禮費用七十弗羅林都拿不出來,留下的物質遺產只有樂譜和衣服。不過,他留下的不朽作品數量達一千多首,其中包含十首交響曲、七首序曲、二十幾部歌劇、十五首弦樂四重奏、七首彌撒曲、二十一首鋼琴奏鳴曲和六百多首藝術歌曲等。

最後的天鵝之歌
以及最初的失戀

傳聞,天鵝很安靜,一聲也不叫,直到死前才會發出美麗的聲音,因此藝術家最後的作品被稱為「天鵝之歌」。舒伯特最後創作的十四首藝術歌曲在他過世的隔年集結成冊,藝術歌曲集《天鵝之歌》(D.957)出版。《天鵝之歌》雖是聯篇歌曲,但故事並不連貫。《天鵝之歌》的第四首〈小夜曲〉是舒伯特讀了莎士比亞的詩,想起初戀特蕾莎所配上旋律的曲子。

親愛的你,請聽我說。
我顫抖著等你。

快點到來，讓我幸福吧。

舒伯特的音樂給我們一種熟悉的親切感，宛如我們身邊常見的平凡青年，但他卻是天生擁有旋律美感的天才。可是沒有任何一個女人愛上這偉大的男人，他那麼淒切渴望的是愛情，他的旋律是渴望愛情的掙扎。雖然他好友無數，但是除了音樂，誰也填補不了他與生俱來的孤獨感。舒伯特在遠處眺望心愛的人，一直猶豫不決，他將那股寂寞可憐的情緒融入音樂當中，令我們顫慄。那些他眼巴巴盼望的東西一個也得不到，度過悲慘的不幸人生，但他的天賦仍保留到現在，撫慰著我們，告訴我們沒有不艱難的人生，不管過得多辛苦，我們都充分有活下去的意義。

假如他活久一點，會不會多獲得一點愛？就像在他有生之年一次也沒被演奏過的《未完成交響曲》，是完美的未完成，舒伯特的人生雖然未完成，但他留下的音樂遺產完美又珍貴。

舒伯特 · 10 大關鍵字

01. 藝術歌曲之王
他不僅創作六百多首藝術歌曲,更是藝術歌曲的始祖。

02. 歌德
他是根據歌德的詩創作許多音樂的歌德狂熱粉絲。

03. 旋律錦囊
朱弦玉磬的旋律三不五時就湧現。

04. 貝多芬
生平最尊敬貝多芬,想要埋葬在貝多芬的墳墓旁邊。

05. 舒伯特黨
聚集在沙龍演奏和欣賞舒伯特音樂的藝術家聚會。

06. 吉他
沒有鋼琴的舒伯特曾用吉他作曲。雖然他擁有了人生中第一架鋼琴,但沒能多看幾眼就過世了。

07. 《天鵝之歌》
此藝術歌曲集收錄了他過世那年創作的十四首曲子,是他的最後一本音樂集。

08. 《未完成交響曲》
他的第八號交響曲,唯一被評為未完成也是最完美的傑作。

09. 《冬之旅》
此聯篇歌曲集,由包含「孤寂」、「流浪」等關鍵字的二十四首曲子組成,是舒伯特人生的寫照。

10. 多伊奇編號（D）
按照年代順序整理舒伯特作品的編號。

Playlist

舒伯特必聽名曲

01. 《魔王》，Op.1, D.328
02. 《紡車旁的葛麗卿》，Op.2, D.118
03. 《音樂頌》，Op.88, D.547, No.4
04. 《鱒魚》，Op.32, D.550
05. 第八號交響曲《未完成》，D.759，第一樂章
06. 《水上吟》，Op.72, D.774
07. D 小調第十四號弦樂四重奏，D.810，〈死與少女〉，第二樂章
08. A 小調琶音琴奏鳴曲，D.821，第一樂章
09. 《聖母頌》，Op.52, D.839, No.6
10. 《即興曲》，Op.90, D.899, No.3
11. 《冬之旅》，D.911, No.5〈菩提樹〉
12. 《冬之旅》，D.911, No.6〈洪流〉
13. 《冬之旅》，D.911, No.24〈手搖琴師〉
14. 降 E 大調第二號鋼琴三重奏，Op.100, D.929，第二樂章
15. 《天鵝之歌》，D.957, No.4〈小夜曲〉

Frédéric Chopin

蕭邦

1810~1849

02

歌唱離別的鋼琴詩人
蕭邦

透過世界上最純粹的音樂，
跟瑟縮在內心角落邊緣的自己相遇。
看不到結晶的純粹，對我來說那就是蕭邦。

你曾在回家的路上聽見鋼琴聲，被彷彿有什麼悲傷故事的旋律所吸引，無法就此路過，然後不自覺想起「蕭邦」這個名字嗎？人們聊到古典樂的時候，常常互相問喜歡的作曲家是誰，大部分的人會提到創作雄壯交響曲的貝多芬，以及被稱為神童的莫札特。不過，你喜歡蕭邦嗎？蕭邦獨有的鮮明個性沁入他的音樂，讓人一聽到就會自動浮現「蕭邦」這兩個字。我每次彈蕭邦的曲子時，總覺得他好像在對我說話。傾聽他的溫暖吟唱和呢喃細語吧。

 降E大調夜曲，Op.9, No.2

蕭邦的身軀在巴黎
心臟在波蘭？

　　唸唸看「蕭邦」的名字，你不覺得發音很像法國人的名字嗎？當你聽到蕭邦的音樂時，會感覺到充滿巴黎風情的洗鍊色彩感與柔和的優雅。於是，你想：「啊！那蕭邦是法國人嗎？」你只猜對一半。蕭邦的父親是法國人，但他是波蘭人，他的祖國是波蘭。雖然跟德國、義大利或法國相比，提到「波蘭」，人們不會立刻想到什麼，但波蘭有蕭邦。波蘭華沙的國際機場名稱也叫「華沙蕭邦機場」。不過，像這樣代表波蘭的蕭邦也不是百分之百的波蘭人。而且他的身軀目前在巴黎，心臟在波蘭。蕭邦究竟發生了什麼事？

　　現在來深入了解名字和長相都讓人覺得是法國人的波蘭人蕭

邦吧。即使時間過了兩百年，蕭邦仍受到全世界的喜愛，而那份喜愛會永遠持續下去。我們所喜愛的蕭邦身邊有很多愛他的人。我很想跟蕭邦的音樂一起介紹蕭邦故事，正是跟守在他身邊的人有關的故事。

音樂神童
心性神通

　　蕭邦跟莫札特一樣都是神童。蕭邦的父親尼古拉·蕭邦（Mikołaj Chopin）從法國移民到波蘭，定居於熱拉佐瓦－沃拉（Żelazowa Wola）後，跟波蘭女子結婚生下蕭邦。蕭邦出生七個月左右的時候，尼古拉到華沙的中學（secondary school）寄宿學校任教法文老師，一家人跟著搬到華沙。尼古拉有修養又斯文，是盡心盡力教育子女的好父親，而蕭邦的母親尤絲蒂娜·克日扎諾夫斯卡（Justyna Krzyżanowska）也是慈祥細心，因此蕭邦在舒適安穩的家庭環境中長大。蕭邦看起來有點女性化又柔弱，個性內向謹慎。果不其然，他有一個姊姊和兩個妹妹，她們對蕭邦的個性造成很大的影響。尤其是姊姊露德薇卡·延傑耶維奇（Ludwika Jędrzejewicz）的氣質和感性跟蕭邦非常像，因此兩人的關係特別好。蕭邦生平最依賴姊姊，而不是他母親。

　　蕭邦小時候聽到鋼琴聲，常常嚎啕大哭。這大概是因為他對聲音的感覺與眾不同？蕭邦向母親和姊姊學琴，自六歲起跟姊姊一起上沃伊切赫·齊維尼（Wojciech Żywny）老師的課，學了六年。齊維尼老師教琴時著重於巴哈和莫札特的音樂，所以蕭邦生

平很尊敬他們兩人並受其影響。蕭邦七歲就會即興演奏，震驚所有人，他是神童的傳聞一下子就在貴族之間傳開來。成為人氣明星的蕭邦變得很常受邀前往貴族宅邸演奏。他就這樣從小跟貴族交流，自然而然學會貴族禮儀和優雅舉止。此外，當老師的父親對獨生子的教育很是細心周到，他會邀請知識分子到家中，讓蕭邦彈琴。

　　這些外在因素自然而然地使蕭邦的天賦如虎添翼。蕭邦就連心性也與眾不同，年紀小小卻思想成熟，尤其是他善解人意。舉個例子，蕭邦八歲的時候，穿上母親製作的白蕾絲領黑絨毛外套去演奏，但很可惜的是他母親沒能出席。母親問演奏完回到家的蕭邦：「大家稱讚了你什麼？」蕭邦如此回答：「這個新蕾絲領。」小蕭邦很體貼，沒有讓去不了演奏會的母親難過。蕭邦這種細膩的品性也跟他的音樂很像。

　　父母在蕭邦的成長期發揮了很大的作用。當蕭邦在貴族的沙龍演奏，人氣增加的時候，他父親擔心他會失去純粹性，所以不讓他參加過多的表演。父親又擔心蕭邦太偏重音樂，所以讓他在普通的國高中上各種科目的課。這個時期一起住在蕭邦家的寄宿生提圖斯・沃伊切喬斯基（Tytus Woyciechowski）、沃金斯卡（Wodzińska）兄弟和朱利安・豐塔納（Julian Fontana）成為蕭邦一輩子的好友。尤其提圖斯是他能傾吐心事的摯友，而朱利安自居他的秘書，替他抄寫樂譜並負責跟出版社交涉，後來出版了他的遺作（Op.66 ~ Op.74）。

A小調馬祖卡舞曲，Op.68, No.2

遇見馬祖卡舞曲的蕭邦
以及在維也納首次出道

　　放暑假的蕭邦受同學邀請，去薩伐尼亞（Szafarnia）療養兼旅遊。在這次的旅行中，蕭邦遇到對他人生造成重大影響的音樂，那就是波蘭的民俗音樂馬祖卡舞曲（Mazurka）。蕭邦在鄉村的婚禮和感恩節活動上聽到馬祖卡舞曲，感覺內心深處湧起強烈的愛國心。波蘭的民俗音樂就這樣成為作曲家蕭邦的重要養分，他一生當中創作最多的就是馬祖卡舞曲。蕭邦像在寫日記一樣，寫出五十九首「蕭邦獨有的馬祖卡舞曲」。馬祖卡是一種三拍子的波蘭民俗舞曲，有著強調第二拍或第三拍而非第一拍的節奏，因此有一種非常簡潔獨特的感覺。蕭邦在馬祖卡特有的節奏中，加入充滿他自己的哀愁的旋律，使單純伴舞音樂馬祖卡舞曲，變成用耳朵聽的演奏用馬祖卡舞曲。

降 B 大調馬祖卡舞曲，Op.7, No.1

　　蕭邦在療養期間天天寫家書，正是這些信顯露出蕭邦的幽默感、才智和文學才華。首先，信件格式模仿《華沙信使報》（*Warsaw Courier*），非常有趣，他還將自己的信件取名為「薩伐尼亞信使報」（Szafarnia Courier），報紙主編取名為

「Pichon」。「Pichon」正是調換他的名字「Chopin」字母順序所組成的。充分感受到十四歲青少年的天馬行空了吧？蕭邦為了讓擔心自己身體虛弱的父母安心，天天寄出這麼愉快的家書。你想像得出來蕭邦的父母讀到一片孝心的兒子寫的愉快信件，感到安心和高興的模樣嗎？

　　蕭邦從小就喜歡用戲謔的方式搞笑，從他對別人的觀察力，也能看出這項獨特本領。蕭邦善於捕捉人物特徵，很會畫滑稽的諷刺畫，完美模仿人物的特徵、聲音、語氣，甚至是表情和姿態。讀書的時候，他會原樣模仿老師的語氣和表情，逗朋友們開心，也會搞笑地模仿朋友們彈琴的樣子。正是因為蕭邦很在乎和喜歡周圍的人，他才能辦到這些事。這種搞笑天分和蕭邦的音樂風格形成鮮明對比，在他柔弱的詩意音樂中絕對找不到這令人意外的一面，也是他毫不做作的另一種真實面貌。

　　另一方面，為了接受正規的音樂教育，蕭邦進入華沙音樂學院（譯註：現在的蕭邦音樂大學），向作曲家約傑夫・艾斯納（Józef Elsner）老師學了三年的音樂理論和作曲。艾斯納老師對蕭邦體貼入微，讓他自由發揮有獨創性的風格，不拘泥於擬定好的課綱。此外，艾斯納老師讓他學習義大利文，幫助他在未來創作歌劇。一從華沙音樂學院畢業，蕭邦的父母就送他和四名好友一起去音樂之都維也納旅遊，豐富音樂經驗。當時的維也納天天辦音樂會，是音樂出版業和評論家都很活躍的朝氣蓬勃的地方。8月11日，蕭邦在維也納出道演奏會上首演親自改編自莫札特歌劇的《唐・喬凡尼變奏曲》（*Variations on "Là ci darem la mano"*,

Op.2）。在維也納成功首次登台表演的蕭邦回到波蘭之後，一直夢想可以在維也納活動。

給康絲坦嘉的告白
鋼琴協奏曲

　　一說到「蕭邦的女人」，人們聯想到的名字就是喬治・桑（George Sand）。對蕭邦的人生影響最深的女人，無庸置疑是喬治・桑，但如果在討論蕭邦人生的時候，只提到她的話就太可惜了。為了了解蕭邦的人生，除了喬治・桑和他的朋友們，也需要一起看看他和母親、姊姊與多名女性之間的關係。那麼，蕭邦的初戀究竟是誰？她就是康絲坦嘉・格拉德芙絲卡（Konstancja Gładkowska）。

　　蕭邦和在同一間學校學聲樂的康絲坦嘉墜入愛河。他想跟康絲坦嘉變熟，所以她唱歌的時候在一旁伴奏鋼琴，還創作平日裡碰也不碰的藝術歌曲。在蕭邦的三十首藝術歌曲中，有十一首就是在這個時期作曲的。剛好正在創作F小調第二號鋼琴協奏曲（Op.21）的蕭邦，寫信給好友提圖斯，平復自己對康絲坦嘉的熾熱愛意。

 F小調第二號鋼琴協奏曲，Op.21，第二樂章

　　我遇到我的理想對象了。
　　雖然我還沒有跟她說過話，

但是我半年來每夜在夢裡見到她。

我想著她創作了F小調第二號鋼琴協奏曲的

第二樂章慢板。

那就像在浪漫安靜的春日美麗月光下，

想起幸福的回憶。

而且蕭邦在康絲坦嘉的面前彈了第二樂章。那麼，他真的跟她告白過嗎？遺憾的是，害羞的蕭邦告白失敗。不對，是根本沒有告白過。因為對蕭邦來說，這次的演奏本身應該就是告白。沒能向康絲坦嘉告白的蕭邦在華沙國家大劇院首演該協奏曲，獲得好評。蕭邦緊接著又創作了E小調第一號鋼琴協奏曲（Op.11）。

♩ ♫ **懂樂細節** ♪ ♫

F 小調第二號鋼琴協奏曲

鋼琴女王克拉拉 · 舒曼（Clara Josephine Wieck Schumann）人生中最後一次演奏的曲子就是這首 F 小調第二號鋼琴協奏曲。此曲的第二樂章將愛情的甜蜜轉為音符，尤其融入了女性的焦心。

E 小調第一號鋼琴協奏曲：

韓國鋼琴家趙成珍在波蘭華沙舉辦的第十七屆蕭邦國際鋼琴比賽的決賽上演奏的就是此曲，他是史上第一個獲得冠軍的韓國人。

第一號和第二號協奏曲的作曲順序和出版年分相反，後來才完成的「E 小調協奏曲」出版為第一號 Op.11，而先創作的「F 小調協奏曲」則出版為第二號 Op.21。

另一方面，在華沙國家大劇院舉辦的音樂會剛好是蕭邦在波蘭辦的最後一場音樂會。康絲坦嘉這次也有登台歌唱，音樂會結束之後，蕭邦給她戴上戒指，而她取下插在頭上的玫瑰緞帶給蕭邦。後來人們在蕭邦的遺物中發現這個緞帶。

 B小調圓舞曲，Op.69, No.2

波蘭
再也回不去的……

二十歲的蕭邦離開了波蘭。蕭邦的父親得知蕭邦進出革命軍的祕密基地後，趕緊送他去留學，以求「逃過一劫」。蕭邦跟好友提圖斯一起離開華沙，途經故鄉熱拉佐瓦－沃拉時，聽見某處傳來合唱聲。當時艾斯納老師為了道別蕭邦而創作清唱劇，那正是老師和音樂學院的學生們一起唱清唱劇的歌聲：

> 快走吧，朋友！
> 波蘭的土壤孕育了你的精神，
> 願它響徹全世界！

離開波蘭的蕭邦背包裡放了哪些東西呢？他放了包含第一號和第二號鋼琴協奏曲在內的樂譜、朋友們在歡送會上給的酒杯中的一把波蘭土壤，以及康絲坦嘉給的緞帶。這三樣東西顯示了他往後的發展方向──音樂、祖國和愛情。

飛到窗外的
蕭邦的鋼琴

蕭邦與提圖斯途經德勒斯登和布拉格，來到了維也納，但不到一個禮拜，波蘭華沙就爆發革命。聽到此消息的兩人打算立刻返回祖國，持刀動槍參戰，但父親尼古拉極力勸阻說：「不一定要持刀動槍才是為了祖國好。就用你的藝術回報祖國吧。」結果獨自留在維也納的蕭邦陷入擔心親朋好友的不安當中，相當自責後悔沒能盡到責任，一輩子懷念祖國波蘭。蕭邦的愛國心特別強烈嗎？波蘭無力抵抗強國俄羅斯，而波蘭人活在悲歡中。在混亂和絕望之中，對康絲坦嘉的思念和愛成了蕭邦的一絲希望。蕭邦最後決定離開沉迷於約翰・史特勞斯（Johann Strauss）圓舞曲的維也納，前往倫敦。第二號夜曲（Op.9）融入了蕭邦在維也納期間的艱辛心境，是他的所有作品中最知名的曲子。普萊耶爾鋼琴製造商卡密爾・普萊耶爾（Camille Pleyel）的夫人瑪麗亞・莫克－普萊耶爾（Marie Moke-Pleyel）是一名鋼琴家，蕭邦將此曲獻給了她。

 降B小調夜曲，Op.9, No.1

另一方面，正前往巴黎的蕭邦收到華沙最終被俄軍攻陷的絕望消息。俄羅斯騎兵隊一抵達華沙，最先闖入蕭邦的家，把他的鋼琴丟到窗外。聽到此消息的蕭邦在衝擊、憤怒與恐懼狀態下創作的曲子就是第十二首練習曲〈革命〉（Op.10）。

第十二首練習曲〈革命〉

　　在第十二首練習曲〈革命〉的樂譜當中，接在大膽強烈的第一個和音後面展開的左手強烈音符，傳遞出蕭邦當時心境的絕望與憤怒。

練習曲，Op.10, No.12〈革命〉

脫下帽子
向天才致敬吧！

　　抵達巴黎的蕭邦獲得鋼琴家弗里德里希・卡爾克布雷納（Friedrich Wilhelm Kalkbrenner）的資助，成功在普萊耶爾音樂廳出道。蕭邦演奏了自己的F小調第二號鋼琴協奏曲和《唐・喬凡尼變奏曲》，雖然他的鋼琴聲太小被交響樂團蓋過去，但是聽到這場演奏會的舒曼在《萊比錫新報》（Leipziger Neueste Nachrichten）寫道：「脫下帽子吧，天才出現了！」剛好在觀眾席的法蘭茲・李斯特（Franz Liszt）說：「蕭邦的F小調鋼琴協奏曲旋律令人靈魂出竅。他的演奏優雅迷人，同時細膩又華麗。」就這樣蕭邦的出道舞台特別獲得音樂人的耀眼稱讚。

《唐・喬凡尼變奏曲》，Op.2

　　但是出道演奏會過後，蕭邦發現自己的演奏不適合像普萊耶爾音樂廳這種有一百一十席的大型表演場地，他更樂於邀請朋友到他家客廳，演奏給他們聽，或是受邀在貴族的沙龍演奏。當時蕭邦愛去演奏的沙龍規模大約為二十人。

沙龍
建立人脈

　　當時德國藝術圈漸漸萎靡不振，反之巴黎是文化藝術的中心，浪漫主義潮流在文學、繪畫、音樂等方面蓬勃發展。整

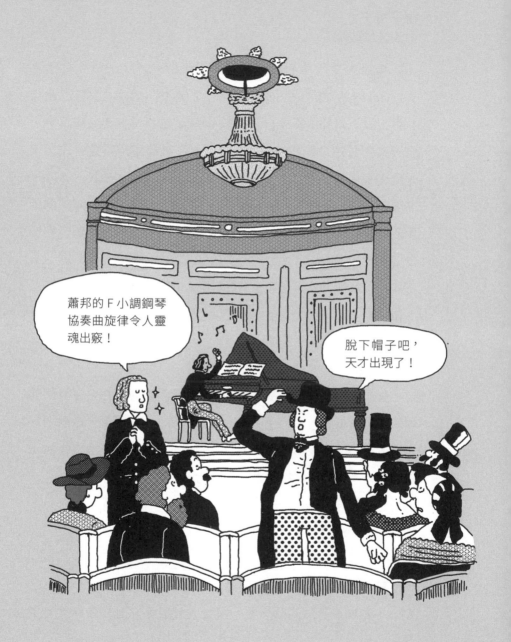

個歐洲的藝術家、文學家、思想家湧入巴黎，蕭邦也是其中一人。在巴黎有數不清的沙龍，蕭邦幸運地在銀行家羅斯柴爾德（Rothschild）家族的沙龍演奏，交際圈女王羅斯柴爾德男爵夫人為蕭邦的演奏著迷，很快就跟女兒夏洛特‧馮‧羅斯柴爾德（Charlotte von Rothschild）一起成為蕭邦的學生，開始學鋼琴。男爵夫人是交際圈女王，所以她做的事立刻就會流行起來，或許是因為受她影響，許多貴族突然湧入，爭先恐後要請蕭邦授課。蕭邦的收入明顯變好，再也不需要父親持續的金援。

　　蕭邦在巴黎跟知名人士建立人脈的同時，也跟將來的一輩子好友慢慢建立起信賴關係，尤其是跟德國詩人海因里希‧海涅（Heinrich Heine）、畫家尤金‧德拉克洛瓦（Eugène Delacroix）、作曲家艾克托‧白遼士（Hector Louis Berlioz）、文琴佐‧貝里尼（Vincenzo Bellini）、李斯特等人走得很近。多虧慈祥的父母和優秀的老師，蕭邦才能在波蘭好好成長，如今他在巴黎的沙龍開拓人脈，活在真誠的關係之中。雖然蕭邦當時去了英國，護照上標示的是「途經巴黎」，但是在巴黎站穩腳跟的他，最後還是在中轉點巴黎度過餘生。

我現在看起來
還像法國人嗎？

　　蕭邦雖然住在巴黎，但他的法文並不流利，對巴黎沒有太多感情，當然也不覺得自己是法國人。作為巴黎的異鄉人，蕭邦的一生始於波蘭，終於波蘭。

蕭邦七歲創作的第一首作品是波蘭舞曲，過世之前最後創作的是馬祖卡舞曲。波蘭舞曲比馬祖卡舞曲更動感，是節奏強烈的三拍子舞曲。馬祖卡舞曲是帶有農民樸素情緒的舞蹈，反之波蘭舞曲是貴族優雅享受的舞曲，蘊含英雄氣概。尤其馬祖卡舞曲是讓蕭邦記住自己是波蘭人的動力，他創作了一輩子的馬祖卡舞曲。不，除了馬祖卡舞曲和波蘭舞曲，他的所有鋼琴曲也充滿了波蘭的感性。

　　蕭邦喜歡在巴黎的波蘭貴族沙龍跟很多同胞自由地用母語波蘭文交談，但是移居巴黎的波蘭移民大多窮困潦倒。對同胞的生活感到心痛的蕭邦直到死前還在為波蘭出力，他跟朋友一起協助處境困難的波蘭人，替波蘭詩人的詩配上旋律，創作歌曲。他又塞零錢給貧窮的波蘭年輕人，鼓勵他們繼續念書，也會在授課的時候大聲批評俄羅斯對祖國的暴行。蕭邦人生中最後的舞台，也是為了救濟波蘭難民所舉辦的慈善音樂會。不僅是他的人生，他的精神同樣始於波蘭，終於波蘭。

蕭邦的專利
「細微差異」與「彈性速度」

　　感性修飾整首曲子的細微差異，
　　好像真的很難。

　　從蕭邦在青少年時期寫的信當中，可以知道他用感覺來表達情緒和細微差異的音樂方向。如果聊天的時候沒有聽出對方話

裡的細微差異，就不可能了解對方的完整想法。蕭邦音樂裡的細微差異也是如此，他的音樂和演奏風格極具獨創性。蕭邦身體孱弱，一百七十公分高，但體重才四十五公斤，因此他很難彈出大聲的琴音。為了克服自身的限制，他專注於呈現豐富的音色與聲音質感。他透過表情和細微差異來呈現音樂，而不是靠力量。為自己的優缺點找到平衡點的他，更偏愛在沙龍演奏。雖然我們聽不到蕭邦的演奏，但可以在腦海中勾勒出他彷彿在低聲優雅說話的演奏。

蕭邦的另一個演奏特徵就是彈性速度。彈性速度不是像機械般按照精準的長度彈奏出音符，而是像拉開又放掉橡皮筋那樣改變節拍。就這樣按照曲子的感覺，加快速度又突然緩慢下來⋯⋯令聽眾感受到曲子的彈性，透過微妙的細微差異感受曲風。有個性地完美演奏彈性速度，就是演奏蕭邦作品的核心。

 A小調馬祖卡舞曲，Op.17, No.4

十九世紀的明星講師
華麗的巴黎人

來看看有名的巴黎名師蕭邦的練習室吧！蕭邦是一位對授課傾盡心血的好老師，上課行程很規律，一天教五個學生，每人一小時，每週上一到三次的課。蕭邦待在巴黎的十八年來，約有一百五十人向他學琴，這些學生可以說是少數菁英，這正是因為蕭邦一天只教五個人的緣故。蕭邦家裡有兩台鋼琴，上課的時

候，他讓學生彈普萊耶爾鋼琴，自己則是親自彈直立式鋼琴做示範。蕭邦特別喜歡普萊耶爾鋼琴的音色，所以後來在巴黎開的最後一場演奏會使用了這台鋼琴，甚至將它帶到英國演奏。他跟卡密爾又是極為要好的朋友。多虧貴族和貴族子弟蜂擁而至，蕭邦在二十五歲之前靠授課賺了大錢。聽說學生把學費放在壁爐上面的瞬間，蕭邦似乎是感到不好意思，刻意移開視線。

♩♫ 懂樂細節 ♪♫

蕭邦的上課重點

一、隨時注意手形和手指號碼。
二、專注於踏板造成的聲音變化。
三、手腕放鬆，像歌劇歌手在唱歌一樣溫柔地演奏。
四、每天練習巴哈的創意曲和《平均律鍵盤曲集》。
五、適當練習，剩下的時間用來散步、讀書或看展覽。

　　每個演奏者各有特色，我常常覺得演奏者的演奏感覺跟本人的長相一樣。作曲家伊格納茲・莫謝萊斯（Ignaz Moscheles）看到蕭邦後，好像也有同樣的感覺。傳聞，他在巴黎遇到蕭邦的第一印象是：「他模樣嬌弱彷彿在做夢，就跟他自己的音樂一模一樣。」蕭邦真的長得跟自己的音樂一樣嗎？我覺得蕭邦的音樂和長相很好地融為一體。他擁有與生俱來的貴族風範，肌膚白淨，

眼神溫柔，瞳孔清澈如湖水，金髮比絲綢細軟。而且他從小跟貴族子弟打交道，十分熟悉紳士的禮儀與品格，並習慣了貴族的出手闊綽。

　　透過教琴賺到很多錢的蕭邦開始穿戴奢侈品，尤其是他很懂時尚，非常注意穿著打扮。他會在常去的西裝店訂製樣式典雅、以優雅高級的衣料製成的西裝，也是帽子、手套、香水、絲綢領帶店的熟客。蕭邦特別愛用香水和有香味的肥皂，而且偏好黑色、藏青色、灰色和米白色，對衣料非常敏感。所以蕭邦的演奏才會對聲音特別敏感吧？此外，蕭邦特別講究他的私人兩輪馬車，還另外聘僱馬夫和祕書。蕭邦的沙龍滿是簡約家具和材質頂級的窗簾，這裡被稱為奧林帕斯。蕭邦的父親不斷勸告他要節約，但在他耳裡聽來不過是嘮叨。加入名牌潮男行列的蕭邦，不知不覺變成巴黎的時尚明星，引領潮流。

華麗大圓舞曲，Op.18

選擇與專注
蕭邦＝鋼琴

　　想靠作曲賺錢的話，也要接觸當下受歡迎的種類才行，但蕭邦一輩子只專注在鋼琴上，歷史上鮮有只專注於一種樂器的作曲家。雖然旁人常勸蕭邦創作當時蔚為流行的歌劇和交響曲，而他本人也很喜歡歌劇，但他最終還是沒有寫歌劇，執著於創作鋼琴曲。那是因為他希望全世界所有的好歌都只用鋼琴來演奏嗎？

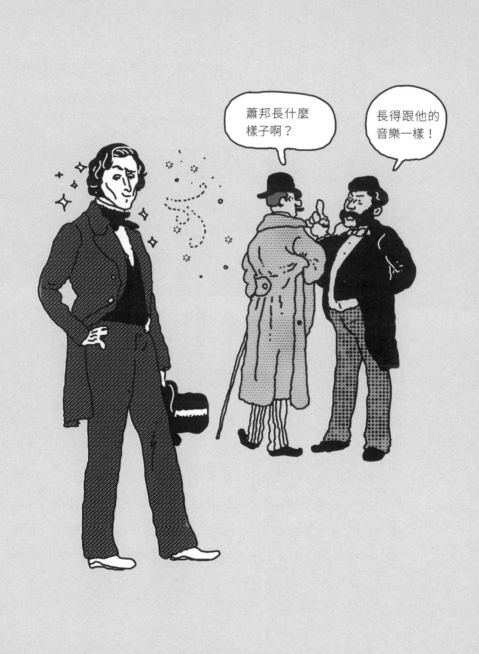

蕭邦不遺餘力寫曲子，彷彿想把鋼琴可以演奏的歌曲都試過一遍。蕭邦作曲不是為了特定委託，而是為了在沙龍或公共演奏會上親自彈奏，所以隨心所欲地自由作曲，因而能夠像這樣只沉浸在鋼琴當中。蕭邦雖然個性內向，但在自己選擇的鋼琴音樂領域內，他嘗試了所有想做的事並積極變化，大膽作曲。蕭邦留下的兩百多首作品中，數量明顯較多的大部分作品有夜曲（二十一首）、練習曲（二十七首）、前奏曲（二十四首）、馬祖卡舞曲（五十九首）、波蘭舞曲（十六首）、圓舞曲（二十首）等，是蕭邦從鋼琴這個樂器的作曲範圍內特別挑出來專心創作的種類。

最適合沙龍的
蕭邦的演奏

蕭邦彈奏自己的優雅柔和作品的雙手究竟長什麼模樣呢？有很多關於蕭邦雙手的描述，其中讓我印象最深刻的是「無骨，宛如橡膠」這樣的形容。意思是他的手跟橡膠一樣柔軟無比，看起來就像沒有手骨。白遼士也說：「蕭邦彈琴時，別說是打擊槌擊弦了，槌頭就像在輕撫鍵盤一樣演奏，因此讓人想要湊近到琴邊貼著耳朵聽。」就像這樣，蕭邦的演奏在近處傾聽的時候更加熠熠生輝，他就好像在細語自己的故事。實際上，如果蕭邦在大型音樂廳多人面前演奏的話，也許可以賺到更多錢，一夕之間大受歡迎，但他覺得在這種大場地公開演奏很有壓力。他曾對李斯特吐露：

「我這個人一點也不適合開演奏會。觀眾席上那些充滿好奇心的眼神，令我感到窒息，全身麻痺。在那些陌生人面前，我感覺自己變成了啞巴。」

蕭邦如此形容他很討厭聽眾屏息凝氣，只盯著自己看的氣氛，那好像會讓他喘不過氣來。不過，他很享受在小型沙龍為熟人更自在地演奏。他甚至還把沙龍的燈調得很暗再演奏。

李斯特用華麗巨大的聲音和技巧迷倒聽眾，但蕭邦彈出來的琴聲太弱又小聲，所以在他的演奏會上，也有聽眾說聽不清楚琴聲，要求退票。蕭邦的琴聲到底有多小？鋼琴家西吉斯蒙德・塔爾貝格（Sigismund Thalberg）說：「整場演奏會聽到的聲音都很小，讓人真想聽到響亮的聲音，自己在回家的路上大吼大叫。」結果，蕭邦生平在大型音樂廳演奏的公共音樂會不過才三十次。

 流暢的行板與華麗大波蘭舞曲，Op.22

鋼琴界的畢卡索與馬諦斯
蕭邦vs.李斯特

畫家之間也有很多善意的競爭關係，就像巴勃羅・畢卡索（Pablo Picasso）和亨利・馬諦斯（Henri Matisse）。古典樂界的蕭邦和李斯特事實上是朋友，也對彼此有競爭意識。匈牙利鋼琴家李斯特小蕭邦一歲，比蕭邦更早在巴黎交際圈站穩腳跟。他們的共同點是，兩人是分別從波蘭和匈牙利來到巴黎的移民。蕭邦和李斯特在巴黎的住處相隔不到幾個街區，兩人成為好友，尊重

仰慕彼此的音樂，從1833年到1841年之間一起演奏了七次之多。實際上，他們兩個在音樂方面也深受彼此的影響。蕭邦羨慕李斯特的琴技、魅力和可以發出巨大音量的體力，而李斯特則驚嘆於蕭邦的詩意感受性和抒情的表達能力，自己也慢慢培養跟蕭邦一樣的感性。

兩人的友情愛恨交織，是一段不簡單的關係。蕭邦將自己的練習曲（Op.10）獻給技巧完美的李斯特，又將練習曲（Op.25）獻給李斯特的愛人瑪麗·達古伯爵夫人（Comtess Marie d'Agoult）。雖然李斯特確實是備受矚目的技巧華麗的演奏者，但是以作曲家來說，蕭邦更勝一籌。李斯特也同意這一點，卻又寫文章批評「蕭邦只為有錢的貴族演奏」。

後來有一天，李斯特擅自在夜曲中加入裝飾音來演奏，生氣的蕭邦說：「如果要那樣彈的話，還不如別彈！」並要求李斯特道歉，此後兩人分道揚鑣。再加上蕭邦的愛人喬治·桑和李斯特的愛人瑪麗·達古伯爵夫人之間產生誤會，他們兩人的關係也變得更尷尬。但李斯特總是在自己的演奏曲目中加入蕭邦的作品，蕭邦死後還執筆寫了《蕭邦傳》（*Life of Chopin*），表達他對蕭邦的無限敬意和喜愛。直到去世之前，蕭邦寫信給他時，也總是以「我的朋友李斯特」開頭。兩人既是一輩子的朋友，也是競爭對手，連詩人海涅也寫文章比較他們兩人，他說：「李斯特用流血般的瘋狂和魔力演奏，蕭邦則是用純粹的內心聲音來演奏。」並說：「跟李斯特相比，沒有鋼琴家抬得起頭，唯獨蕭邦例外。」

另一方面，蕭邦雖然會傾聽他人說話，卻不提自己的事。他雖然享受幽默，卻非常壓抑自己的想法或情感表達，保持中立態度。讓蕭邦打破沉默，唯一可以堂堂正正發出聲音的正是音樂。就算是稱讚自己的音樂家，蕭邦只要不喜歡，就會毫不留情地給予嚴苛的評價。對於稱讚過自己的舒曼的音樂，他說「那算不上音樂」，說朋友李斯特「一手好手藝，在自己的作品中塞進別人的精髓，經過巧妙加工借用他所缺乏的靈感」。蕭邦特別討厭直接、特殊或誇張的情感表達。比起明目張膽的表達，他更喜歡像詩人一樣的隱喻表達。蕭邦認可且喜歡的音樂家正是巴哈、莫札特和義大利歌劇作曲家貝里尼。他喜愛貝里尼的程度，是到臨終時也想聽貝里尼的歌劇詠嘆調。

降A大調圓舞曲，Op.69, No.1〈離別圓舞曲〉（L'adieu）

蕭邦的第二個愛人
瑪麗亞・沃金斯卡

蕭邦道別波蘭，與初戀分手，睽違五年在捷克的溫泉城市卡爾斯巴德（Carlsbad）與父母激動重逢，度過三個禮拜的幸福時光。遺憾的是，這次的旅行是蕭邦最後一次見到父母。從旅行回來的路上，蕭邦拜訪了在德勒斯登停留的瑪麗亞・沃金斯卡（Maria Wodzińska）一家。瑪麗亞的哥哥費利克斯・沃金斯卡（Feliks Wodzińska）和蕭邦在華沙的時候是很要好的朋友。

蕭邦覺得瑪麗亞的家人就像自己家人，渴望跟她組建家庭，

安穩地創作藝術。離開德勒斯登的那天早晨，蕭邦為瑪麗亞演奏降A大調圓舞曲（Op.69-1）的第一首〈離別圓舞曲〉，之後又送她八首藝術歌曲和第二十號夜曲（Op. posth.）。真人真事改編的電影《戰地琴人》（*The Pianist*）開頭出現的曲子就是這首。在電影中，波蘭鋼琴家躲在慘遭納粹襲擊的華沙戰爭殘骸中，在提心吊膽深怕被德軍發現的情況下演奏的曲子，也是蕭邦的G小調第一號敘事曲（Op.23）。

 G小調第一號敘事曲，Op.23

　　隔年夏天，瑪麗亞一家到溫泉城市馬倫巴（Marienbad）度假，蕭邦也跟著去，並伺機向瑪麗亞求婚。然而，瑪麗亞的父親以蕭邦的健康狀況不好為理由，反對兩人結婚。蕭邦寄了樂譜給瑪麗亞，結果她的回信成為蕭邦最後一次從她那收到的信。蕭邦把跟她往來的信件綑綁在一起，在上面寫了「我的悲傷」。後來瑪麗亞嫁給讓蕭邦的父母初次相遇的斯卡貝克（Skarbek）伯爵家的兒子。

馬約卡島上的蕭邦與喬治・桑
《雨滴前奏曲》的誕生！

　　蕭邦第一次遇到法國小說家喬治・桑，是在李斯特的愛人瑪麗・達古伯爵夫人的沙龍上。當時蕭邦二十六歲，而桑三十三歲。桑是跟丈夫離婚後，獨自扶養兩個孩子並自由戀愛的小說

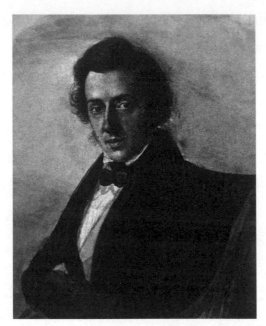

瑪麗亞繪製的蕭邦肖像畫

家。她是一名女性主義者，主張一夫一妻制的時代已結束。她會
穿實用的西裝褲，抽粗雪茄，拒絕傳統的女人形象，是走在時代
最前面的不折不扣的新女性。桑同時也是創作能力旺盛的作家，
寫了七十幾部小說和二十幾齣戲劇等。當時桑的書賣得比維克
多‧雨果（Victor Hugo）、歐諾黑‧德‧巴爾札克（Honoré de
Balzac）或斯湯達爾（Stendhal）還多，是很會賺錢的能幹女性。
而且以作家來說，她留下最多的信件，足足有三萬多封。蕭邦過
世兩年後，姊姊露德薇卡把桑寄給他的兩百封信全數寄回，桑就
燒光了這些信。

品味優雅的蕭邦，對穿褲子的桑的第一印象不是很好，但在桑的積極求愛下，最終發展成戀人，兩人的戀愛事蹟成為巴黎交際圈的話題。德拉克洛瓦在1833年夏天畫的蕭邦和桑的幸福模樣就是證據。

　　但是同年冬天，蕭邦的咳嗽症狀和發病情況日益嚴重。桑決定跟蕭邦一起去溫暖的西班牙馬約卡島（Mallorca）療養。

　　這個時候，蕭邦創作了G小調夜曲（Op.37）的第一首，以及G大調夜曲（Op.37）的第二首。這首作品的伴奏帶有船夫曲風，彷彿是在前往馬約卡島的海上歌唱。

G大調夜曲，Op.37, No.2

德拉克洛瓦筆下的蕭邦和桑

原以為溫暖天氣對病情大有幫助的蕭邦，一抵達馬約卡島就陷入絕望。島上開始進入雨季，蕭邦的咳嗽症狀反而更嚴重了。在沒有合適療法的迫切情況下，他碰到的問題不只這一個。桑和蕭邦不是夫妻，所以信奉天主教的馬約卡島居民對他們的敵意很深。再加上，蕭邦的病會傳染的傳聞傳開來，他們還被趕出居住的房子。最後他們搬到法德摩薩（Valldemossa）的修道院，度過嚴冬。

雨勢很大的某一天，去市區的桑和孩子們搭乘的馬車陷入水坑。桑很擔心被獨自留下來的蕭邦，所以冒雨走回家，發現蕭邦正在邊哭邊彈琴。他演奏的曲子中，不斷傳來彷彿從屋頂落下雨滴的降A音。

蕭邦等著他們回家，陷入了幻想中。他聽見從修道院屋頂滴落的規律雨滴聲，幻想著桑和孩子們都死了的絕望感，而自己也掉進湖裡溺死，沉重的水滴持續落在自己胸口上。在蕭邦的想像中，他將實際聽到的水滴聲轉換成好似在掉淚的聲音。在此時創作出來的曲子就是降D大調前奏曲的第十五首〈雨滴前奏曲〉（Op.28）。

降D大調前奏曲，Op.28, No.15〈雨滴前奏曲〉（Raindrop）

〈雨滴前奏曲〉

開頭一滴、一滴小心翼翼掉落的水滴聲，聽起來也很像心臟怦怦跳的聲音。中間大力敲兩次琴鍵的聲音表現出雨聲轉為了暴風雨。

馬約卡島的一切都讓蕭邦覺得無比不舒服。巴黎的名牌潮男蕭邦吃不慣馬約卡島的食物，在修道院也很難取得生活必需品。絕望的蕭邦受失眠折磨，陷入自己的幻想，遠離人群。雖然島上居住環境惡劣，別說是療養了，蕭邦的病情反而還惡化，但是暴風雨不知不覺變成耀眼金色陽光的場面，令蕭邦為之顫慄。結果馬約卡島引人入勝的自然環境讓蕭邦感性爆發，得以留下許多佳作。從第二號敘事曲（Op.38）平靜地唱著唱著，轉為激情澎拜的部分，看得出來蕭邦在修道院感覺到的迫切和苦惱。此曲是舒曼題獻《克萊斯勒魂》（*Kreisleriana*, Op.16）給蕭邦後，蕭邦作為回報題獻給他的曲子。此時，蕭邦也創作了第三號詼諧曲（Op.39）、第三號波蘭舞曲的第一首〈軍隊〉（Military, Op.40）。

然而，在蕭邦病情加劇，迫切需要治療的情況下，桑和蕭邦最後決定離開馬約卡島。他們從巴塞隆納搭船，為一百隻豬的叫聲和臭味所擾，咳出血來，辛辛苦苦來到馬賽。在此度過兩個月的恢復期後，前往桑在法國南部諾昂的安靜別墅。蕭邦在這裡度過人生中最幸福、最有生產力的時期。宛如明亮清爽的陽光灑落在田園的第二號即興曲、第三號敘事曲、第四號敘事曲和第二號鋼琴奏鳴曲（Op.35）便是在此時完成的。尤其是第二號鋼琴奏鳴曲的第三樂章《送葬進行曲》是蕭邦跟瑪麗亞分開時就創作好

的，以非常獨特的不諧和音開始。在激動的（Agitato）部分像是咳了一下，中間則浪漫無比，彷彿在回想和瑪麗亞的甜蜜回憶。舒曼如此評論此曲：「只有蕭邦能這樣開頭，這樣做結束。」

 第二號鋼琴奏鳴曲，Op.35，第三樂章《送葬進行曲》（*Funeral March*）

諾昂的夏天
巴黎的冬天

　　回到巴黎的蕭邦為了就近獲得桑的照料，住進桑家中角落的畫室，那本來是桑的兒子莫里斯·桑（Maurice Sand）的畫室。桑叫蕭邦的時候，像個母親在叫孩子一樣，無私奉獻地照顧他。讓人想到重新展開巴黎華麗生活的第五號圓舞曲（Op.42），以及華麗到被稱為幻想曲的第五號波蘭舞曲（Op.44）是在此時創作的曲子。而且蕭邦相隔多年，成功在普萊耶爾音樂廳開了第二場公共音樂會。

　　喜歡諾昂的蕭邦每到夏天就會去諾昂，到了11月再回巴黎。在諾昂的蕭邦從授課中解脫，可以全神貫注地作曲。最常看到蕭邦作曲的桑留下紀錄說，一個拍子他塗塗改改了一百次，為了寫出一個樂節他也會反覆不斷思考。你能想像在細心的安排下，精心仔細創造出每個音，完成整首曲子的蕭邦模樣嗎？

　　海涅、德拉克洛瓦、巴爾札克、李斯特和瑪麗·達古等，眾多好友會來桑的諾昂別墅跟蕭邦和桑見面。他們白天狩獵釣魚，晚上欣賞即興曲。別墅裡的劇場有兩台鋼琴，客人們各自擔任特

定的戲劇角色，發揮演技。蕭邦和李斯特也會分別坐在鋼琴前，即興演奏適合戲劇場面的音樂。尤其是蕭邦完美模仿沉穩的英國人或奧地利的皇帝，將從小的戲劇天分展現得淋漓盡致。

當蕭邦喜愛的次女高音寶琳・維雅多（Pauline Viardot）來訪時，蕭邦就為她的一歲女兒創作降D大調搖籃曲（Op.57）彈給她聽，並感到幸福。蕭邦在諾昂度過的愉快幸福時光，令人不自覺露出微笑。除此之外，他也在此時創作了夜曲（Op.48-1）、即興曲（Op.51）、第十九號圓舞曲（Op. posth.）、第六號波蘭舞曲《英雄》（*Heroic, Op.53*）、第四號詼諧曲（Op.54）。

降D大調搖籃曲，Op.57

♩♫ **懂樂必懂** ♪♬

個性小品 (Character Piece)

個性小品跟即興曲或幻想曲一樣，作曲家可以自由表現難以言喻的感覺和感動。個性小品是很符合自由表達個人情感和想法的浪漫主義理想的種類，通常寫成鋼琴曲。舒伯特的《即興曲》和《樂興之時》、孟德爾頌的《無言歌曲集》（*Lieder ohne Worte*）、蕭邦的練習曲和前奏曲，以及布拉姆斯的間奏曲都屬於個性小品。

與桑分手
走上絕路的蕭邦

蕭邦的健康持續惡化，他的作品也一年年減少。雖然蕭邦在

1841年寫了十二首作品，但隔年的創作數量只有一半，到了1844年甚至只寫了第三號鋼琴奏鳴曲（Op.58）。此曲是他冬天回到巴黎，在糟糕的健康狀態下創作的晚年傑作。

後來，蕭邦時時想念的父親過世了。秉持自己的教育觀念，細心養大蕭邦的父親雖然沒見到人在巴黎的兒子，但一直和蕭邦保持親密的書信往來，是他的精神支柱。再加上蕭邦在巴黎定居初期一起生活過的摯友馬圖辛斯基（Matuszyński）驟逝，蕭邦精神上大受衝擊。沒能向父親盡孝使蕭邦絕望，桑擔心蕭邦的健康，拜託在波蘭的姊姊露德薇卡來巴黎。幾個月後，蕭邦和露德薇卡相隔十四年激動重逢。然而，蕭邦和桑恰巧在這個時候開始鬧矛盾。肆無忌憚、自由奔放的桑往往對蕭邦說話直接。她畢竟是小說家，口才應該也很好吧，蕭邦究竟說得贏她嗎？蕭邦病情愈嚴重，人就愈憂鬱內向，話也明顯變少了。尤其是桑愈偏激，蕭邦的態度就愈冷淡，保持沉默的他不願意說出內心想法。桑只能眼睜睜看著蕭邦消沉下去，她說：「蕭邦在大家面前溫和幽默，只有我們兩個的時候卻是無可奈何的難搞對象。」難以真心相待的兩人關係破裂，結果桑寫信跟蕭邦分手，就這樣結束掉兩人的九年關係。此後蕭邦的作品更少了。不幸的是，他在跟桑分手後活不過兩年就去世。

桑在自傳說：「我擔心提分手的話，蕭邦會沮喪至死，所以出於對他的同情，像母親一樣照顧他。」站在桑的角度來看，兩人的愛意從馬約卡島開始就從男女之間的愛轉為母愛了。對蕭邦而言，卻不是這樣。桑一直是他深愛的愛人，認可他的存在的

謬思。所以跟桑的關係一結束，蕭邦的樂思也停擺了，漸漸不受大眾歡迎。跟桑分手後，蕭邦創作了第四十三號馬祖卡舞曲（Op.67-2），還有彷彿在懷念與她的幸福回憶、悲傷到令人落淚的第四十九號馬祖卡舞曲（Op.68-4）。

第四十九號馬祖卡舞曲，Op.68, No.4

蕭邦正為了跟桑分手而難過的時候，巴黎爆發二月革命，學生也變少了，因此他陷入經濟困難。最嚴重的是蕭邦的健康狀況。如同桑所擔心的，沒有她的蕭邦似乎意志非常消沉，死去的親戚栩栩如生出現在他的夢裡，有時他也會夢到鋼琴裡面有怪物。蕭邦即便走上絕路，感覺自己日子不多了，他還是很懷念桑，放不下她。蕭邦雖然咳得很厲害，但還是為了大提琴家朋友奧古斯特・弗朗松（Auguste Franchomme）創作大提琴奏鳴曲（Op.65），跟他一起在沙龍首演後，又在隔了六年才舉辦的公共音樂會上一起演奏此曲。蕭邦將這首奏鳴曲題獻給弗朗松。

大提琴奏鳴曲，Op.65，第三樂章

倫敦最後一場演奏會
陪到最後的珍・史特琳

在英國學生珍・史特琳（Jane Sterling）的邀請下，蕭邦拜訪了他護照上的最後一個目的地倫敦。雖然他的健康狀況不適合

強行旅行，但他不能再留在動盪的巴黎了。而且蕭邦的作品在倫敦廣受歡迎，因此這是在倫敦定居的絕佳機會。在倫敦市政廳舉辦的波蘭難民慈善音樂會上，蕭邦進行了人生最後一場演奏會。這是為祖國波蘭人舉辦的表演會，因此對蕭邦來說意義深遠。七個月以來，蕭邦造訪蘇格蘭和英國，進行五場公開演奏會和無數的邀演，而對肺炎致命的倫敦天氣陰濕又多風，要義務性出席的貴族聚會和授課等等，讓蕭邦疲憊不堪，愈來愈疲勞。再加上蕭邦英文不好，交談也很吃力，他陷入「連要活著呼吸都很費力的狀態」，實際上，倫敦行導致蕭邦漸漸走向死亡。而且回到巴黎後，蕭邦才知道他信賴的主治醫師過世了。蕭邦非常絕望，換了好幾個醫生，漸漸失去希望。當一個人再也不抱希望的時候，就算活著也跟死了一樣。蕭邦再也沒辦法從事作曲或授課等持續性的事情。

另一方面，在英國持有龐大財產的史特琳大蕭邦六歲，跟桑同齡。蕭邦跟桑分手之後，史特琳在難過的蕭邦身邊照顧他，不僅替他付生活費、房租等所有開銷，甚至每週送兩到三次蕭邦喜歡的紫羅蘭給他，為他打點瑣事。雖然她想跟蕭邦結婚，但蕭邦最後拒絕了。蕭邦一過世，愛慕他的史特琳就買下所有遺物，目前那些遺物展示於華沙的蕭邦博物館。她精心蒐集的上課筆記和便條直到現在也是研究蕭邦的珍貴資料。此外，她支付了約五千法郎的喪禮費用和墓碑製作費，還有姊姊露德薇卡的回國旅費。蕭邦死後，史特琳仍繼續跟露德薇卡保持聯絡，看著蕭邦的遺作出版，買下蕭邦的土地分給他的親朋好友等，一輩子全力頌揚蕭

邦的成就，那氣勢看起來就好像連蕭邦的靈魂她也要守護。像這樣陪蕭邦度過晚年的史特琳，是務必要從蕭邦的一生中提出來說的女人。

 波蘭舞曲，Op.53，《英雄》

最後的瞬間
最後的呼吸

在史特琳的協助下，蕭邦搬到採光好的芳登廣場（Place Vendôme）公寓。10月15日，蕭邦的狀況急轉直下，朋友們一個個來訪，蕭邦對他們表示謝意。在他的請求下，疼惜他的波托茲卡（Potocka）伯爵夫人一邊哭，一邊歌唱聖母讚歌和貝內德托·馬切洛（Benedetto Marcello）的詩篇。蕭邦對姊姊露德薇卡說：「我雖然身在巴黎，但我的心永遠與祖國波蘭同在。替我把心臟埋在波蘭。」又拜託她銷毀所有未出版的作品，要在喪禮上演奏莫札特的安魂曲，以及將他埋在朋友貝里尼的旁邊。

蕭邦在嚥氣之前最後說的話是，「母親，可憐的母親……」他跟父親一樣死於肺結核，享年三十九歲。按照蕭邦的遺言，將他的屍體下葬於巴黎墓地之前，請執刀醫師挖出心臟，放進罈子，交到露德薇卡的懷裡。蕭邦最終沒能重返二十歲離開的祖國波蘭就過世了。

 升C小調幻想即興曲，Op.66

在巴黎瑪德蓮教堂舉行的蕭邦葬禮上，按照他的遺言以管風琴演奏了莫札特的安魂曲，以及蕭邦的第四號前奏曲、第六號前奏曲。多達三千人群聚悼念蕭邦，只有三百名持有門票的人可以進入教堂。在前往拉雪茲神父公墓（Cimetière du Père-Lachaise）的葬禮隊伍中，德拉克洛瓦、弗朗松和普萊耶爾抬棺前進，後面跟著露德薇卡和史特琳。在墓地演奏著改編為合奏的蕭邦第二號鋼琴奏鳴曲第三樂章《送葬進行曲》。蕭邦被埋在朋友貝里尼和路易吉·凱魯畢尼（Luigi Cherubini）的旁邊。蕭邦珍藏著離開祖國波蘭時，朋友們送他的波蘭土壤，那些土被撒在沒有心臟的蕭邦屍體上。而蕭邦的墓碑上如此寫道：

雖然你安息於巴黎天空下，
但你將永遠沉眠於祖國波蘭的土地上。

隔年，露德薇卡把蕭邦的心臟泡在酒精後放入罈子，藏在披風中偷偷跨越國境，帶到華沙安放在聖十字聖殿裡。雖然二戰時期德軍為了扼殺波蘭的偉大力量，從聖十字聖殿取出蕭邦的心臟帶走，但波蘭人齊心協力找回了它。

蕭邦
最純粹的音樂

我每次彈蕭邦總會遇見他。鍵盤發出蕭邦的聲音，如同筆尖劃過，我們兩人展開單獨談話。他有時會幸福快樂地悄悄跟我

搭話，有時則寂寞、懷念、難過地抽泣。蕭邦太愛鋼琴了，因此生平只寫了鋼琴曲。戀愛受挫的他陷入悲傷絕望的時候，他更專注於作曲。他感受到的孤獨、挫折、想念和鬱憤完整融入他的音樂，那是他的自言自語、他的呢喃細語。

 升C小調第二十號夜曲，Op. posth.

蕭邦愈躊躇不決，我們愈仔細聽他的音樂。
——安德烈‧紀德（André Gide）

如同蕭邦的身體在巴黎，心臟在波蘭，他的人生也被劃分成離開波蘭前與後。母親的祖國波蘭僅占蕭邦人生的一半，父親的祖國法國則占去他的大半輩子，但他愛波蘭勝過法國，一輩子都在懷念波蘭。除了波蘭舞曲和馬祖卡舞曲，蕭邦對祖國波蘭的強烈感性和感覺融入貫穿兩百多首曲子。他的音樂便是波蘭本身。

蕭邦具備音樂天賦，氣質優雅，個性和藹細心、充滿才智，有很多人真心喜愛他。蕭邦經常題獻作品給身邊的所有人，以表謝意。例如寫給母親與姊姊等家人、給豐塔納、提圖斯、德拉克洛瓦與李斯特等好友，給一直贊助支持他的貴族與出版商、從小愛惜他的才華培養他的老師，還有最珍愛照顧蕭邦並想幫助他的女人和他的愛人……多虧於此，至今仍有很多人熱愛鋼琴，喜愛蕭邦。直到現在，蕭邦還是會吸引我坐到鋼琴前面與他對話。

蕭邦‧10 大關鍵字

01. 波蘭
蕭邦半輩子在波蘭度過，半輩子住在巴黎，他的身體在巴黎，而心臟在波蘭。

02. 鋼琴詩人
一心撲在鋼琴上，只走自己的路。

03. 沙龍
蕭邦的琴聲很小，偏好在能好好傳遞細膩表達的沙龍演奏。

04. 夜曲
夜曲是蕭邦的象徵，是融入蕭邦靈魂的曲子。

05. 練習曲
受到帕格尼尼的影響，努力創作練習曲並獻給李斯特。

06. 李斯特
蕭邦很羨慕琴技華麗的李斯特，兩人一輩子都是愛恨交織的關係。

07. 喬治‧桑
真正熱愛蕭邦的藝術世界，出於母愛照顧他的女人。

08. 《雨滴前奏曲》
蕭邦在馬約卡島邊聽雨滴聲邊創作的曲子。

09. 馬祖卡舞曲
蕭邦為鋼琴賦予波蘭精神，創作了演奏用的馬祖卡舞曲。

10. 彈性速度
蕭邦很重視這個彷彿在推拉的彈性演奏方法。

Playlist

蕭邦必聽名曲

01. 降 E 大調夜曲，Op.9, No.2

02. 練習曲，Op.10, No.3〈離別曲〉

03. E 小調第一號鋼琴協奏曲，Op.11，第二樂章

04. F 小調第二號鋼琴協奏曲，Op.21，第二樂章

05. G 小調第一號敘事曲，Op.23

06. 前奏曲，Op.28, No.15〈雨滴前奏曲〉

07. 詼諧曲，Op.39, No.3

08. 幻想曲，Op.49

09. 波蘭舞曲，Op.53，〈英雄〉

10. 圓舞曲，Op.64, No.1〈小狗圓舞曲〉（Minute Waltz）

11. 圓舞曲，Op.64, No.2

12. 升 C 小調幻想即興曲，Op.66

13. 第九號圓舞曲，Op.69, No.1〈離別圓舞曲〉

14. 升 C 小調第二十號夜曲，Op. posth.

15. A 小調圓舞曲，KKIVb-11

Franz Liszt

李斯特

1811~1886

03

夢想著愛情的超級巨星
李斯特

演奏著愛之夢，四處尋覓他，見到他。
夢裡的他，那甜蜜的瞬間，
靈魂與靈魂能在夢裡相連嗎？

身材高姚，以鼻梁挺拔為傲的側臉，金髮飄飄，擁有無數女粉絲為之傾倒的絢爛琴技，再加上華麗的表演技巧！

李斯特比同時代作曲家活得還要久，是見證十九世紀浪漫主義時期開始與結束的元老級人物。他透過延續至今日的革新嘗試，創造潮流，也是在音樂史上帶來很多靈感，對後代音樂家影響深遠的大師。在跟絢爛的音樂相配的華麗人生背後，李斯特透過宗教和音樂，靜靜發出人生痛苦的哀嚎並與之和解。現在來認識李斯特吧。

貝多芬之吻
遇見徹爾尼

偶像明星的元祖就在古典樂圈。雖然現在偶像多到數不完，但是在浪漫主義時期擁有廣大粉絲群，留下各種軼事，這位獨一無二的音樂家，正是匈牙利鋼琴家兼作曲家法蘭茲‧李斯特。李斯特創作一千多首鋼琴曲，寫出一台鋼琴便足以抗衡交響樂團的鋼琴炫技曲，極為華麗動感，所以李斯特的鋼琴曲就像未解的難題，擊垮無數主修鋼琴的學生，給人渺茫的希望。

李斯特1811年10月22日在匈牙利多波良（Doborján，現在奧地利東部的萊丁〔Raiding〕）出生，是家中獨子。李斯特的父親是埃施特哈齊宮廷管家，會多種樂器，例如鋼琴、小提琴、管風琴和大提琴等。他也在埃施特哈齊宮廷交響樂團擔任第二大提琴手，所以要好的宮廷樂師同事們，常聚在李斯特家演奏室內樂。多虧這一點，李斯特才能從小自然而然在音樂環境中長大。有一

天，他父親在練習鋼琴協奏曲，李斯特背出整段旋律後，父親立刻發現六歲李斯特的才華，開始教他彈琴。李斯特像海綿一樣吸收學習，父親很快就申請了一年的停職，帶小李斯特去音樂之都維也納。當時最好的鋼琴老師卡爾·徹爾尼（Carl Czerny）在維也納。應該有很多人因為徹爾尼，而不再去鋼琴補習班吧？他就是那個徹爾尼，而且也是貝多芬的學生。雖然徹爾尼是收費很高的老師，但在看到李斯特的才能後，免費替他上課。李斯特獲得扎實的教育訓練，開始嚴酷地磨練琴技。尤其是他為了發出均勻的聲音，專心訓練每根手指的獨立性。李斯特的演奏精準炫麗，表達得又很自然，徹爾尼將這一點培養為他的長處。有一天，徹爾尼介紹李斯特去貝多芬家，李斯特在貝多芬面前彈了幾首曲子。當時貝多芬已經失聰，幾乎聽不到，但是李斯特一演奏自己的第一號鋼琴協奏曲第一樂章，貝多芬就說：「你這幸運的傢伙，以後會給世人帶來快樂！」並親吻李斯特的額頭。

李斯特在維也納的期間也碰到了舒伯特，但維也納的物價太高，父親的荷包愈來愈扁，因此李斯特回到匈牙利，開了歸國獨奏會。幸好貴族們在這場音樂會中看出李斯特的才華，贊助他六年的學費，李斯特一家終於搬到了維也納。如今李斯特可以繼續跟徹爾尼學琴了。

成功結束維也納出道演奏會的李斯特去找薩里耶利，向他學習各種必要的作曲技法，例如怎麼看管弦樂總譜、和聲與對位、管弦樂編曲方法等。李斯特一家住在維也納郊區的旅館，得風塵僕僕跑到市區，薩里耶利覺得他們很可憐，就寫信給埃施特哈齊

伯爵，協助李斯特一家獲得支援，搬到市區。獲得積極支持的李斯特後來不收學費，當作是回報自己獲得的恩惠。

李斯特認為「鋼琴家應該靠演奏賺錢，而不是靠授課」。六十年來以身作則，培養出五百多名學生，很符合他自己的信念。

夢想成為
第二個莫札特

神童莫札特從小被父親帶去歐洲各地巡演，聲名大噪。李斯特的父親也動了起來，讓李斯特可以跟莫札特一樣，邁向更寬闊的世界。他們以巴黎為據點，走遍歐洲各地，甚至跨海到英國演奏。李斯特在聖保羅大教堂聽到少年唱詩班的合唱聲，被宗教的虔誠深深感動，但是因為跋山涉水的強行軍行程，身心俱疲，而且母親去了奧地利，不在身邊，疲憊辛苦的他無人可依靠，很想念母親，於是透過讀宗教書籍獲得心靈上的安慰。十四歲的李斯特自然而然想去念神學院，但是遭到父親大力反對。父親帶著身心俱疲的李斯特去鄉下泡溫泉休息，李斯特在這裡碰到人生中的重大事件，父親感染傷寒不到四天驟然過世。一直以來跟父親一起經歷一切的李斯特大受衝擊。父親闔上眼之前，留下意味深長的遺言：「你要小心女人。」

父親突然過世，李斯特變成一家之主。他和母親住在巴黎的小公寓，放棄巡演，從早到晚教琴，為了賺錢有什麼工作就接。李斯特在這個時候沾染菸酒，那是他唯一的慰藉，後來一輩子都沒能戒掉。而且李斯特第一次墜入了愛河。

十二首練習曲，S.136, No.9

第一次失戀
巴黎的沙龍

　　李斯特的初戀是他的學生卡洛琳・德・聖克里克（Caroline de Saint-Cricq），兩人非常相愛，但卡洛琳的法國經濟部長父親堅決反對寶貝女兒和忙著餬口的李斯特交往，結果兩人被迫分手。這件事讓李斯特痛苦到全身麻痺，陷入悲觀和懷疑。他覺得自己的召命是服侍神，而不在音樂，因此放棄了音樂。然後又開始想當天主教神父。

　　李斯特沉醉於看書，安撫難受的心情。後來剛好在巴黎的沙龍遇到許多藝術家和文學家，像是蕭邦、白遼士、雨果、弗朗索瓦—勒內・德・夏多布里昂（François-René de Chateaubriand）、阿方斯・德・拉馬丁（Alphonse de Lamartine）和海涅等人。李斯特跟在沙龍遇到的藝術家結為好友，深深影響彼此。尤其是在聽到白遼士的《幻想交響曲》（*Symphonie fantastique*）之後，他的管弦樂法、華麗雄壯的風格、大膽的和聲和魔鬼般的表現能力，讓李斯特有如當頭棒喝，備受感動。然而，白遼士愛上女演員哈麗艾特・史密森（Harriet Smithson），為她神魂顛倒，像夢遊患者一樣在街頭徘徊，常常不見蹤影，每次都讓李斯特、孟德爾頌和蕭邦等人出去找他。雖然白遼士最後艱難地成功跟哈麗艾特結婚，但他在貧窮中苦苦掙扎，連《幻想交響曲》也沒辦法出

版。看不下去的帕格尼尼寄了兩萬法郎的支票給白遼士。為了幫助他，李斯特也把《幻想交響曲》改編成鋼琴曲，自費替他出版，常常在演奏會上彈這首曲子，使其為大眾所知。

　　就像這樣，李斯特是個大好人。他不僅真心喜愛珍惜在沙龍認識的朋友，為他們操心，還為了幫助不為人知的作曲家，親自彈琴改編他們的作品來演奏，並自費出版。如此一來，李斯特不知不覺變成了工作狂。

李斯特的榜樣
帕格尼尼

　　傳聞把靈魂賣給魔鬼的帕格尼尼憑藉非凡人所及的小提琴技巧，席捲整個歐洲。帕格尼尼1832年在巴黎歌劇院帶來著魔般的演奏，坐在台下的李斯特被帕格尼尼的演奏電到。帕格尼尼一身黑衣，展現出彷彿魔鬼在演奏的技巧，還擁有迷倒大眾的超強魅力。「世界上竟有這種演奏家！」李斯特大受衝擊，整個過去的音樂人生被動搖。

　　為了成為第二個莫札特，李斯特從小半強迫被父親拉去巡演，這才下定決心說：「我要成為鋼琴界的帕格尼尼！」一頭栽進嚴酷的技巧練習中。結果李斯特沒有成為「第二個誰」，而是成為音樂史上最獨一無二的存在，名揚四海。不僅是李斯特的演奏，在他的作品中也能頻繁看到帕格尼尼的影響。李斯特以帕格尼尼演奏的第二號小提琴協奏曲第三樂章為主題，創作了《鐘聲大幻想曲》（*Grande Fantasie de Bravoure sur la Clochette*

de Paganini, S.420），但是被認為太難了無法演奏。即便是現在，幾乎所有鋼琴家也不敢碰這首曲子。此外，李斯特把十五歲創作的十二首練習曲修改成二十四首大練習曲，是史上難度最高的作品。李斯特最具代表性的練習曲是《帕格尼尼大練習曲》（Grandes Etudes de Paganini, S.141）的第三首〈鐘〉（La campanella）。此曲改自演奏不出來的《鐘聲大幻想曲》，以各種技巧描繪鐘聲。李斯特將此曲題獻給偉大的當代鋼琴家克拉拉·舒曼。

《帕格尼尼大練習曲》，S.141, No.3，升G小調〈鐘〉

♩♫ 懂樂必懂 ♪♬

作品編號「S.」

如同舒伯特的作品編號「D.」，李斯特的曲子被加上作品編號「S.」。美國音樂學者漢弗萊·希爾勒（Humphrey Searle）按照曲式分類李斯特的作品，並命名「S.」為編號系統（Searle Number）。

為了禁忌之戀
發揮方法演技

　　巴黎的沙龍真的聚集了許多音樂家、文化家、畫家和思想家，李斯特不僅從這裡汲取藝術靈感，也在這裡遇見愛人。李斯

特的她正是大他六歲的瑪麗‧達古伯爵夫人。李斯特是在瑪麗的沙龍第一次遇到她。

　　瑪麗對二十二歲的李斯特一見鍾情。身高修長，臉孔蒼白，雙眼如海洋湛藍！這樣的美男子玩弄鋼琴的模樣徹底擄獲瑪麗的芳心。她好像也看穿了李斯特的內心世界，如此形容對他的第一印象：「他宛如腳不著地滑行的幽靈般走向我。彷彿藏著悲傷的表情十分強烈，我也跟著情緒激動。」

　　瑪麗年紀輕輕就嫁給大她十五歲的伯爵，育有兩子，但是比起家庭，她對社交活動更積極。瑪麗和李斯特在李斯特母親的公寓或瑪麗的別墅幽會，愛意漸濃，結果瑪麗懷了李斯特的孩子。兩人發誓無論發生什麼事都不會分開，開始找尋不受任何人打擾的其他場所，那個地方就是瑞士日內瓦。但是李斯特定居巴黎，是個知名人士，突然搬到瑞士的話會引人議論。為了離開巴黎，只好製造出極其自然的情況。

　　有一天，在台上激烈演奏的李斯特忽然暈倒了。是因為行程太滿，體力不支嗎？在旁邊翻譜的人攙扶暈倒的李斯特，他好不容易被抬到台下。就這樣李斯特終於可以離開巴黎，前往瑞士了。畢竟疲憊的李斯特前往瑞士療養，不管是誰都會覺得這件事很正常。

　　李斯特在瑞士過得非常幸福，被美麗的大自然環繞，讀著喬治‧拜倫（George Gordon Byron）的詩，莊嚴純粹的大自然和浪漫主義文學對李斯特影響深遠。李斯特的想法比誰都還前衛，當時藝術家被視為高級僕人之中的技術人員，他為了盡一份力，想

提升藝術家在社會上的地位，受人尊敬，於是向音樂雜誌投稿文章〈論藝術家的處境〉（De la status des Artistes）。

李斯特在瑞士開始創作的鋼琴曲《巡禮之年》（*Années de pèlerinage*）系列是用音樂寫成的遊記，總共有三卷，花了約四十年的光陰才全部寫完，是李斯特的鋼琴獨奏曲中規模最大的作品。第一卷《瑞士》由質樸抒情的曲子編成，第二首〈華倫城湖畔〉（An lac de Wallenstadt）描繪了從巴塞爾去日內瓦的路上看到的美景。

逃到瑞士沒多久，李斯特終於當爸爸了。大女兒布蘭丁·李斯特（Blandine Liszt）出生時，李斯特二十四歲。溫柔的父親李斯特為布蘭丁創作《巡禮之年第一年：瑞士》的第九首〈日內瓦之鐘〉（Les cloches de Genève），而且每週彈兩三次舒曼的《兒時情景》（*Kinderszenen*）給她聽。

孩子被〈夢幻曲〉（Träumerei）迷住，一直喊「再一遍！」
不讓我彈下一首，
光是這首我就彈二十幾次了，哈哈！

李斯特在信中大喊幸福，收到信的舒曼應該也很高興吧？後來李斯特和瑪麗沒有停在瑞士，他們順路去桑在諾昂的別墅，還有義大利和巴黎，並生下二女兒科西瑪·華格納（Cosima Wagner）和獨生子丹尼爾（Daniel Liszt）。雖然李斯特很幸福，

為四歲女兒布蘭丁創作了《金髮小天使》，但瑪麗反而不幸福。

《巡禮之年第一年：瑞士》，S.160, No.9〈日內瓦之鐘〉

歐洲最厲害的
鋼琴家是誰？

> 跟李斯特比起來我們都是小孩。
> ──鋼琴家安東 · 魯賓斯坦

　　鋼琴這個樂器在1830年代達到巔峰時期，在巴黎有很多鋼琴家致力於展現徹底超越上個時代的新技巧，而中心人物就是李斯特。不過，此時有個敢碰沉睡獅子鬍鬚的人出現了。李斯特待在瑞士的期間，自稱歐洲最厲害的鋼琴家塔爾貝格，覬覦李斯特的寶座。李斯特也不甘於老實待著，結果兩人在巴黎貝吉爾索公主（Princess Belgioioso）的沙龍展開對決，爭奪「歐洲最厲害的鋼琴家」頭銜。這場決鬥當然是用鋼琴來一較高下。首先他們兩個彈琴的模樣就截然不同，塔爾貝格的表情沒有任何變化，演奏時身體不動，但李斯特從頭到尾用全身在演奏。就算李斯特鬧騰騰地快摔下椅子，演奏還是很精準，一個音也沒彈錯，為觀眾帶來簡直是魔法的時光。貝吉爾索公主宣布獲勝者的時候說：「塔爾貝格雖然是全世界最棒的鋼琴家，但絕對王者李斯特在他之上。」

　　這天演奏的曲子現在完全沒被演奏過，因為難度都很高，只

有李斯特和塔爾貝格彈得出來。我們沒辦法聽到實際演奏，所以只能靠紀錄來解析所有情況。就結果而言，李斯特達到有如十九世紀鋼琴界的帕格尼尼的境界，一枝獨秀，這一點無庸置疑。這天的對決使所有人的目光都集中在鋼琴和鋼琴家身上，從結果來看，李斯特和塔爾貝格是雙贏。幸好，這場對決反而讓處於激烈競爭狀態的兩人關係變好了。

 《死之舞》（*Totentanz*），S.126

瑪麗主內
李斯特主外

以往是交際圈女王的活躍分子瑪麗自從當了三個孩子的母親之後，獨自育兒。反之，李斯特到處巡演的次數漸漸變多，獨占人氣。出門演奏的時間比待在家的時間還長，李斯特幾乎沒時間見家人。疲於育兒的妻子和埋頭工作的先生，從某方面來看，是很尋常的夫妻模樣吧。瑪麗寫信給年紀相仿的喬訴苦：「李斯特其實對自己是三個孩子的爸感到憂鬱。」但諷刺的是，李斯特覺得很累是因為瑪麗，而不是孩子們。有情有義的李斯特聽到德國波昂因為資金不足，取消豎立貝多芬紀念碑的消息後，跑去開六場慈善演唱會籌錢。瑪麗強烈不滿和難過，結果帶著孩子們回到巴黎，巴黎社交圈接著開始出現兩人不合的傳聞。在這個情況下，李斯特仍創作出《六首帕格尼尼超技練習曲》（*Etudes d'exécution transcendante d'après Paganini*, S.140）。

一直巡演到英國的李斯特很疲憊，他帶了家人去萊茵河諾連菲爾特島（Nonnenwerth）休假。他在安靜的島上休息得很滿意，此後三年每年都跟孩子們一起在這座島嶼度過夏天。當時創作的《修道院的僧房》（S.382）李斯特直到晚年還在改樂譜，那時的他是不是在重溫跟瑪麗的回憶呢？

《修道院的僧房》（*Die Zelle in Nonnenwerth*），S.274, No.1

引領時代的
新潮作曲家

李斯特深入研究聽眾究竟想要什麼、他們想在演奏會上看到聽到什麼。他想爬到無人能及的巔峰，成為明星，苦思誰也想不到的東西並親自展現，創造流行。他又付出無數的努力，想讓既有的東西普及大眾。來看看他創造的潮流吧！

一、編曲大師

近來很流行翻唱，用自己的風格重新詮釋他人的歌曲。這種翻唱作業也就是編曲，以前早就在浪漫時期流行過了。出版商曾委託李斯特改編舒伯特的藝術歌曲，因為這個契機，除了自己的曲子，李斯特還改編過大約一百名作曲家的作品，留下三百首鋼琴編曲曲目。作業量很驚人吧？但他不是單純把別人的曲子改成鋼琴曲，而是加入盡量發揮鋼琴優點的元素，改成自己的風格，同時又考慮到要發揮作曲家的原創性。

雖然當時鋼琴廣泛普及，樂於親自彈琴的人變多了，但是交響樂團或歌劇表演的門票很貴，因此主要是貴族或富有階層才能享受的特權。小時候生活艱辛的李斯特為了讓一般大眾也能欣賞名曲，把受歡迎的歌劇名曲改編成鋼琴獨奏曲。他不僅改編名曲致敬同輩作曲家，或基於題獻的意義編曲，新興作曲家的曲子也在他的改編範圍內。默默無聞的作品經過李斯特改編，再由他親自登台演奏給大眾聽的話，大眾自然會想買樂譜。最終曲子出版，作曲家得以維生，李斯特便以這樣的方式直接幫助他們。

 《弄臣模擬曲》（*Rigoletto Paraphrase*），S.434

♪ ♫ 懂樂細節 ♪ ♫

李斯特的代表性編曲作品

—**藝術歌曲：**舒伯特的《魔王》、《水上吟》、《聖母頌》、《天鵝之歌》、《冬之旅》等。

—**管弦樂曲：**白遼士的《幻想交響曲》、出版商委託編曲的貝多芬九大交響曲、喬奇諾 · 羅西尼（Gioacchino Antonio Rossini）的《威廉 · 泰爾》（*William Tell*）序曲、孟德爾頌的《結婚進行曲》、卡米耶 · 聖桑（Camille Saint-Saëns）的《骷髏之舞》（*Danse Macabre*）等。

—**歌劇模擬曲：**理察 · 華格納（Richard Wagner）的《崔斯坦與伊索德》（*Tristan und Isolde*）、朱塞佩 · 威爾第（Giuseppe Verdi）的《弄臣》、貝里尼的《諾瑪》（*Norma*）等。

真正使作曲、演奏和出版形成良善循環的李斯特，站在浪漫主義音樂生態系的中心屹立不搖。

二、獨奏會的鼻祖

　　如果只把李斯特介紹成作曲家和鋼琴家就太可惜了，因為他也是一名表演企劃。李斯特當時規劃的巡演系列成為傳說，那就是我們現在的獨奏會。雖然在現代演奏會只有一名音樂家演出是很正常的事，但以前的公共音樂會由多名演奏者互相客串演奏不同作曲家的作品。李斯特不喜歡這種發表會形式的演奏會，他第一個開創「獨奏會」形式，只有一人在演奏會上演奏多首作品。史上第一個想到這個點子的人就是李斯特，這種形式彷彿在說：「我啊我，李斯特！如果來到我的演奏會，就只看我一人吧！」對當時的人而言，獨奏會不只陌生，更是大膽的表演形式。舒曼剛好在德勒斯登親自聽過李斯特的演奏，他在《新音樂雜誌》如此評價：

　　除了完美如老鷹的技巧，李斯特獨自演奏所有曲目本身就令人動魄驚心。

　　李斯特就這樣被定位成炫技家的代名詞。

♩ ♫　**懂樂必懂**　♪ ♫

什麼是炫技家（Virtuoso）？

這個字源自「virtue」（美德），指稱在藝術、技巧方面達到最高境界的藝術家或演奏家。帕格尼尼的出現，讓人們開始稱呼技巧達到最高境界的演奏者為炫技家，該詞尤其常用在鋼琴家身上，稱之為「鋼琴炫技家」。

三、夢幻的鋼琴秀！

當時歐洲各個城市都有大大小小的音樂廳。由於驛站馬車發達，李斯特自二十八歲起，八年來平均每週舉行三至四場的獨奏會，累計逼近一千場，迎來演奏者的全盛時期。那個時代也沒火車，搭馬車去多個城市的話，旅途中當然會累積疲勞。李斯特在這個時期平均三天登台一次，還要作曲，工作狂的天性大爆發。雖然他的體力也很好，但他工作量大，很依賴雪茄和白蘭地。

此外，他在柏林待了十週，進行二十一場表演，又在俄羅斯的三千名聽眾面前擺兩台頭對頭的鋼琴，輪流演奏，帶來夢幻般的鋼琴秀。當時誰也沒聽過或看過這種形式的表演，因此那是場大膽無比的鋼琴秀。李斯特早在兩百年前就舉行過光是想像就動魄驚心的表演，他是表演企劃的先驅。而且他在台上展現的即興演奏令人驚嘆。白遼士說李斯特在貝多芬的《月光奏鳴曲》第一樂章即興加入顫音、震音或裝飾樂段，速度從最緩板（largo）變成急板（presto），演出充滿戲劇性。李斯特的即興演奏實力在彈歌劇模擬曲的時候尤其亮眼。

 《超技練習曲》（*Transcendental Etudes*），S.139, No.4，D小調〈馬采巴〉（Mazeppa）

四、鋼琴殺手

李斯特在數千名聽眾面前只用鋼琴一種樂器展開表演，那他的琴聲究竟聽起來怎樣？首先音量本身應該非常驚人吧？他的彈琴力道不曉得有多大，聽起來感覺就像在拆鋼琴。結果李斯特被

稱為「鋼琴殺手」。你能想像得到李斯特像在把玩鋼琴一樣演奏的時候，他的短直髮有多麼帥氣地飄揚嗎？

如同帕格尼尼透過小提琴呈現所有技巧，李斯特也將鋼琴這個樂器可以辦到的事情匯集在一起。他把曲子寫得讓演奏者很容易出錯，例如要在很快的速度下連續使用八度音、手指碰不到的寬音程，或大範圍的跳躍等等。那對李斯特本人輕而易舉。李斯特的樂譜彷彿在對一般演奏家說：「敢彈的話就試試啊！」

不過，李斯特身高一百八十五公分，非常高，手指柔軟，運動神經好，但雙手意外地沒那麼大。那個年代的人沒辦法透過錄音或串流欣賞音樂，要親臨現場才能聽到演奏。對聽眾來說，除了演奏的聲音之外，在舞台上展現的面貌也很重要。李斯特正是看穿了這一點。他有多會表演呢？跟小提琴家約瑟夫‧姚阿幸（Joseph Joachim）一起在沙龍演奏孟德爾頌的小提琴協奏曲第三樂章時，他用食指和中指夾著雪茄彈琴。

這是任何人看了都難以忘懷的場面吧？李斯特跟帕格尼尼一樣，演奏的時候總是穿黑衣服，在舞台上動作誇張。而李斯特還有一項帕格尼尼沒有的能力。

五、元祖偶像，李斯特狂熱（Lisztomania）

帕格尼尼沒有，李斯特卻具備的能力正是擄獲「芳心」的能力。李斯特那張宛如雕像的臉孔令女人心動。當時的舞台設計是鋼琴背對聽眾，因此鋼琴家演奏的時候，聽眾完全看不到他的表情或動作，只能看背影。李斯特想讓聽眾看到他那鼻梁挺拔的

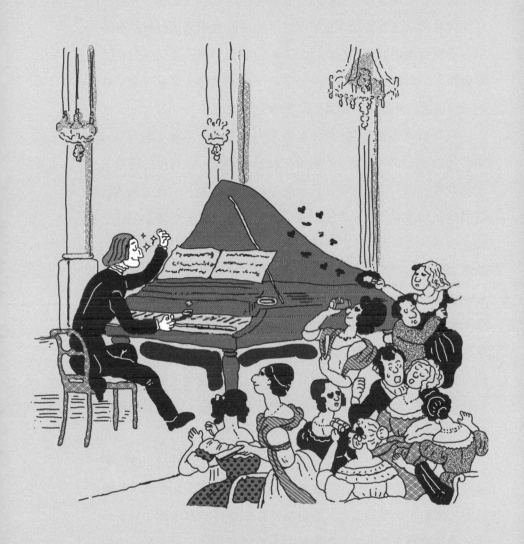

側臉線條，結果大膽地把鋼琴的方向轉到側面。如此一來，李斯特終於可以同時展現富有魅力的側臉和迅速的手指動作了。雖然在現代看起來這個畫面再正常不過，但當時從來沒人做過那種嘗試。李斯特還朝聽眾的方向打開頂蓋，使聲音可以更清楚地傳達給聽眾。李斯特的破格嘗試變成傳統，延續至今。結果在李斯特的演奏會上，不斷出現太喜歡他而暈倒的女性。

在李斯特熱潮之中，粉絲俱樂部也自然而然出現。李斯特的演奏和聽眾的熱烈反應令他的朋友海涅很衝擊，並替他的粉絲俱樂部取了一個名字——李斯特狂熱（Lisztomania）。現代偶像粉絲俱樂部元祖級的李斯特狂熱橫掃整個歐洲，貴婦們將李斯特的神奇演奏當作無聊生活的消遣，對他的演奏更加狂熱。李斯特的演奏會聚集數千人，總是座無虛席，貴婦們為了坐在音樂廳的前排，展開激烈競爭。她們奮不顧身去搶李斯特朝觀眾席丟的手帕或天鵝絨手套，有時也會友好地撕成好幾份分給其他人。甚至是李斯特的洗澡水、喝剩的咖啡殘渣、抽過的菸屁股等，只要是留有李斯特痕跡的東西，哪怕要翻垃圾桶，不管是什麼東西，他的粉絲都會帶走留作紀念。當時還沒有「大砲相機」，所以粉絲會買李斯特的肖像畫來珍藏。

李斯特被粉絲跟蹤是家常便飯。幾十輛馬車跟在結束演奏要離開的李斯特後面護送他，在俄羅斯表演的時候，粉絲為了替他送行，還租了大型蒸汽船。這在當時是很罕見的事。除了目眩神迷的彈奏技巧，李斯特的個人魅力、表演技巧，以及光是呼吸也能散發出來的光環，使他的表演氣氛更加高昂，聽眾們出現集體

歇斯底里的症狀。李斯特是享有空前絕後的人氣和名聲的古典音樂家。

不朽戀人
卡洛琳・賽恩－維根斯坦

　　李斯特的名聲和人氣如日中天，他在巡演途中也跟許多女粉絲傳出緋聞。當時跟他傳緋聞的眾多女人之中，也包含了亞歷山大・小仲馬（Alexandre Dumas fils）的小說《茶花女》（*La Dame aux camélias*）主角原型瑪麗・迪普萊西（Marie Duplessis），以及舞蹈家洛拉・蒙特茲（Lola Montez）。

　　這些傳聞也傳到了瑪麗的耳裡，結果她向李斯特提出分手。提分手的時候，瑪麗是什麼心情呢？她真心尊敬李斯特的才華，拋棄了家庭，一直以來對李斯特全心全意。多虧瑪麗，李斯特的閱讀範圍變廣了，音樂範疇也一起拓寬了。尤其是跟她一起生的三個小孩對李斯特來說是莫大的幸福。但是由於兩人分手，孩子們最後交給李斯特的母親撫養，他再寄高額的扶養費給母親。

 《巡禮之年第二年：義大利》，S.161，No.5〈佩脫拉克十四行詩第一〇四號〉（Petrarch Sonnet 104）

　　跟瑪麗分手之後，李斯特自由戀愛，身心都沒有定下來。直到1847年才在巡演途中意外改掉這漂泊不定的習慣。他在俄羅斯基輔舉辦的慈善表演上，遇到為這場表演捐贈鉅額的夫人。她是卡洛琳・賽恩－維根斯坦（Carolyne zu Sayn-Wittgenstein）公爵

夫人，她是底下有三萬名工人的波蘭大領主的獨生女，遵從渴望獲得貴族爵位的父親意思，嫁給了俄羅斯的維根斯坦公爵。但是結婚不到一年生下大女兒之後，兩人就立刻分居。她在慈善表演上聽到李斯特的合唱曲《主禱文》後，認為自己和他在宗教方面肯定很合得來。

在卡洛琳的眼裡，李斯特不僅是帥氣有實力的藝術家，他以前也想過要當神職人員，因此兩人的宗教信仰十分契合。在被無數女人團團圍住的李斯特眼裡，卡洛琳又有怎樣的魅力呢？她跟李斯特的上一任愛人瑪麗截然不同。美貌豔麗的瑪麗是交際圈的「人氣王」，但卡洛琳埋頭於哲學和宗教，是沉穩知性的女人。李斯特跟朋友說：「卡洛琳兼具理性與感性，思考能力也很出眾，是個優秀完美的人。」如同李斯特所說，她是開啟李斯特音樂人生第二春的了不起女性，讓李斯特更上一層樓，並不只是一個演奏家。

卡洛琳向李斯特提出一個不得了的提議，那就是與其以炫技家的身分到處巡演，還不如定居在某個地方，更專心地作曲。這其中當然也包含了卡洛琳不想讓他在外面到處跑的小聰明。李斯特被她說服，三十五歲卸下演奏者的身分。年紀輕輕就退居幕後，也讓李斯特獲得「完美演奏的傳說」的美名，在掌聲中離開舞台。雖然他卸下演奏者的身分，不再為了賺錢舉行大眾演奏會，但他會以鋼琴家的身分參加需要幫忙的慈善音樂會。

李斯特是
逃避旅行專家？

不到幾個月，李斯特和卡洛琳就確認了對彼此的愛，因為卡洛琳毫不猶豫跟他遠走高飛。兩人的逃亡彷彿間諜電影。卡洛琳先是瞞著家人賣掉部分領地，換成珠寶和現金。情勢所逼，兩人各自離開基輔，逃走路線和出發日期都不同。卡洛琳跟女兒瑪莉・霍恩洛厄－希林斯福史特（Marie Hohenlohe-Schillingsfürst）一起賄賂邊境官員，謹慎行動，終於在奧地利國境跟李斯特重逢。他們在李斯特的故鄉萊丁待了一會，最後抵達德國威瑪（Weimar）。到了這個情況，他們的逃亡旅行可說是專家水準。

李斯特遇到卡洛琳之後，立刻創作了《孤獨中神的祝福》（*Bénédiction de Dieu dans la solitude*）；跟她熱戀時創作了鋼琴曲《愛之夢》中的名歌曲〈能愛就愛吧〉，以及將舒曼的藝術歌曲《奉獻》（*Widmung*）改編為鋼琴曲並題獻給她。

 《愛之夢》（*Liebestrume*），S.298, No.3〈能愛就愛吧〉（O lieb so lang du lieben kannst）

♩♫ 懂樂必懂 ♪♬

《愛之夢》

李斯特 1845 年為德國詩人路德維希・烏蘭特（Ludwig Uhland）和斐迪南德・弗雷利格拉特（Ferdinand Freiligrath）的詩配上旋律，創作三首歌。第一首是〈崇高的愛〉（Hohe liebe），第二首是〈幸福的死〉（Gestorben war ich），第三首是〈能愛就愛吧〉。五年後，改編成鋼琴曲《愛之夢》，其中第三首即是最知名的〈夜曲〉。

「噢！去愛吧。能愛就去愛！

噢！想愛就去愛！

在墳墓前悲傷的時刻總會到來。」

威瑪
新的全盛時期

　　現在李斯特跟卡洛琳一起展開人生中最重要的「威瑪時期」。兩人住在碧綠草地上如畫般的四層樓宅邸，度過十三年的安穩生活。作曲時間充裕的李斯特不再是華麗的演奏家，而是管弦樂作曲家，創作許多代表作品，迎來新的全盛時期。託他的福，威瑪成為德國的藝術重心，屹立不搖。雖然李斯特忙了一輩子，但在威瑪的生活尤其忙碌，他一天的行程看起來有四十八小時。李斯特是晨型人，整個上午都在作曲，到了中午去參加漢斯‧馮‧畢羅（Hans von Bülow）等年輕學生組成的威瑪聚會，下午則是教琴或作曲。李斯特的客廳有埃拉德（Erard）和布洛德伍德（Broadwood）製造商的平台鋼琴，他到了晚上會舉行室內音樂會。

　　有一天，布拉姆斯和小提琴家愛德華‧拉門伊（Eduard Remenyi）在歐洲巡演的途中來訪，李斯特彈了自己的奏鳴曲給他們聽。可惜的是，布拉姆斯聽到打瞌睡。李斯特的人品和個性特別溫和，常常跟周圍的人進行良好的交流。徹爾尼、貝多芬、舒伯特、蕭邦和布拉姆斯，李斯特來往的人真的很厲害吧？人生中偶遇的每一段關係和影響力好像真的很重要。

 《三首音樂會練習曲》（*Concert Etude*），S.144, No.3〈嘆息〉（Un sospiro）

李斯特也曾任職威瑪宮廷交響樂團的特別樂長。他為了提升管弦樂團的實力，對管弦樂法很關心。文學素養高的李斯特開始思考「用交響樂寫詩怎麼樣？」苦思一番後，李斯特想出了創新的發明物「交響詩」（Poème Symphonique）。交響詩是前所未有的音樂種類，從題材為《哈姆雷特》、《普羅米修斯》等的詩、小說或繪畫中獲得靈感和印象，把它變成內容，因此音樂富有戲劇性。此外，李斯特使用低音號之類的低音銅管樂器，打造莊重又魔幻的音響。李斯特的交響詩對後代作曲家影響深遠，他總共做了十二首交響詩，題獻給卡洛琳。

就像李斯特以鋼琴家的身分在舞台上意氣風發，舉止充滿魅力，他在當指揮家的時候，也開拓了新的身體使用法。他特別會使用指揮棒，需要鋪展更多的旋律，或更準確地表達節奏時，他總能精準且輕鬆地下達指示。演奏要愈來愈強的時候，他會舉高手臂指揮。需要小聲演奏的時候，他的身體會縮得小小的。雖然這種指揮方式在現代很正常，但是當時對新的指揮方式說三道四的人也很多。

讓我們
結婚吧！

卡洛琳和李斯特尊重彼此的才華，漸漸累積愛意，建立起

信賴關係後，想要正式結婚。然而，兩人在結婚之前有個阻礙。野心勃勃的卡洛琳的丈夫拒絕離婚，不肯放棄她的遺產。卡洛琳強調兩人的婚姻是策略聯姻，不斷向羅馬教廷提出請願書，最後還放棄了龐大財產。李斯特為了安慰被離婚手續搞得很累的卡洛琳，創作《六首安慰曲》。

《六首安慰曲》（*Consolations*），S.172, No.3

李斯特的孩子由他母親在巴黎一手帶大，幾乎見不到他，不知不覺間長大了。大女兒布蘭丁嫁給律師，二女兒科西瑪住在李斯特的學生畢羅的母親柏林家中，愛上畢羅並跟他結婚。就讀法律大學的兒子丹尼爾拜訪人在威瑪的李斯特，父子關係篤厚。但是在那之後沒多久，二十歲的丹尼爾就因為肺結核病逝。在艱難的冬天經歷喪子之痛的李斯特收到了新消息。

李斯特和卡洛琳付出十五年的艱辛努力，羅馬教廷終於在1861年承認卡洛琳的離婚有效。李斯特打算在五十歲生日那年，在羅馬舉行婚禮，卻在婚禮前一天收到晴天霹靂的消息。羅馬教廷寄來一封信，又撤回了兩人的結婚許可。上帝允許李斯特盡情自由戀愛，卻不允許他結婚嗎？卡洛琳的丈夫到處遊說，妨礙兩人結婚。他已經對梵諦岡的羅馬教廷耍手段，慫恿他們撤回結婚許可。俄羅斯政府甚至扣押她的所有波蘭領地，切斷她的財源，讓她此後沒辦法跟任何人結婚。卡洛琳雖然忍受堅持了十五年，但是在梵諦岡的反對下，她沒有信心再跟李斯特同居下去，兩人

在羅馬分居於各自的住處，各走各路。李斯特繼續在各地遊歷作曲，而卡洛琳繼續寫大量有關天主教的文章。《但丁奏鳴曲》（*Dante Sonata*）描繪了但丁《神曲》的〈地獄篇〉中，在地獄承受痛苦的人們模樣。聽到這首奏鳴曲的話，可以體會到李斯特這個時期的心情。

從超級巨星
變身為黑衣神父

李斯特接連碰到傷心事。兒子丹尼爾死了，收到不能結婚的裁決後，隔年他疼愛有加的大女兒布蘭丁在二十六歲時過世。

年輕時期的李斯特是華麗的炫技鋼琴家，在威瑪是創作大量傑作的戲劇性作曲家，如今在羅馬穿上黑衣，以神父的身分度日。超級巨星李斯特竟然變成了黑衣神父！想想看年輕時期的李斯特，這巨大的反轉太讓人衝擊了。年輕的李斯特是愛美一族，搭乘頂級馬車，注重外貌和時尚，還分別僱用了服裝造型師和髮型設計師，但現在的李斯特直到死前都不會脫下黑袍了。或許因此這個時期的作品才會大部分都以宗教為題材，尤其是《哭泣，悲嘆，憂愁，膽怯變奏曲》（*Variations on Weinen, Klagen, Sorgen, Zagen*, S.180）改編自巴哈清唱劇的第七樂章〈上帝所做皆是美善〉（Cantata "Weinen,Klagen,Sorgen, Zagen" BWV.12: 7. Choral: "Was Gott tut, das ist wohlgetan"）。

《哭泣，悲嘆，憂愁，膽怯變奏曲》，S.180

兩名孩子過世和與卡洛琳結婚失敗令李斯特痛苦傷心，他懷著無法承受的悲傷，留在羅馬外圍的修道院。李斯特把鋼琴放到起居簡樸的小房間，過起隱遁生活，就這樣一點一滴替自己療傷，遇到人生的轉振點，脫胎換骨。李斯特五年來放低自我，安靜度日，但追隨李斯特的學生們卻神不知鬼不覺地聚集到羅馬。引領李斯特走上神職人員這條路的樞機關照他，讓他待在羅馬外圍的艾斯特莊園（Villa d'Este）。從這座莊園可以看到聖伯多祿大殿（St. Peter's Basilica），是最適合作曲的場所，甚至離卡洛琳的公寓也很近。

終於實現的夢想
成為規約教士的李斯特

將一切世俗榮耀拋在腦後的李斯特，終於實現從小就有的夢想。他從小遇到人生危機的時候，就會沉浸在宗教中，想成為神父。五十四歲的他獲得司祭敘品。如果想成為天主教神父，必須獲得所有七品，但李斯特只接受到第四品，因此並非正式的神父，而是修士。但李斯特沒有待在修道院，又是抽雪茄，又是喝白蘭地，來去自如，因此他也不是正式的教士。

在莫札特的歌劇《唐·喬凡尼》中，天下無敵的花花公子唐·喬凡尼交往過的女人名單上列了兩千六百五十人的名字。如果數數看李斯特交往過的女人，大概可以輕鬆寫成一本書。網羅所有年齡層，從二十六名比他大的貴婦，再到演員、舞蹈家等等，難以一一列舉。到了花甲之年的李斯特雖然很想當黑袍神父

安靜過日子，但女人們還是不願意放過他。不過，李斯特在和女性的關係當中並沒有主導權。舉個例子，有個女人希望跟李斯特發生逾矩的關係，李斯特呼喚主的名字，堅持到最後，結果那個女人開槍說「我們同歸於盡吧」。李斯特下定決心要當神父，六十八歲時成為阿爾巴諾（Albano）的榮譽教士。

我女兒和
華格納？

在李斯特的人生中，免不了要提到華格納。德國作曲家華格納小李斯特兩歲，李斯特被他的前衛創新音樂風格徹底迷住。李斯特大力支援華格納。華格納因參與在德國德勒斯登發生的革命而獲罪，被列為懸賞通緝犯後，李斯特不顧危險幫他逃到瑞士。李斯特擔任威瑪宮廷樂長的期間，幫華格納指揮了他的歌劇《羅恩格林》（*Lohengrin*）首演。在《羅恩格林》出現的〈婚禮進行曲〉（Wedding March）正是現代婚禮上神父進場時演奏的那首熟悉曲子。

除了華格納，李斯特也指揮過貝多芬、白遼士和威爾第等人的歌劇和管弦樂曲，確立了指揮名聲。特別是華格納和白遼士的作品跟大眾的喜好相差甚遠，因此沒辦法立刻轉成收入。李斯特為了幫他們，親自指揮首演他們的音樂。

當時李斯特的二女兒科西瑪雖然跟他的學生畢羅結婚，生了兩個女兒，但她自從在結婚初期第一次看到華格納起，就對他產生愛意。結果科西瑪生了華格納的孩子，但華格納足足比她大

二十四歲。畢羅早就知道妻子科西瑪和華格納的關係，但出於對華格納的尊敬，假裝不知道。最後科西瑪和畢羅離婚，很快就嫁給了華格納。雖然李斯特自己的人生也很曲折，有許多故事，但是看到女兒經歷這種事還是無法接受，斬斷了跟科西瑪的父女之情。

等級不同的
大師班

　　李斯特晚年期間，不僅有整個歐洲的演奏家慕名而來，作曲家、指揮等各式各樣的學生蜂擁而至。李斯特在威瑪的二層樓小房子裡，採取前所未有的新授課方式，名為「大師班」。一般授課方式是老師一對一指導學生鋼琴演奏技法、技術等基本技巧，但大師班是對多名普通人開放的授課形式，學生演奏之後，老師的教學重點會放在藝術表達上。在大師班中，學生演奏平台鋼琴，李斯特有時會中途打斷，跟聽眾或學生分享某些部分的意見，有時也會彈直立式鋼琴親自示範，使學生們深受感動。大師班的優點是大家可以一起分享心得和意見，互相提問。尤其是李斯特善用他特有的隱喻和機智來表達看法，並引導大師班的氣氛。如果學生的節奏不清楚，李斯特就會説：「又混了沙拉啦！」如果彈錯太多音，整體演奏不夠熟練的話，他會説：「回家洗好骯髒的洗衣布再來！」有趣的是，雖然李斯特年輕的時候以華麗的技巧和動作掌控舞台，晚年的他卻跟學生強調要盡量減少不必要的動作，演奏時要把重點放在音樂性上。

另一方面，就像徹爾尼和薩里耶利沒有向有困難的李斯特收費，李斯特也謹記當年的恩惠，沒有向學生收學費。李斯特非常疼愛他的五百名學生，他強調「身為藝術家，沒為藝術犧牲的大錢賺不得」。結果李斯特培養出無數優秀學生，如果回溯現今全世界鋼琴家的族譜，不管是誰，都是李斯特的學生。此外，李斯特會一一回覆每年超過兩千封來自音樂家的信，主要都是請他評論作品或拜託他收尾修改的樂譜。親自帶著樂譜來找他的人當然也很多。

年輕時靠演奏賺了很多錢的李斯特，在四十幾歲時贊助各種音樂事業。雖然不是正式的演奏，但每當發生災害時，李斯特會舉辦慈善演奏會，熱心演奏幫忙災民。

他也會為了提升音樂家在瑞士的地位而投稿，為萊比錫的音樂家建立年金基金，為各種福祉出力，對周圍的人來說是德高望重的人物。身為有影響力的「人脈王」，李斯特確切明白到自己該做什麼事，一直以來背負使命感盡力完成。

成為匈牙利
國民英雄的李斯特

李斯特出生的奧地利萊丁屬於德語圈，再加上他主要在維也納長大，因此他幾乎不會說匈牙利文。不過，李斯特二十八歲時拜訪匈牙利，把非官方的匈牙利愛國歌《拉科齊進行曲》（ *Rákóczi March* ）改編成華麗的鋼琴獨奏曲來演奏後，獲得國民英雄般的待遇。直到那個時候，李斯特仍對匈牙利沒什麼感情，

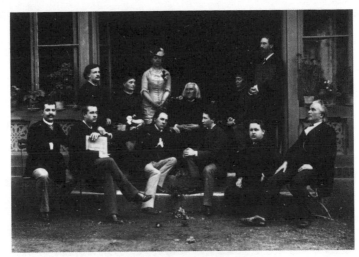

1886年跟學生度過晚年的李斯特

但祖國的盛情款待打開了他的心扉，他終於接受匈牙利為祖國。
而且在逛到吉普賽營地的時候，李斯特出於對吉普賽音樂的興
趣，創作了 首曲子，正是《匈牙利狂想曲》（S.244）。

匈牙利政府為了讓乘風破浪的李斯特住在匈牙利，向他提議
國家劇院交響樂團總監和四千古爾登年薪的條件，結果李斯特被
選為布達佩斯的匈牙利皇家音樂學院校長，過著往返於羅馬、德
國威瑪和匈牙利布達佩斯三地的生活。想到李斯特的年紀和當時
的交通工具，他六十幾歲時的旅途距離教人難以置信。但是他為
了學生不得不去威瑪，為了匈牙利得去布達佩斯，為了獲得司祭
敘品必須去羅馬。這三個地方處處都是李斯特的職責所在。

《升C小調第二號匈牙利狂想曲》（*Hungarian Rhapsody*），S.244

李斯特與匈牙利

匈牙利布達佩斯國際機場 2011 年為迎接李斯特冥誕兩百周年，改名為「布達佩斯法蘭茲 ‧ 李斯特國際機場」（Budapest Liszt Ferenc Nemzetközi Repülőtér）。李斯特在職的匈牙利皇家音樂學院後來人才輩出，代表匈牙利的作曲家有巴爾托克 ‧ 貝拉（Bartók Béla）、柯大宜 ‧ 佐爾坦（Kodály Zoltán）和杰爾吉 ‧ 李蓋悌（György Ligeti）等人。布達佩斯自李斯特逝世一百年的 1986 年起，每三年舉辦一次李斯特國際鋼琴大賽。

另一方面，卡洛琳住在羅馬公寓寫作，客廳裡的鋼琴頂蓋總是打開著，希望李斯特無論何時來都能彈鋼琴。李斯特晚年也常常去旅行，因此很少見到卡洛琳，但他們守護著一路累積的愛情、友情、信賴和尊敬至死。

擲向未來的長矛
他的最後

李斯特晚期展現的作品非常獨特又難聽懂，因為有很多不諧和音，感覺不太到調性。尤其是《巡禮之年第三年》的第四首〈艾斯特莊園的噴泉〉（Les jeux d'eaux á la Villa d'Este）和《灰雲》（*Nuages Gris, S.199*），直接影響了下一代作曲家約瑟夫－莫里斯‧拉威爾（Joseph-Maurice Ravel）和阿希爾－克洛德‧德布西（Achille-Claude Debussy），是預見印象主義的作品。實際

上，德布西也在羅馬親耳聽過李斯特的演奏。

 《灰雲》，S.199

《悲傷的船歌》（*La lugubre gondola, S.134*）和《厄運！不祥，災難》（*Unstern! Sinistre, Disastro, S.208*）也連續使用了不諧和音，讓人聽了人心惶惶。在李斯特作品中感受到的不安，讓人想起李斯特的絕望和晚年之死，呈現出他所感覺到的孤獨。李斯特如此向卡洛琳解釋自己的音樂：「我的音樂是擲向無限未來的長矛！」

甚至沒有調性的《無調性小品》（*Bagatelle sans tonalité*、S.216a），其所展現的大膽創新亦延續給後代音樂家，像是二十世紀的巴爾托克和阿諾·荀白克（Arnold Schönberg），並且持續至今。

舒曼、蕭邦和孟德爾頌等風靡浪漫主義的同輩大多早逝，李斯特卻很長壽。年過七旬的他，健康狀況也漸漸變糟，但他跟唯一還活著的女兒柯西瑪斷絕父女之情，因此很遺憾沒有家人守在身邊。即便是過世的最後一年，他仍在消化繁忙的日程。1886年七十五歲的李斯特睽違四十五年拜訪倫敦，舉辦七場演奏會，在巴黎、威瑪、盧森堡的演奏會一結束，就在科西瑪的拜託之下，出席德國拜魯特（Bayreuth）的華格納音樂節。此音樂節由柯西瑪規劃舉辦，李斯特看了華格納的歌劇《崔斯坦與伊索德》。後來李斯特的感冒惡化成肺炎，陷入昏迷，最終於1886年7月31日

過世，享年七十五歲。李斯特如他所願，被安葬在拜魯特的市政公墓。二十幾年前，李斯特曾經留遺言給卡洛琳：

我的喪禮要盡量簡潔，不要過度鋪張，

花最少的錢就好，不需要音樂或追思演講。

我也不想叫來親朋好友。

請不要把我的遺骸移到其他場所。

請替我在墓碑上刻詩篇第一百四十篇的這句話：

「正直人必住在你面前。」

李斯特的遺物只有祭司服裝和七條手帕。喪禮按照他的遺言安靜舉行，沒有音樂或追思演講。李斯特過世沒多久，七個月後，卡洛琳彷彿跟隨他一般也結束了一生。李斯特和卡洛琳歷經一波三折，終究還是沒能結為夫婦，但他們真心深愛彼此，是彼此的「不朽戀人」。卡洛琳的女兒瑪莉繼承李斯特的領地，創立李斯特基金會，將李斯特度過晚年的威瑪雙層樓改建成李斯特博物館。

能愛
就愛吧

李斯特六十五歲時，瑪麗·達古伯爵夫人過世了。聽聞此消息的李斯特寄信給卡洛琳。他寫道：

人類能做的最大努力便是對某物無法自拔，

呻吟、受苦、犯錯、變心、死去。

　　李斯特深陷熱戀過，也犯錯過，又因為孩子們早逝而痛
苦，度過他信中所說的一生。李斯特稱他的人生為「盡力而為的
人生」。誰也無法逃避痛苦。李斯特遵循神的攝理生活，認為一
切皆為神的旨意，盡心竭力完成被賦予的召命。李斯特與異性戀
愛碰壁，產生懷疑的他，將那份愛擴大為對藝術和全人類的愛，
盡最大努力度過一生，在能愛的時候去愛。

 《愛之夢》，S.541, No.3〈夜曲〉

　　要是湯瑪斯・愛迪生（Thomas Edison）再早一年發明出留
聲機，我們或許就能聽見傲視群倫的鍵盤皇太子李斯特的演奏。
李斯特在沒有火車的時代長途跋涉，消化離譜的行程，他那了不
起的體力、毅力和熱情，將浪漫主義的邊框擦得閃閃發亮。去勢
歌手閹伶在巴洛克時期獲得英雄般的待遇，但是法律禁止去勢手
術後，閹伶的空位逐漸被炫技家取代，但大部分的炫技家被人遺
忘，只有李斯特被記住。李斯特就算即興演奏，也會一一寫到樂
譜上，因此他的音樂才能流傳後世。李斯特是一位勤勉、細心並
背負使命感的大師和後援者，他推動各種音樂事業，幫助晚輩音
樂家謀生。李斯特的利他行為、跟工作狂一樣的創作欲望，以及
虔誠的信仰和豐富情史，實在難以用「凡人的一生」來形容他的

人生。李斯特人生中展現的各種矛盾也引起了很大的衝突，但他培養無數學生，引起延續至後代的創新風潮，果敢地將挑戰的長矛擲向新時代。

　　我有時會透過聲音表達我的深沉悲痛。
　　——李斯特

李斯特・10 大關鍵字

01. 工作狂
李斯特在歐洲各地巡演、作曲、編曲、指揮，是到了晚年還在授課不休息的工作狂。

02. 李斯特狂熱
偶像粉絲俱樂部元祖的李斯特粉絲俱樂部。

03. 獨奏會
李斯特首次嘗試僅由一人演出的獨奏會。

04. 炫技家
演奏華麗，富有技巧性和大師風範的演奏家，李斯特是炫技家的代名詞。

05. 黑袍神父
李斯特在羅馬醉心於宗教，獲得司祭敘品後有了此綽號。

06. 蕭邦
互相尊敬卻又嫉妒彼此的愛恨交織的關係。

07. 潮流人物
李斯特身為演奏者，精準掌握到聽眾想要的東西，引領流行。

08. 《愛之夢》
能愛就去愛，李斯特的名曲。

09. 改編曲
李斯特將許多交響曲、藝術歌曲、歌劇詠嘆調等改編成鋼琴獨奏曲。

10. 大師班
大師班是全新的授課方式，李斯特指導了五百名學生。

Playlist

李斯特必聽名曲

01. 《六首安慰曲》，S.172, No.3

02. 《第三號愛之夢》，S.541, No.3〈夜曲〉

03. 《佩脫拉克的十四行詩》，S.270, No.1〈找不到和平〉（Pace non trovo）

04. 改編自孟德爾頌《仲夏夜之夢》的《結婚進行曲》，S.410

05. 《帕格尼尼大練習曲》，S.141, No.3，升 G 小調〈鐘〉

06. 《超技練習曲》，S.139, No.4，D 小調〈馬采巴〉

07. 《你就像一朵鮮花》（*Du bist wie eine Blume*），S.287

08. 《第一號魔鬼圓舞曲》（*Mephisto Waltz*），S.514

09. B 小調鋼琴奏鳴曲，S.178

10. 《升 C 小調第二號匈牙利狂想曲》，S.244

11. 《但丁奏鳴曲》，S.161, No.7

12. 降 E 大調第一號鋼琴協奏曲，S.124

13. 《查爾達斯舞曲》（*Csárdás Macabre*），S.224

14. 《巡禮之年第一年：瑞士》，S.160, No.6〈奧伯曼山谷〉（Valee d'Oberman）

15. 第三號交響詩《前奏曲》，S.97

Robert Alexander Schumann

舒曼

1810~1856

04

做夢的幻想詩人

舒曼

傾聽〈夢幻曲〉，

不知不覺聽見他的聲音，

純粹的兒時夢境，還有愛。

舒曼説自己是「介於舒伯特和布拉姆斯之間的浪漫主義絕對信徒」。

浪漫主義者欲展現不存在於現實世界中，只存在於夢境與幻想中的東西。舒曼所夢想的幻想世界，是在現實中無法想像的朦朧事物，無法靠理性解釋。他從喜愛的文學汲取靈感，與那些東西結合，並藏在音符之中。他的捉迷藏是與克拉拉的愛情暗號，是愛的細語。現在就來拼湊令人似懂非懂的舒曼音樂和人生吧！

《青少年曲集》（*Album for the Young*），Op.68, No.1〈旋律〉（Melody）

放棄不了的音樂道路
Feat. 帕格尼尼

舒曼1810年6月8日出生於德國東南部的小村莊，有一個姊姊和三個哥哥，是父母晚年才生的么子。舒曼七歲左右就是音樂神童，他這時已經會彈鋼琴即興演奏，讓人大吃一驚。舒曼同時也是個文學少年，他的文學才華來自父母。舒曼的父親在萊比錫大學主修文學，寫小説並出書，而母親也有文學家世的背景。多虧富足的文學家庭環境，舒曼獲得良好的教育，少年時期就沉醉於文學，像是希臘悲劇，以及歌德、席勒和尚‧保羅（Jean Paul）的作品。年輕的他已經很愛看戲劇和歌劇，他也曾憑一己之力組織交響樂團和合唱團，將歌劇搬到舞台上。父親送了舒曼鋼琴，他把貝多芬的交響曲改編成鋼琴二重奏來演奏，父親便打算送他到作曲家卡爾‧馮‧韋伯（Carl Maria von Weber）那學音樂，但

舒曼十六歲那年，姊姊自殺了，備受打擊的父親因此過世。可是就連韋伯也去世了，父親和韋伯突然離世對想正式學音樂的舒曼造成巨大衝擊。還有另一個問題，舒曼的母親就不用說了，沒有人提拔他繼續學音樂。尤其是考慮到家境的母親希望他成為法科學生，而不是音樂家或文學家，結果舒曼去念了萊比錫大學的法律系。

1830年的某一天，義大利小提琴家帕格尼尼在萊比錫辦演奏會，放不下音樂家夢想的舒曼被他的奇技震驚，因此下定決心「要成為鋼琴界的帕格尼尼」，就像李斯特那樣。剛好舒曼認識了佛列德‧維克（Friedrich Wieck）老師，維克很快就看出舒曼的天賦。維克說服對舒曼想當音樂家而失望的母親，說他會在三年內把舒曼打造成歐洲最厲害的鋼琴家。舒曼借住維克家的兩個房間，接受為期一年的學徒制教育。

然而，意想不到的事發生了。其實舒曼很著急，二十二歲的他也不小了，要快點成為成功鋼琴家的急迫感催促著他。為了提升琴技，他一天高強度練習七個小時，然而，想成為鋼琴界帕格尼尼的夢想碎了一地。

舒曼為了增強每根手指的力量，練習時手指綁了沙袋，但手指被操得太嚴重，結果右手第三根和第四根手指出現麻痺症狀。然而舒曼不但沒有就此打住，他還自行發明叫做「鋼琴精通速成器」的東西，塞在麻痺的兩根手指之間，更猛烈地練習。結果右手第四根手指斷掉，他被迫放棄當鋼琴家的夢想。當時他才跟維克老師學了兩年。

在二十二歲失去方向的舒曼下定決心要當音樂評論家和作曲家，發揮音樂天賦，還有他在少年時期積累的文學才華。他向萊比錫歌劇指揮兼作曲家亨利・杜恩（Heinrich Dorn）學習正規的音樂理論，似乎是想靠創作鋼琴曲來取代未能實現的鋼琴家夢想，他的作品一到二十三通通都是鋼琴曲。

 《蝴蝶》（*Papillons*），Op.2

寫在樂譜上的詩
愛的暗號

顯現出天賦和獨創性的《蝴蝶》（Op.2），是舒曼的鋼琴音樂起點。此曲的創作靈感來自尚・保羅的小說《年少氣盛》（*Flegeljahre*）最後面的第六十三章〈化裝舞會〉，是第一次融合音樂和文學具體呈現的曲子。〈化裝舞會〉講述的是雙胞胎兄弟瓦爾特（夢想主義者）與伍爾特（現實主義者）在化裝舞會愛上薇娜的故事。有趣的是，這三個角色後來延伸為鋼琴曲《狂歡節》（*Carnaval*）中象徵舒曼內在的〈弗羅列斯坦〉（Florestan）、〈優塞比斯〉（Eusebius）與克拉拉的三角構圖。此外，小說中的化妝舞會、月光、蝴蝶、小丑和兒童等，是常在舒曼作品中出現的素材。雖然舒曼試圖結合音樂和文學，但並未將曲名和文字當作音樂的必要元素。他曾說：「我是替音樂配上文字，而不是給文字配樂。那有點蠢。」

另一方面，手握音樂和文學雙刃刀的舒曼有個愛玩的祕密

遊戲。沉迷於文字遊戲的舒曼把暗號寫成音符來玩，而且還是在「樂譜」這個遊樂場玩。將字母和音名連在一起所創造出來的暗號，戴上名為音符的面具，在舒曼的作品中舉足輕重。比《蝴蝶》（Op.2）早創作的《阿貝格變奏曲》（Op.1）將少年阿貝格（Abegg）的名字字母轉成音A（La）－B（Si）－E（Mi）－G（Sol）－G（Sol）當作主題使用。這組往上升的旋律反過來就變成往下降的「Sol－Sol－Mi－Si－La」。

《阿貝格變奏曲》，Op.1

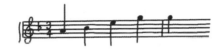

把ABEGG轉變成音「La－Si－Mi－Sol－Sol」

　　副標題是《四音美景》（*Scènes mignonnes sur quatre notes*）的舒曼獨特鋼琴曲《狂歡節》（Op.9），以A（La）、S（Mi）、C（Do）、H（Si）四個音組成主題。這四個音組成文字的話就是「Asch」，取自他的名字「Alexander Schumann」前兩個字母，同時也是他愛過的少女恩妮絲汀·馮·弗里肯（Ernestine von Fricken）的故鄉名。

　　通常華麗遊行是狂歡節的一大看點。舒曼的《狂歡節》宛如一場遊行，除了蝴蝶、小丑，朋友蕭邦、憧憬的帕格尼尼和他所愛的克拉拉等人組成了二十一首曲子。其中有一段樂譜真的非常特別，跟謎題一樣，那就是接在第八首〈回應〉（Replique）之

後的〈人面獅身像〉（Sphinxes）。

 《狂歡節》，Op.9, No.12〈蕭邦〉

> ♩♫ 懂樂細節 ♪♫
>
> ### 〈人面獅身像〉
>
> 在《狂歡節》第八首和第九首之間的〈人面獅身像〉，三個簡短樂譜只畫了符頭，
> 看起來像似方塊。人面獅身像是傳說中的動物，如果解不開謎題就會把人抓去吃掉。
> 舒曼以這三個樂譜出謎題，而解答正是 ASCH。Asch（灰燼）在慶典上具有默想的
> 含義。

　　舒曼也曾以小提琴家姚阿幸的座右銘「自由但孤獨」（Frei
Aber Einsam）的第一個字母F（Fa）－A（La）－E（Mi）為動
機，跟布拉姆斯、阿爾伯特·狄特里希（Albert Dietrich）一起創
作奏鳴曲。

終極的雙重人格
誰才是真正的舒曼？

　　其實舒曼有雙重人格，內在有兩個不同的性格、不同的自
我。他把這兩種人格設定成兩個人物，分別是「弗羅列斯坦」
（Florestan）和「優塞比斯」（Eusebius）。弗羅列斯坦活力旺

盛，熱情積極，反之，優塞比斯是喜歡幻想的憂鬱安靜個性。舒曼不僅創作描寫他們的曲子，這兩個人物也是他的分身。他借助這兩種對比鮮明的人格發聲，撰寫評論。他創作了《大衛同盟舞曲》（ *Davidsbündlertänze, Op.6* ）展現自己的雙重性。

《大衛同盟舞曲》由十八首舞曲組成，為了輕易分辨每首曲子，舒曼在每一首的結尾處簽署弗羅列斯坦的「F」和優塞比斯的「E」。弗羅列斯坦的曲子充滿激情，速度快，優塞比斯的曲子速度緩慢，彷彿在歌唱內心世界，因此可以清楚看出兩種性格的對比。雖然這組舞曲是舒曼想像出來的，但從現代精神分析學來看，也可以看成是自我分裂的症狀。

音樂評論的起點
《新音樂雜誌》創刊

文筆佳的舒曼在《萊比錫新報》刊登文章，如此稱讚蕭邦的出道舞台：「脫下帽子吧，天才出現了！」讓大眾知道蕭邦的天賦。藉此獲得寫作信心的舒曼為了鞏固音樂評論家的道路，1834年創立音樂雜誌《新音樂雜誌》，擔任主編的十年來活躍地發表音樂評論與批評。當音樂評論家是舒曼同時展現音樂才華和文學才氣的最佳方式。《新音樂雜誌》引起人們對莫札特、貝多芬等上一代主要作曲家的關注，同時扮演介紹宣傳蕭邦、孟德爾頌、布拉姆斯、白遼士等當代新星的重要角色。

此外，舒伯特過世之後，拜訪維也納的舒曼在他的遺物中找到未公開的C大調交響曲樂譜。舒曼立刻轉交樂譜給孟德爾頌，

由他指揮首演。而且《新音樂雜誌》是第一本介紹舒伯特交響曲的雜誌，強而有力地站穩音樂批評雜誌的腳跟。舒曼又在《新音樂雜誌》介紹二十歲的新銳布拉姆斯，稱其為「新路」（Neue Bahnen），因此布拉姆斯相對在早期就受到矚目。該雜誌也會介紹像法國的白遼士這樣有才華卻不出名的作曲家，獲得聽眾的迴響。

不過，或許是因為舒曼曾經為了成為鋼琴界的帕格尼尼，側重於琴技卻被迫放棄鋼琴家夢想，他對炫耀技巧的作品或以技巧為主的演奏評價非常苛薄。他猛烈砲轟像徹爾尼那樣只著重於華麗技巧的藝術家，說他們是「庸俗的藝術家」。他尤其反對李斯特和華格納的音樂精神，不斷辛辣尖刻地批評他們。

《大衛同盟舞曲》，Op.6

值得注意的是，舒曼在《新音樂雜誌》發表評論的方式非常特別。他不是用音樂評論家的本名發表評論，而是想像有一群虛構的「大衛同盟」成員聚在一起開假座談會，把討論內容當成評論刊登。這群同盟成員有莫札特、貝多芬、舒曼本人、克拉拉、朋友白遼士和蕭邦等真實人物，以及虛構人物弗羅列斯坦和優塞比斯。舒曼讓多個虛擬人物登場，當作自己的分身。當他強烈提出反對意見的時候，弗羅列斯坦就會跑出來；當他溫柔稱讚的時候，跑出來的便是優塞比斯。仲裁就全權交給成熟又思慮周到的拉羅大師（Raro，「Ra」取自Clara的Ra，「Ro」取自Robert

Schumann的Ro）。

　　舒曼刊登這種異想天開的評論，想像力真的很豐富，但他創造虛構團體的最大目的是為了對抗音樂圈的庸俗藝術家集團「非利士人」。在聖經中，大衛擊敗非利士人的巨人戰士歌利亞，而大衛同盟帶有大衛雖小卻強大的含義。舒曼的這種新穎想像力到底是哪來的呢？

舒曼永遠的謬思
與克拉拉相遇

　　音樂史上最有名的情侶是舒曼和克拉拉。兩人的故事不僅令人再三回味他們的愛情，還有他們透過音樂互相產生的影響、靈感、信任和奉獻。音樂史上沒有哪個作曲家從一名女性身上獲得如此之多的靈感和影響。

　　舒曼寄宿在維克老師家學琴，遇到了老師的十一歲小女兒克拉拉。她當時已經是揚名歐洲的鋼琴神童。克拉拉年紀那麼小卻忙碌地跑演奏行程，在舒曼眼裡她是敬畏的對象。少女克拉拉和青年舒曼雖然就像互開玩笑，玩在一起的兄妹，但舒曼在跟未婚妻分手的那年，開始將克拉拉視為女人。從小只知道彈琴的克拉拉單純地被舒曼的追求所吸引。對舒曼來說，克拉拉不僅是深愛的女人，更是給他創作靈感的「謬思」。跟面露微笑的克拉拉之間的風趣對話刺激了舒曼的想像力，將兩人的無數情感和感覺融入作品當中，譜曲時甚至還以克拉拉創作的旋律為主題。

　　舒曼接連經歷姊姊自殺和父親過世，哥哥和嫂子也因為霍亂

病死，他持續寫信給母親，一直很依賴她。可是就連那麼依賴的母親也過世之後，舒曼難過到不行。雪上加霜的是，他和克拉拉私會的事被維克老師發現了。維克老師燒光兩人的所有信件，禁止他們見面，還威脅舒曼違抗命令的話，就要斷絕關係。從這個時候起，舒曼和克拉拉開始了六年對抗維克老師的苦戀。

 F小調第三號鋼琴奏鳴曲，Op.14，第一樂章

　　舒曼在這個時期寫了很多首鋼琴曲，其中第三號鋼琴奏鳴曲反映出他的悲慘心情，充滿小調濃烈的黑暗陰鬱氣氛。第三樂章〈克拉拉‧維克的小行板〉開頭由五個音組成的旋律「Do、Si、La、Sol、Fa」正是出自克拉拉名字的「克拉拉動機」（Clara motto）。這個克拉拉動機持續在舒曼的無數鋼琴曲中登場。

F小調第三號鋼琴奏鳴曲，Op.14，第一樂章（左），與第三樂章（右）

　　克拉拉寄給舒曼的信中常常寫道：「你太像小孩子了！」聽到小九歲的克拉拉說自己像孩子的舒曼常常回想起童年，又夢想能跟她共度未來，將那份期待寫進樂譜。雖然維克老師強烈反

對，但舒曼很想稱他一聲父親，也想倚賴他累積的名聲和事業穩定性。舒曼堅信自己會願望成真。

回想童年的舒曼在1838年創作《兒時情景》（Op.15），將當時的純粹與淘氣融入〈陌生的國家和人民〉（Von Fremden Landern Und Menschen）、〈捉迷藏〉（Hasche-Mann）、〈在爐邊〉（Am Kamin）、〈騎竹馬〉（Ritter vom Steckenpferd）等十三首曲子。聽到《兒時情景》，彷彿在看畫給大人看的繪本。後代作曲家受到第一首以敘述方式描繪童年的《兒時情景》影響並延續下去。

《兒時情景》，Op.15, No.7〈夢幻曲〉

舒曼最知名的曲子既不是四十分鐘長的交響曲，也不是三十分鐘長的鋼琴奏鳴曲，而是不到五分鐘的《兒時情景》第七首〈夢幻曲〉。此曲也是目前為止問世的鋼琴曲中最有名的。傳說級鋼琴家弗拉基米爾‧霍洛維茲（Vladimir Horowitz）拜訪莫斯科演奏了此曲，使其更出名。這首曲子完全除去技巧，以簡單的旋律寫成。雖然才以二十四小節少少的音組成，卻是首令人感傷的驚人曲子。

你是我更好的靈魂
更美好的自我

對維克而言，克拉拉不僅是聲名遠播的天才鋼琴家，也是

才剛綻放花苞的女兒，他沒辦法眼睜睜看著女兒為毫無長處的舒曼如醉如痴。維克認為自己對舒曼照顧有加，教他彈琴作曲，他卻恩將仇報搶走自己的寶貝女兒，因此根本無法容忍他的踰矩行為。舒曼沒有穩定的職業，是沒沒無聞的窮困作曲家，還抽菸酗酒，一點獲得維克同意的理由也沒有。維克最無法包容的就是舒曼的憂鬱症。但他似乎完全沒想過舒曼很有可能是一名偉大的作曲家，還有一件事也在他的意料之外，那就是舒曼也不是會乖乖認輸的人。

舒曼和克拉拉繼續偷偷約會。舒曼為了見到她，有時會在咖啡廳等好幾個小時，等她的演奏會結束。舒曼的朋友們也會當兩人的信使，幫忙轉交信件。《幻想小品集》（*Fantasiestücke*, Op.12）第三首〈為什麼？〉（*Warum?*）和第五首〈夜晚〉（*In der Nacht*）描繪了每晚不得不跟心愛的戀人分開的不捨，飽含舒曼當時的悲慘心情。舒曼又寫了C大調幻想曲（Op.17）題獻給李斯特，該曲第一樂章尾聲（Coda）引用了貝多芬的藝術歌曲《致遠方的愛人》（Op.98）的最後，表現跟克拉拉分開生活的痛苦。

《幻想小品集》，Op.12, No.3〈為什麼？〉

從舒曼在這個時期創作共八個樂章的《克萊斯勒魂》（Op.16），從中也能感受到他對與克拉拉分離的哀傷。舒曼以喜歡的E.T.A. 霍夫曼（E.T.A. Hoffmann）小説中的主角克萊斯勒

為背景，分成緩慢唯美的偶數樂章和快速熱情的奇數樂章，表現分離的自我，並將此曲題獻給蕭邦。霍夫曼也是連結布拉姆斯和舒曼的通道。

　　另一方面，維克最後還是不同意舒曼和克拉拉結婚，為了跟心愛的克拉拉度過幸福的未來，舒曼對維克提出結婚同意訴訟。維克也沒有閒著，他規劃了縝密的策略要阻止兩人結婚。舒曼正是在這個時期造訪維也納，發現差點永遠消失的舒伯特交響曲，為其注入生命。即使面臨複雜的情況，舒曼仍創作鋼琴曲《阿拉貝斯克》（*Arabesque,* Op.18）、《幽默曲》（*Humoreske,* Op.20）、《維也納狂歡節》（*Faschingsschwank aus Wien,* Op.26）等。舒曼創作《幽默曲》的那一週又哭又笑，說這首是他最憂鬱的一首作品。《幽默曲》的幽默（Humor）並非單純的幽默，舒曼的幽默是善惡，是日夜，是生死，是矛盾的人生百態，象徵內心情緒的瞬息萬變。

《幽默曲》，Op.20

　　跟維克打了長達一年的官司後，在克拉拉成年的前一天，1840年9月12日，舒曼和克拉拉終於結婚。這場世紀婚禮是為音樂史帶來驚人協同效應的起點。歷經千辛萬苦終於能舉辦婚禮的前一晚，舒曼帶著對結婚的感激、歡喜與感恩，創作藝術歌曲集《桃金孃》（*Myrthen,* Op.25）並題獻給克拉拉。舒曼將兩人交往時一起蒐集的歌德、海涅和弗里德里希·呂克特（Friedrich

Rückert）的詩配上曲子，一共二十六首的歌曲中融入了舒曼對克拉拉的深切愛意、蕩漾的心、對愛情的感激與絕望，還有對未來的不安。他特別在第一首〈奉獻〉（Widmung）加入舒伯特的《聖母頌》尾奏旋律，對克拉拉致敬。

> 你是我的靈魂，我的心
>
> 你是我的快樂，我的苦痛
>
> 你是上帝賜予我的人
>
> 你的愛使我成為有價值的人
>
> 你是我更好的靈魂，更美好的自我。

　　舒曼平常會將瑣碎的情緒、沒幾分錢的香菸價格仔細記到手冊上，一結婚就跟克拉拉提議一起寫日記。這本結婚日記相對詳細記錄了兩人的愛情、作品、爭執或與未來有關的對話和職涯討論等等。

《桃金孃》，Op.25, No.1〈奉獻〉

語言結束之處
音樂開始了

　　舒曼的作品一到二十三全部由鋼琴曲填滿，但從1840年起他突然投入藝術歌曲的創作。光是這一年他就寫了一百四十多首歌，其中包含藝術歌曲集《桃金孃》、聯篇歌曲集、《詩人

之戀》（*Dichterliebe*）、《女人的愛情與一生》（*Frauenliebe und Leben*）。寫出大部分藝術歌曲的1840年被稱為舒曼的「藝術歌曲年」。舒曼謹慎挑選海涅、歌德、呂克特、約瑟夫・弗賴赫爾・馮・艾辛朵夫（Joseph Freiherr von Eichendorff）等知名浪漫主義詩人的詩當作歌詞內容。對文學造詣深厚的舒曼來說，音樂也是表現他深度理解的詩作的工具。他的藝術歌曲特徵是鋼琴單獨長時間演奏前奏、間奏和尾奏，因此他的藝術歌曲被稱為「歌曲與鋼琴的二重奏」。此外，通常其他作曲家會先決定標題再作曲，舒曼卻是作曲完掃過一遍後再取標題名稱。

舒曼說：「如果沒有跟妳結婚，我絕對寫不出這種歌。」他的藝術歌曲正是寫給克拉拉的，而最能理解他的歌曲的人也就是克拉拉。

《桃金孃》，Op.25, No.3〈胡桃樹〉（Der Nußbaum）

舒曼的藝術歌曲集

一、聯篇歌曲集（Op.24）：以海涅的詩譜寫的九首歌，蘊含戀人的挫折、離別和舒曼的內心情感。其中的第九首〈用玫瑰與桃金孃〉（Mit Myrten und Rosen, lieblich und hold）是下一部作品藝術歌曲集《桃金孃》的靈感。聯篇歌曲集（Op.39）則是以艾辛朵夫的詩寫成的十二首歌，舒曼以象徵性比喻手法描寫他失去父母與害怕婚姻失敗的憂愁。

二、《桃金孃》（Op.25）：「桃金孃」是代表純潔的白花，常被拿來當作婚禮捧花。此作品由二十六首歌組成，收錄了多首好歌，例如第一首〈奉獻〉、第三首〈胡桃樹〉、第七首〈蓮花〉（Die Lotosblume）、第二十四首〈你如同一朵花〉（Du bist wie eine Blume）。

三、《女人的愛情與一生》（Op.42）：以阿德爾貝特 · 馮 · 夏米索（Adelbert von Chamisso）的詩譜寫的聯篇歌曲，歌唱女孩愛上某個男人後，從戀愛、結婚、生子再到與配偶永別的一生。舒曼創作時想著克拉拉，他是否料想過自己最後留下克拉拉離開了？

四、《詩人之戀》（Op.48）：結束藝術歌曲年的權威版，這首曲子就像舒曼的自傳。以海涅的詩為歌詞，共十六首歌曲描寫愛情的喜悅、離別的傷心、往日的虛無與鄉愁、對未來的憂慮，收錄歌曲有第一首〈在那美麗的五月〉（Im wunderschönen Monat Mai）、第四首〈當我凝視你的雙眸〉（Wenn ich in deine Augen seh）、第八首〈花若有知，我心傷得有多深〉（Und wüßten's die Blumen, die kleinen）、第十一首〈一個男孩愛上了一個女孩〉（Ein Jüngling liebt ein Mädchen）、第十三首〈我在夢中哭泣〉（Ich hab' im Traum geweinet）等。

如同舒曼1840年專心只創作藝術歌曲，一次埋頭創作一種音樂種類是他的獨特作曲習慣。在「藝術歌曲年」前，他的大部分創作都是鋼琴曲。作品一到二十三填滿了鋼琴曲的舒曼以聯篇歌曲集（Op.24）為首，經過1840年的藝術歌曲年，1841年全神貫注於寫交響曲，後來幾年又分別專心創作室內樂、神劇、戲劇音樂，以及最後的宗教音樂。

1841年是舒曼的交響樂年，他從阿道夫・波特格充滿希望的詩句「春天在山谷中萌芽了！」獲得靈感，創作名為《春》的第一號交響曲（Op.38）。此曲由孟德爾頌指揮萊比錫布商大廈管弦樂團首演，大獲成功。隔年1842年是「室內樂年」，該年值得矚目的作品是鋼琴四重奏（Op.47）和鋼琴五重奏（Op.44）。鋼琴五重奏的作曲重點放在鋼琴，聽起來就像鋼琴和弦樂四重奏一起彈協奏曲。後來布拉姆斯傳承了這樣的鋼琴應用方法，將其發揚光大。

鋼琴四重奏，Op.47，第三樂章

愛情結晶
大女兒與第一首協奏曲

舒曼在1841年9月17日的日記寫道：

9月的第一天，上帝透過克拉拉為我送來一個女孩。
克拉拉深受分娩之苦。

那一晚我畢生難忘。

舒曼和克拉拉生了大女兒瑪麗・舒曼（Marie Schumann）。他們的愛情不僅是有大女兒，還有另一個結晶，那就是A小調鋼琴協奏曲（Op.54）。如同舒曼對克拉拉說「妳是我的右手」，舒曼心懷對她的信任與尊敬，全心全意只為她創作此曲。就這樣舒曼作曲，克拉拉在巡演期間彈奏宣傳。不管是什麼曲子，由誰首演真的很重要。當時克拉拉比舒曼更知名，因此對「克拉拉的先生」舒曼而言，她是了不起的賢內助和動力。接在該曲開頭交響樂後面的雙簧管旋律便是「克拉拉動機」，克拉拉很喜歡這首，彈了一輩子。是因為她覺得這首曲子是舒曼的分身嗎？正因為有將自己的曲子詮釋得最好的克拉拉在，舒曼才能寫出這麼多經典名曲。

 A小調鋼琴協奏曲，Op.54，第一樂章

憂鬱症的突襲
感傷的舒曼

自青少年時期起，舒曼就很確定自己「已經死了，身如槁木」。在尚・保羅的小說《窮人律師齊本克斯》（*Siebenkäs*）中，有個男子為了結束婚姻生活，裝死被埋在土裡，舒曼被這個故事所吸引，陷入躺進墳墓──也就是「往下走」的行為中。舒曼說：「我真的瘋了，但我知道自己真的瘋了。」

這是什麼意思？舒曼的家族史是一連串的不幸死亡。他在青春期接連失去姊姊、父親、哥哥和嫂子，大受打擊，甚至與他同輩的孟德爾頌和蕭邦也英年早逝。在這種情況下，舒曼的躁鬱症持續發作，創作能力漸漸退化，結果連《新音樂雜誌》的工作也停擺了，此後舒曼仍為憂鬱症所苦。

舒曼在1843年任職孟德爾頌創立的萊比錫音樂學院教授，可是上課或彩排的時候他總是坐在一邊沉默不語，所以學生們怨聲載道。舒曼憂鬱的時候，用他自己的話來說，是「感傷的時候」，連要說話也很辛苦。

不安總是籠罩著舒曼，他的作品愈多，神經衰弱和憂鬱症情況就愈嚴重。他對死亡特別不安，有懼高症，甚至連鑰匙之類的金屬物都厭惡。但是最折磨舒曼的是類似耳鳴的症狀，他在日記中提過「La（A）音」持續在耳邊響起，讓他太痛苦了，因此他的精神狀況也在崩壞。

經歷種種症狀的舒曼仍然從萊比錫搬到德勒斯登，跟隨克拉拉去俄羅斯巡演後，又拜訪維也納、布拉格、柏林等地，在德國以外的地方宣傳作品。

《幻想小品集》，Op.12, No.1〈黃昏〉（Des Abends）

內在的聲音
速度&表情

舒曼寫在樂譜上的指示比其他作曲家更細膩豐富。他會用

「極度激動地」、「盡可能快地」等各種說法來表達詳細的速度，引導演奏者突然改變速度的情況也很常見。應該是心理不安的舒曼如實展現了內心狀態，而且速度記號充滿矛盾，像是「緩板－急板」（lento-presto，緩慢且非常快）之類。「緩慢且非常快」這兩個字詞並用，這會是指舒曼的矛盾精神狀態嗎？在C大調幻想曲、第三號鋼琴奏鳴曲第四樂章出現「最快速地」的指示後，又指示要「更快地」，讓必須從已經是以最快速度演奏再更快演奏的演奏者感到迷茫。

另一方面，舒曼任演奏方面也使用了各式各樣的表情指示。他在《大衛同盟舞曲》加上細膩的文學表達，例如「帶著好的幽默」、「內在地」、「如同從遠方傳來的聲音」、「輕輕拍」等。這些詳細獨特的指示是舒曼作品的特徵，有時這種指示反而更難解析。

舒曼的鋼琴曲《幽默曲》第二樂章開頭寫了「內在的聲音」，此內在（內聲部）的旋律正是克拉拉動機「Do—Si—La—Sol—Fa」。這個主題動機偶爾也會寫成較短的「Do—Si—La」，在舒曼的眾多作品中經常出現，而且他稱之為「痛苦」。不喜歡出面的舒曼總是躲在音樂背後或待在角落，他就像這樣推出克拉拉動機，而自己整個人躲在其後面。對舒曼來說，克拉拉既是他的愛人，也是他的痛苦嗎？

指揮家
沒想到這麼難！

　　到了四十歲，舒曼的音樂家名聲已確立下來，被聘為杜塞道夫市立交響樂團的指揮兼音樂總監。如今他們再次搬到杜塞道夫，那是一座萊茵河畔的美麗城市，舒曼將美景寫進第三號交響曲《萊茵》（*Rhenish, Op.97*）、大提琴協奏曲（Op.129）、安魂曲（Op.148）等。然而，期待身為指揮和音樂總監可以大顯身手的舒曼，引起一些莫名其妙的問題。總而言之，身為大師所要具備的作曲能力和指揮能力性質完全不同。舒曼的指揮技巧生疏，演奏速度一直奇怪地加速，團員們立刻抗議。但是因為內在性格，舒曼沒辦法跟交響樂團團員好好協調，雙方持續產生摩擦。雪上加霜的是，精神疾病使舒曼偶爾失去神智，弄掉指揮棒，結果他把指揮棒掛在線上，再綁到自己手上，但他的精神狀況很嚴重。沉默好幾個小時的舒曼看起來就像強行拖著身體在走路。舒曼持續失眠，耳朵有幻聽，有時還會神經質地一直敲桌子。在幾乎是睜眼睡覺的白日夢狀態下，他常常露出對世事漠不關心的表情，無力呆坐著。到了這個地步，舒曼也沒辦法訓練團員，無法勝任團體的領袖。舒曼到了在檯面上也控制不住自己的境界，結果表演品質下降，觀眾和評論家怨氣滿腹。沒過多久，舒曼的指揮職務交給副指揮，克拉拉收到他的職務會變少的通知後，努力維護舒曼。她曾在日記中寫道：「沒有任何事先通知就強迫舒曼卸任，是對他的陰謀和羞辱。」然而，舒曼最後還是在1853年11月卸下杜塞道夫市立交響樂團的指揮職務，幸好杜塞道夫市長支

付了剩下的簽約金給在合約到期前就卸任的舒曼。

 降E大調第三號交響曲，Op.97，《萊茵》

崛起的新星布拉姆斯
搖搖欲墜的舒曼

　　現在有個人偶然登場，使三人的人生和音樂史洶湧澎湃。舒曼卸下指揮一職之前，有個年輕人來到他家。這個帶著小提琴家姚阿幸的推薦函登門的人正是布拉姆斯。年輕布拉姆斯的音樂令舒曼和克拉拉驚嘆，兩人天天跟布拉姆斯見面，一起計畫許多新嘗試。舒曼當時正在找繼承貝多芬精神的後人，一眼就看出布拉姆斯的才能，在《新音樂雜誌》中介紹這位名字和作品都沒沒無聞的二十歲新銳。此外，舒曼向學生狄特里希和布拉姆斯提議共同創作寫給姚阿幸的《F－A－E奏鳴曲》，藉由這種劃時代的計畫，布拉姆斯自然地涉足音樂圈。

　　布拉姆斯去舒曼家的那天，在音樂史上也是非常重要的日子。因為三人的相遇所勾勒出的愛情與尊敬，碰上靈感與創作，交織成一幅浪漫的畫作。但是舒曼認識布拉姆斯不到半年，他的憂鬱症和幻聽就漸漸變嚴重。布拉姆斯後來才發現他有精神疾病和極端妄想症。看到尊敬的作曲家不可抗力地崩塌，布拉姆斯非常絕望難過。

　　某天晚上，舒曼夢到幽靈在唱歌，感到非常痛苦的同時，聽見天使的歌唱聲。那首歌的旋律他早就在弦樂四重奏和小提

琴協奏曲中用過了。他立刻用這個主題創作《幽靈變奏曲》（*Geistervariationen*, WoO.24）。舒曼認為哼唱這段旋律的是舒伯特的靈魂。他好像在夢境和幻想中看到聽到了我們無法體驗的東西。舒曼死後，布拉姆斯以這個主題創作了《舒曼主題變奏曲》（Op.23）。

舒曼不僅有幻聽，還深受幻影的折磨。天使與魔鬼的幻影同時在舒曼眼前出現，他陷入有可能會傷到克拉拉的狀態。結果舒曼的家人以防他做出無法預測的突發行為，甚至派年幼的女兒們輪流守在身邊。舒曼接下來會怎樣呢？

 《幽靈變奏曲》，WoO.24

快樂總是伴隨痛苦而來。
在快樂中保持穩重，心甘情願地承受痛苦吧。
——舒曼

結果舒曼再也控制不住精神狀況，他說不曉得自己晚上會做出什麼事之後，克拉拉立刻叫來醫生。隔天，1854年2月27日，舒曼留下一張紙條，離家出走。紙條上寫著：「親愛的克拉拉，我想將戒指丟進萊茵河。如果妳也那麼做，我們的戒指一定會重新合而為一吧！」

穿著睡衣的舒曼把絲綢手帕交給看守萊茵河橋的警衛，就像在付入場費給天國的守門者。站在橋上的舒曼往下跳進萊茵河，

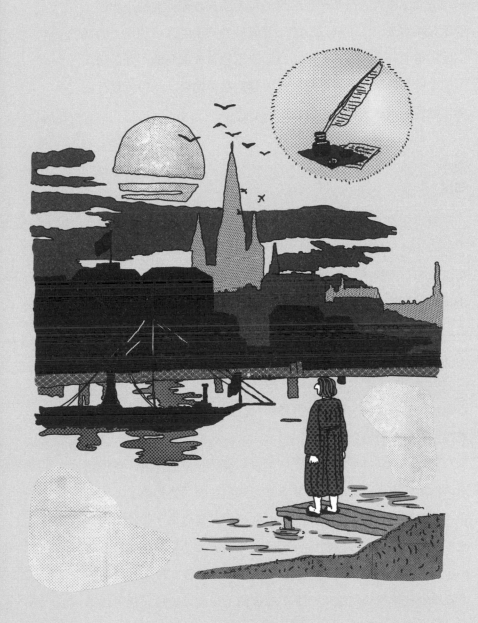

幸好有漁船路過，被漁夫救上來。可是漁夫才剛把他拉出水面，他就又跳進去。結果睡衣濕透的舒曼被漁夫帶回家，手指上的戒指就這樣消失了。受到衝擊和絕望的克拉拉失魂落魄，她當時懷了第七胎，孕期六個月。聽到此消息的布拉姆斯，一口氣從杜塞道夫跑過來照顧、安慰克拉拉和孩子們。

我
知道

舒曼可能是覺得自己真的不行了，自願住進位於安德尼希（Endenich）的法蘭茲・里卡爾茲（Franz Richarz）醫生的療養院。布拉姆斯、姚阿幸和尤利烏斯・奧托・格林（Julius Otto Grimm）等好友常常去探望舒曼，但舒曼有時只是發出「叭叭叭叭」之類的聲音，整整兩個小時不說話，動也不動地坐著。他的朋友們可以自由探病，但醫生擔心舒曼見到克拉拉之後病情會變得極糟，因此不准克拉拉會面。令人意外的是，舒曼一點也不好奇克拉拉或孩子們的情況。舒曼過世之後，他寄給熟人的信全被克拉拉丟掉了。

舒曼住進精神病院二十八個月後，克拉拉才去探病。克拉拉用手指沾紅酒給舒曼喝，舒曼美味地舔舐並說「我知道」。那到底是什麼意思？聽到那句話的克拉拉又是什麼心情？關於這句話的含義有許多說法，其中最有說服力的是，那句話是指克拉拉和布拉姆斯的火熱關係。兩天後的1856年7月29日，四十六歲的舒曼孤單地在精神病院結束一生。獨自留下來的克拉拉又活了四十

年，於1896年埋在舒曼旁邊。

舒曼的療養病房有一架鋼琴，雖然他也試過要作曲，但住院的二十八個月裡沒有完成任何作品。結果《幽靈變奏曲》成了他的最後一首作品。根據1994年公開的安德尼希精神病院紀錄，舒曼的病名是梅毒，他晚年出現的幻聽或幻覺症狀為梅毒末期會有的症狀。

 《三首浪漫曲》（*3 Romances*），Op.94, No.2〈單純且由衷的〉（Einfach, innig）

模糊的舒曼音樂
卻充滿真切的心意

舒曼介紹了兩名音樂家給全世界，那就是蕭邦和布拉姆斯。舒曼的行為宛然是企圖弘揚音樂的成熟音樂家風範，令人不禁想「換作是我，我能做到這個地步嗎？」

演奏舒曼的曲子對我來說是一件挺頭痛困難的事。根據我的經驗，不管怎麼練習都很難理出頭緒，因此我盡量避免彈他的作品。我也曾經輕易找單純的藉口來忽略藝術家的苦思，心想「普通人如我，要怎麼理解詮釋那個狂人的音樂？只能盡量按照樂譜寫的去彈。」其實我是害怕深入了解他的作品和人生，因此刻意遠離。雖然〈夢幻曲〉就像綠洲，每次彈奏都有新的感受，但我的預感總是不會出錯，愈是挖掘舒曼的作品，就愈有深陷於迷宮的感覺。

到底什麼才叫「完整」演奏出舒曼藏在樂譜中的捉迷藏般的

音樂？我陷入似懂非懂的尷尬情況。要接近舒曼用音符描繪的無數暗示、隱喻和想像的世界，或許比登上喜馬拉雅山脈的高峰更難吧？

　　舒曼、克拉拉和布拉姆斯讓我們看到了不同形態的愛。如同純粹的白色桃金孃，舒曼遇到十六歲清純的克拉拉，而布拉姆斯遇到三十六歲成熟的克拉拉，他們兩個毫不矯飾地真心愛著她。正因為布拉姆斯有舒曼和克拉拉，舒曼有克拉拉，而克拉拉有布拉姆斯和舒曼，他們彼此才能找到活下去的理由，並成為彼此的創作動力。舒曼擁抱布拉姆斯和克拉拉，克拉拉為舒曼和布拉姆斯全力以赴，而布拉姆斯守在舒曼和克拉拉的身邊，是對人類和藝術的愛實現了這一切。而且他們永垂不朽，流傳至今，更會延續至未來。

音樂對我來說是純粹的靈魂表達。
——羅伯特・舒曼

舒曼 · 10 大關鍵字

01. 憂鬱症

舒曼平生為憂鬱症所苦，最終在精神病院結束一生。

02. 《夢幻曲》

舒曼回顧童年所創作的《兒時情景》中的第七首曲子。

03. 《新音樂雜誌》

舒曼擔任主編，發揮文學才華，是一本讓音樂家飛黃騰達的雜誌。

04. 克拉拉

給舒曼帶來作曲靈感的妻子與謬思。

05. 藝術歌曲年

舒曼 1840 年一整年公開四部聯篇歌曲集，創作一百五十首歌。

06. 《奉獻》

舒曼跟克拉拉結婚的前一天，獻給她當作結婚禮物的曲子。

07. 雙重人格

舒曼內心的兩個自我——弗羅列斯坦和優塞比斯激烈衝突。

08. 布拉姆斯

舒曼認可其才華，稱他是繼承貝多芬衣缽的作曲家。

09. 音樂暗號

舒曼在樂譜中藏了以字母組成的多個暗號。

10. 克拉拉動機

指的是「Do − Si − La − Sol − Fa」，對舒曼來說，克拉拉不僅只是音樂主題。

Playlist

舒曼必聽名曲

01. 《兒時情景》，Op.15, No.7〈夢幻曲〉
02. 《詩人之戀》，Op.48, No.1〈在那美麗的五月〉
03. 鋼琴四重奏，Op.47，第三樂章
04. 《桃金孃》，Op.25, No.3〈胡桃樹〉
05. 小提琴協奏曲，WoO.23，第二樂章
06. 聯篇歌曲集，Op.39, No.5〈月夜〉（Mondnacht）
07. 《慢板與快板》，Op.70
08. 《三首浪漫曲》，Op.94, No.2〈單純且由衷的〉
09. 升 F 小調第一號鋼琴奏鳴曲，Op.11，第二樂章〈詠嘆調〉
10. 《幻想小品集》，Op.12, No.1〈黃昏〉
11. 《幽靈變奏曲》，WoO.24
12. A 小調鋼琴協奏曲，Op.54，第一樂章
13. 降 E 大調鋼琴五重奏，Op.44，第二樂章
14. 降 E 大調鋼琴五重奏，Op.44，第三樂章
15. D 小調第四號交響曲，Op.120，第一樂章

Clara
Wieck
Schumann

克拉拉

1819~1896

05

眼淚的浪漫曲，鋼琴女皇
克拉拉

你，依偎在哪裡哭泣？
你眼裡的思念、淚水、浪漫……

浪漫時期有無數音樂家，其中靠獨樹一格演奏在舞台上獲得掌聲最久的人，正是克拉拉・舒曼──一名女性，而且還是在兩百年前。以往人們只知道她是某人的妻子和謬思，現在就來了解她身為作曲家、鋼琴家、教育者、編輯、編曲家所獲得的成功與紀錄，還有她站在工作與家庭、愛情與友情的蹺蹺板上，為了看不到的未來，奉獻的人生紀錄。

父親的
彈琴洋娃娃

佛列德・維克在德國萊比錫經營樂器行，教人彈琴，跟學生瑪麗安・巴吉爾（Mariane Bargiel）結婚，育有五子。老二克拉拉於1819年9月13日出生，是家中唯一的女兒。維克的生意手腕出色，野心勃勃，個性固執。瑪麗安是個能幹的女人，頑強地身兼多職。她是人妻、人母、維克的生意夥伴，還有最重要的，她是萊比錫布商大廈管弦樂團的獨奏家。在八年的婚姻中，瑪麗安生了五個孩子，即便懷孕也繼續當鋼琴家和女高音。多虧了她，維克的事業蒸蒸日上。然而，瑪麗安受不了維克的野心和控制，在克拉拉五歲時跟他離婚。扶養權落入維克手中，瑪麗安被迫跟孩子們分開，跟在維克的音樂行教琴的阿道夫・巴吉爾（Adolph Bargiel）結婚，移居柏林。此後，克拉拉瞞著父親偷偷跟母親見面，保持親密的母女關係。後來阿道夫收掉音樂學院，年紀輕輕就因為腦中風過世，獨自留下的瑪麗安靠教琴帶大四個孩子。瑪麗安經歷兩次婚姻，變得更加強大，而克拉拉與她驚人地相似，

無論是個性或才華都是。

《四首波蘭舞曲》（*4 Polonaises*），Op.1, No.4

　　瑪麗安離開後，維克的注意力都放在克拉拉身上。聰穎的克拉拉展現出音樂異稟，維克對五歲的她雄心勃勃，開始把她塑造成自己的私有物。維克的目標只有一個，把克拉拉打造成偉大的藝術家！他制定詳細的行程表，寸步不離控制著克拉拉。她每天要學一個小時的鋼琴、聲樂、小提琴，還有英文和法文，維克又請來最厲害的老師教她音樂理論、和聲、作曲等等。甚至是在巡演的時候，他也會找當地名師教她對位法。在縝密的安排下，讓克拉拉接受最好的教育。尤其維克讓克拉拉每天按照自己研發的方法練習兩小時，晚上送她去看歌劇或戲劇。儘管歌劇的票價很貴，克拉拉兩年來看了三十齣之多。

　　維克以培養克拉拉作文能力為藉口，要求八歲的她寫日記。雖然日記的主詞是「我」，以第一人稱視角寫作，但克拉拉其實只是按照父親所說的寫日記。她的日記本原本應該充滿非常私人、坦直的感覺和情緒才對，實際卻是被父親的文句填滿。別說是抒發情緒了，受到強迫控管的她，只能寫出連自己的本性都被父親掌控的日記。

　　克拉拉的日記寫到在她的十六歲生日派對上，獲邀參加的客人很遺憾不是她朋友，而是對父親有幫助的夥伴。在維克親自填寫的參加者名單上，有他的老朋友、赴任萊比錫布商大廈管弦

樂團新音樂總監的孟德爾頌，還有舒曼和他的《新音樂雜誌》同事。克拉拉度過了跟普通少女非常不一樣的生日。

小克拉拉就這樣母女分離，忘了母親的懷抱，在父親的高壓逼迫下，漸漸變成徹頭徹尾的活生生的「演奏洋娃娃」。

 《圓舞曲風隨想曲》（*Waltz Caprices*），Op.2, No.1

史上頭一遭背譜演奏！
克拉拉風潮

克拉拉十一歲時在萊比錫布商大廈成功舉辦出道演奏會，維克立刻帶她到歐洲各個城市巡演，終點站是巴黎。克拉拉在歌德的威瑪家中演奏過兩次，被她的演奏深深打動的歌德大力稱讚說：「像六個小男孩在彈琴的演奏充滿力道。」他把畫了本人肖像畫的獎章送給克拉拉，上面刻了「致繼承優秀才能的藝術家克拉拉・維克」。

走到哪都能造成轟動的克拉拉，在巴黎遇到兩個重要的人，那就是帕格尼尼和蕭邦。克拉拉先是見到剛好在巴黎的小提琴家帕格尼尼，帕格尼尼提議一起合奏，但由於他生病，合奏的事泡湯。心細如髮的維克也聯絡了蕭邦，克拉拉在大她九歲的蕭邦面前彈了《唐・喬凡尼變奏曲》，蕭邦被她的演奏迷倒，將自己的E小調鋼琴協奏曲手抄本拿給她，並留言說：「希望像妳這種天賦異稟的鋼琴家可以演奏此曲。」蕭邦也寫信跟李斯特分享了克拉拉帶給他的震驚和驚嘆。

蕭邦與克拉拉

蕭邦與克拉拉的沉穩優雅品行和喜好，也延續到了音樂這一塊，真心誠意地喜愛且珍惜彼此的音樂。在巴黎初遇之後，兩人持續交換作品，蕭邦還送自己的《冊葉》（*Albumblätter*, B.151）給克拉拉。雖然克拉拉婚前獨自在巴黎待過半年，但蕭邦去了馬約卡島和諾昂的別墅，因此沒能再次見到面。克拉拉非正式參與布萊特科普夫暨黑爾特出版社（Musikverlag Breitkopf & Härtel）的蕭邦作品編輯、驗收和出版，在自己的告別演出中彈了蕭邦的 F 小調第二號鋼琴協奏曲。

克拉拉的演奏天天颳起旋風般的人氣。演奏會門票場場售罄，人們為了求票發生爭執已是家常便飯。聽眾在演奏會上瘋狂歡呼，有一次克拉拉更是謝幕多達十三次。年輕的少女克拉拉常常嫻熟地綑綁聽眾丟上台的花，做成花束又丟回觀眾席。而且十八歲的克拉拉創下鋼琴演奏的新歷史。那個時代的演奏家習慣看譜演奏，假如音樂家不看譜演奏，會被視為欺瞞作曲家，無視音樂的行為。然而，克拉拉勇敢地背下貝多芬的第二十三號鋼琴奏鳴曲《熱情》，不看譜演奏。雖然人們大為震驚，但是這對從小接受訓練，熟悉用耳朵聆聽背譜再彈出來的克拉拉來說，是相當正常的事。奧地利詩人法蘭茲・格里爾帕策（Franz Seraphicus Grillparzer）聽完這場演奏會後，在《維也納藝術期刊》刊登文章，標題是「克拉拉・維克與貝多芬」。驚人之處在於年輕克拉

拉的名字就擺在偉大的貝多芬旁邊，並列於文章標題。兩個月後，奧地利皇帝授予克拉拉最高榮譽的「皇室演奏大師」稱號。此稱號從未授予十八歲以下者、外國人、新教徒或女性。克拉拉創下新紀錄，諸侯稱讚克拉拉為「驚奇」。與此同時，維克勤奮地廣發新聞宣傳克拉拉的耀眼活動成就。

克拉拉之所以造成轟動，有一部分原因也是因為年輕少女的氣質外貌和態度。貴族大人贈送珠寶飾品給十一歲的克拉拉，搶著要替她裝扮，爭先恐後邀請她到宮廷，但維克時時刻刻提防，不讓克拉拉沉迷於這種俗物。

《浪漫圓舞曲》（*Valses romantiques*），Op.4

克拉拉
妳是我的右手

克拉拉十一歲時曾在精神病院院長恩斯特・卡魯斯（Ernst Carus）家中演奏，而二十歲的羅伯特・舒曼也來到這個沙龍。被克拉拉的演奏驚豔到的舒曼，為了向把她培養成厲害演奏家的維克學習，住進克拉拉家。十一歲的小克拉拉跟舒曼一起練琴和學音樂，舒曼成為她的好朋友。舒曼編恐怖故事說給克拉拉聽，天真的她信以為真，嚇得瑟瑟發抖。舒曼有時候也會扮鬼，嚇克拉拉和兩個弟弟，或是一起玩幼稚的遊戲，像是比賽誰可以單腳撐最久。克拉拉從小在嚴肅的父親底下長大，過著一點也不像小孩子會有的生活，所以跟舒曼共度的時光無比快樂幸福。對被困

在框框裡喘不過氣來的克拉拉來說，舒曼的存在有如甘霖。

　　每當克拉拉和維克去巡演，一個人留下來的舒曼就會埋頭練琴。看著年紀輕輕就在歐洲叱吒風雲的少女鋼琴家克拉拉，受到刺激的舒曼發明練習器材，嚴酷練琴，結果卻傷了手指，因而放棄當鋼琴家的夢想。舒曼決定走上作曲家和音樂評論家的路，專心致志作曲。克拉拉巡演回來後，舒曼便給她看新寫的曲子，而她既高興又心動自己可以第一個演奏該曲。兩人分享許多事物，愈來愈親密。克拉拉九歲起就在作曲，她將十二歲時創作的《浪漫變奏曲》（ *Romance variée, Op.3* ）題獻給舒曼。因為這些共同興趣和親密的情感連結，兩人慢慢培養起形影不離的關係。

我的手受傷了，所以克拉拉妳是我的右手。
如今妳要好好照顧自己，
不要發生任何的壞事。
——舒曼寫給克拉拉的信

　　舒曼和克拉拉在音樂世界中融為一體，出自舒曼之手的《蝴蝶》，克拉拉彈得極好，她成為舒曼作品最優秀的詮釋者和首演者。在巴黎親耳聽過蕭邦演奏的克拉拉一輩子都很喜歡蕭邦，而舒曼也喜歡他。克拉拉常常彈蕭邦的《唐·喬凡尼變奏曲》，從舒曼寄給克拉拉的信中也能感覺到他們兩人對蕭邦的喜愛。

《浪漫變奏曲》，Op.3

克拉拉，明天十一點我會一邊彈蕭邦變奏曲的慢板，
一邊想著妳，妳願意跟我做同樣的事嗎？
那麼我們的靈魂就能見到彼此了。

♩♫ **懂樂必懂** ♪♬

克拉拉婚前作品

克拉拉從小向父親學習作曲，十一歲時第一次出版樂譜。特別是從這個時候開始，克拉拉和舒曼相處的時間變多，兩人的作品也有不少共同點。同一個主題在兩人的作品中都有出現，因此直到現在人們仍在研究最初的點子出自誰。雖然我們沒辦法知道原貌細節，但他們兩人在作品裡也在對話戀愛。

—《四首波蘭舞曲》（Op.1）：十一歲作曲。

—《圓舞曲風隨想曲》（Op.2）：後來在舒曼的《狂歡節》〈弗羅列斯坦〉中使用過。

—《浪漫變奏曲》（Op.3）：題獻給舒曼的第一首作品，克拉拉在《舒曼主題變奏曲》（Op.20）使用這首曲子的主題，而舒曼和布拉姆斯也有採用過。

《浪漫圓舞曲》（Op.4）：在舒曼的《狂歡節》〈阿勒曼圓舞曲〉（Allemande）中使用過。

—《四首個性小品》（*4 Pièces caractéristiques, Op.5*）：第四首〈幽靈之舞〉（Le Ballet des revenants）的主題原封不動地使用於舒曼的奏鳴曲（Op.11）第一樂章。

—《音樂晚會》（*Soirées musicales, Op.6*）：第二首〈夜曲〉，是我最喜歡的克拉拉作品，此曲受到蕭邦夜曲的影響。舒曼在《八首新事曲》中使用了此旋律。而《音樂晚會》的第五首〈馬祖卡舞曲〉被舒曼用來放在《大衛同盟舞曲》的開頭。

—A小調鋼琴協奏曲（Op.7）：在舒曼的協助下完成此曲，並由孟德爾頌指揮首演。第二樂章的旋律，對舒曼的鋼琴奏鳴曲第三樂章詠嘆調、A小調鋼琴協奏曲，以及布拉姆斯的第二號鋼琴協奏曲產生很大的影響。

—改編自貝里尼歌劇《海盜》的《音樂會變奏曲》（*Variations de Concert sur la cavatine du Pirate de Bellini, Op.8*）：克拉拉經常演奏此曲，相當華麗炫技。

—即興曲《維也納的回憶》（*Souvenir de Vienne, Op.9*）：回想起在維也納獲頒「皇室演奏大師」稱號所創作出來的曲子。在緩慢的序奏後面，出現的是奧地利國歌的海頓弦樂四重奏第二樂章〈皇帝〉的《帝皇頌》旋律。

—《三首浪漫曲》（Op.11）：克拉拉留在巴黎時很想念舒曼，在寫激情的信件時創作此曲。

就算上天拆散我們
漫長的法庭鬥爭

你儂我儂的克拉拉和舒曼本來用「您」（Sie）稱呼彼此，到了10月的某一天，開始用「你」（du）稱呼對方，接著在寒冷的11月，兩人第一次接吻。察覺這個情況的維克勃然大怒，把克拉拉送到德勒斯登，但他們兩個也在那裡幽會，繼續通信。結果維克大爆炸，威脅克拉拉，再跟舒曼見面就要槍斃他！為了拆散兩人，維克更常帶克拉拉去巡演了，結果舒曼和克拉拉長達一年半見不到彼此。那可是一年半啊！維克還攔截信件，舒曼只好透過朋友接收克拉拉的消息。

在這個情況下，克拉拉依然在歐洲造成轟動，而且兩人的愛情更加堅定。正好經過柏林的克拉拉與母親重逢，跟母親產生共鳴，感受到溫暖的母愛。有一天，終於確定要在萊比錫演奏的克拉拉立刻請朋友轉告舒曼，說她打算在這場演奏會上彈他的鋼琴曲。聽到此消息的舒曼在她生日時，寄了愛意濃烈的信給她，在信中寫道：「我想過成千上萬次，如果妳是我的愛人就好了。請把這封信寄給維克。」這是舒曼的求婚信，而十八歲的克拉拉充滿確信地回覆：「Yes！」然後在她的生日隔天9月14日訂婚。無論舒曼是《新音樂雜誌》的主編，還是天才作曲家，他的作品都接連獲得成功，在克拉拉接受求婚後，他沉醉在勝利的喜悅中，求維克讓他在婚禮上握住克拉拉的手。可是舒曼太自信了，他似乎不是很了解維克的個性。維克堅決反對婚事，令他信心全無。

雖然舒曼也是前途似錦的能幹音樂家，但仍比不上克拉拉

的名聲。最重要的是，維克承受犧牲，將人生的全部賭在克拉拉身上，使她成為屹立不搖的偉大藝術家。再加上克拉拉是超級巨星，為了維持求票者的秩序，警方還派出人力到她的音樂會，而出版社搶著出版她的作品，奧地利皇帝甚至授予她稱號，因此維克也靠女兒賺了很多錢。在維克的眼裡，自然不把舒曼當最佳女婿人選看。維克千方百計阻止兩人見面，而他們兩個只能繼續辛苦地交往，互寄密信。為了讓克拉拉意識到自己不可或缺，維克還故意誘導她一個人去巴黎巡演。但結果出乎維克的意料，克拉拉待在巴黎的六個月，一個人完成了許多事，例如規劃演奏、協商和授課等等。深情成痴的戀人怎麼可能被說服呢？

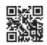
《三首浪漫曲》，Op.11, No.2

跟舒曼熱戀的克拉拉在父親和舒曼之間糾結煩惱，面臨必須二選一的情況，她現在該如何是好？她由衷感謝父親讓她成為現在的自己，能夠過著做音樂的人生，同時她也捨不得放棄讓她擺脫父親約束的舒曼。她從容地安撫舒曼說：「是父親讓我可以做想哭的時候成為慰藉的美麗音樂，我應該感謝他才對，這一點我絕不能忘記。雖然一想到父親我也很生氣，但我仍然愛他，我只是不想承認，沒有表現出來而已。」然而，舒曼愈來愈不安，沒辦法當維克女婿的羞愧心使他憂鬱。舒曼向克拉拉表達哀傷，他說：「我好想妳，想把妳擁入懷裡想到快死了。我太悲傷了，彷彿就要病倒。」對於克拉拉和維克的態度，他又說：「妳和維克

就像小孩子。維克指責妳，而妳只是不斷在哭……同樣的事反覆上演，維克和我，妳選一個吧。」舒曼希望克拉拉可以儘快做好決定。

夾在兩人之間的克拉拉終於不用再感到為難徬徨，她決定要跟舒曼結婚。但根據當時的法律，結婚當事人如果沒有取得雙方父母的同意，慣例上會提請上訴法院裁決，因此舒曼和克拉拉對維克提起訴訟，於是維克繳交十一張誹謗舒曼的陳述書，對他提告。舒曼也反告維克毀損名譽，有挪用克拉拉表演收入的嫌疑。舒曼不愧是念法律的，他親自撰寫長篇答辯狀，並提出自己的榮譽博士學位、收入報告，還有朋友們的友情信件當作證據。除了好友孟德爾頌，曾是舒曼未婚妻的恩妮絲汀也站出來替他作證。

舒曼連字也寫不好，語意也不清，
又因為太蠢，導致手指殘廢。
他虛榮心強，愛酗酒，是個不適應社會的人，
因此他對克拉拉的職涯沒有幫助。
──維克的十一張陳述書的一部分

結果在名譽毀損這方面是舒曼勝訴，而演出收入的部分則是達成協議。即使是在這麼困難的時期，舒曼和克拉拉還是選了詩作要寫聲樂曲。舒曼有一本筆記本叫「作曲用詩作抄寫本」，記錄了一百六十九首詩，其中一百零六首是克拉拉抄錄的。

跟自己父親打官司的期間，克拉拉受到創傷，父女之情到

此結束。舒曼在訴訟期間遭受的侮辱、傷害和破壞父女關係的自責感也讓他更加難受。維克打官司時剝奪克拉拉的繼承權,她得自己解決金錢問題。維克不可能給她準備嫁妝,所以連結婚費用她也要親自籌措。克拉拉知道結婚之後,很難像現在這樣巡演賺錢,所以要趁結婚之前準備好資金,不到二十歲的克拉拉為此一個人到處巡演。克拉拉雖然規劃了俄羅斯的演奏會,但是謹慎小心的她聽到李斯特要在同個期間在俄羅斯辦演奏會之後,取消行程,避免跟李斯特競爭。

 A小調鋼琴協奏曲,Op.7,第一樂章

♪♫ **懂樂細節** ♪♫

李斯特與克拉拉

李斯特稱讚克拉拉的演奏有力且精準,將《帕格尼尼練習曲》題獻給她,而且把她的藝術歌曲改編成鋼琴曲。克拉拉也盛讚李斯特的演奏說:「他的演奏與鋼琴渾然一體。他一坐在鋼琴前就能發揮超能力。」並說自己的演奏是「學生水準的演奏」,隱約可以感覺到她的好勝心。

由孟德爾頌在布商大廈管弦樂團指揮首演的舒曼第一號交響曲舞台上,李斯特和克拉拉以二重奏合奏李斯特的《清教徒變奏曲》(*Hexameron*)。聽眾當然是被他們的華麗演奏完全震懾住,反之聽眾對在同一場表演演出的舒曼交響曲漠不關心,彷彿不過是節目的一部分。這件事令克拉拉很受傷。而且李斯特沒有忠於樂譜,隨心所欲變換演奏,也不參加彩排就上台,又因為私人原因取消演奏會等等,克拉拉開始對充滿不確定性、過著隨心所欲人生的李斯特反感。同樣都是演奏者,克拉拉也逐漸對李斯特的誇張反應和作秀感到厭倦。雖然李斯特將 B 小調鋼琴奏鳴曲獻給舒曼,但被克拉拉貶低為一團噪音,並堅決反對舒曼將幻想曲(Op.17)獻給李斯特。結果跟克拉拉結婚後,舒曼和李斯特漸漸疏遠。克拉拉不喜歡李斯特的事也傳入他本人耳裡,舒曼過世後兩人再也沒見過面。

克拉拉與舒曼
愛情的其他面貌

　　愛情不渝，但人是會變的。當兩人之間的信任動搖，愛情有時候也會改變模樣。克拉拉和舒曼雖然約定好要結婚，但是他們的堅定愛情碰到驚險挑戰。舒曼在《新音樂雜誌》中對高人氣的鋼琴家美女瑪麗亞・普萊耶爾的演奏讚不絕口，克拉拉因此第一次對瑪麗亞嫉妒心大爆發，還認為舒曼對瑪麗亞有好感。舒曼說自己是清白的，並說當時他正在創作藝術歌曲要寫給克拉拉，但克拉拉愈來愈懷疑。後來也輪到舒曼發生同樣的事，舒曼對克拉拉和孟德爾頌的多年友情起疑，開始吃醋。嫉妒是毀掉堅定愛情的另一種愛。克拉拉和舒曼在完整融為一體之前面臨的挑戰，讓他們再次確定了自己的愛意。經過漫長的一年，法院終於判決兩人的婚姻合法。經歷滿是淚水的曲折後，兩人終於要結婚了。

　　另一方面，敗訴的維克結束萊比錫的生活，搬到德勒斯登，擔任聲樂和鋼琴老師。而且他終於把克拉拉用過的鋼琴寄到她的新婚房子，後來克拉拉也要了運費。

《六首藝術歌曲》，Op.13, No.2〈他們曾相愛〉（Sie liebten sich beide）

　　舒曼和克拉拉的婚姻生活過得怎樣？就像我們隨手打電話，他們會透過信件交流。就像我們在社群平台記錄感受、想法和日常，他們兩個會寫日記。克拉拉從小連日記本也被父親掌控，但是婚禮當天，在舒曼的提議之下，她和舒曼一起寫了共同結婚日

記。他們隔週輪流寫下作曲筆記、對周遭人的看法和態度，還有家庭收支等等。從這些日記當中尤其能看出舒曼的細心。比起口頭說話，舒曼更善於用文字交流，因此這本結婚日記毫不保留地展現出兩名藝術家共結連理的結果，對研究者來說是很好的紀錄。但是舒曼忙起來的時候，寫日記的事就都落到克拉拉身上了。

　　克拉拉從小只專注在音樂教育上，沒有接受過足夠的正規教育，在人文學和文學方面的無知使她感到自卑。為了彌補不足，舒曼會陪她一起讀莎士比亞和歌德，聊了很多。他也會鼓勵克拉拉繼續作曲，但是兩名音樂家一起生活工作也不全然都是好處。

改編自貝里尼歌劇《海盜》的變奏曲，Op.8，《抒情歌謠》（*Cavatine*）

♩ ♫ 懂樂細節 ♪ ♫

孟德爾頌與克拉拉

年輕的孟德爾頌於 1835 年成為布商大廈管弦樂團的音樂總監後，維克便馬上邀請他參加克拉拉的十六歲生日派對，努力撮合有錢又有才華的孟德爾頌和克拉拉。對真心喜歡克拉拉演奏的孟德爾頌來說，她永遠都是排在第一順位的鋼琴家。實際上，克拉拉在孟德爾頌的指揮下，跟他協奏過二十一次之多，也曾在 1844 年聘任她當孟德爾頌設立的萊比錫音樂學院教授。孟德爾頌常常送禮物給克拉拉，對她讚不絕口。克拉拉的小兒子名字也如實展現了克拉拉對孟德爾頌的喜愛和友情。小兒子叫費利克斯 · 舒曼（Felix Schumann），其中的費利克斯便是取自「費利克斯 · 孟德爾頌」的名字。

職場媽媽的鼻祖
克拉拉之不可能的任務

　　音樂家夫婦的問題無所不在。首先，兩人住在同一個屋簷下工作，工作與生活界線變模糊。不僅是私人空間，克拉拉的時間也被丈夫奪走。比起賺錢養家，她負責更多的是家事，結果克拉拉的藝術家身分逐漸式微。最主要的問題是，舒曼為了專心作曲，家裡必須保持安靜，這就代表克拉拉無法練琴。

他愈專注於自己的藝術，

我作為藝術家能做的事就愈少。

只有老天爺才會懂吧！即便生活再簡樸，

要做的事還是做不完，我總是被奪走練習時間。

──節錄自克拉拉的日記

　　大女兒瑪麗出生後，成為人母的克拉拉非常幸福，但同時又湧上一股更巨大的不安和恐懼。從小金錢觀念清晰的克拉拉感到強烈的義務感和責任感，覺得她也要為家庭財務付出巨大貢獻才行。她的觀念跟當時女性截然不同，根深蒂固地認為就算結了婚也要各自理財。

　　跟母親相似的克拉拉責任感強，生活能力也強，對跟丈夫要生活費感到懷疑煩惱。她想靠自己的能力補貼家計。克拉拉和舒曼在婚姻生活中一直對各自的經歷和活動抱持疑惑。

我的彈琴時間總是被延後。

舒曼每次作曲都這樣。

一整天下來，我居然連一個小時的時間也不能用在自己身上！

只希望我沒有落後太多，

只好放棄讀譜了。

——節錄自克拉拉的日記

反之，舒曼在結婚的第一年大量創作藝術歌曲，獲得名聲，也慢慢打下交響曲作曲家的基礎，但克拉拉內心愈來愈不安。她不想就這樣被大眾遺忘。另一方面，克拉拉生下瑪麗之後，消氣的維克既想分舒曼的成功一杯羹，又想看到孫女，所以主動和解。在維克的邀請之下，在德勒斯登團聚的一家人，相隔許久一起度過聖誕節。

克拉拉雖然接連懷孕生子，但她總能完美回歸舞台。但是由於她常常去巡演，所以僱用了保姆、廚師、家事幫傭等多名僕人。不過，克拉拉面臨了一個問題。按照當時的法律，女性不太方便獨自旅行，因此監護人舒曼也要同行，但舒曼討厭旅行。結果丹麥哥本哈根的演奏之旅也是克拉拉一個人去的。克拉拉一直以來以「克拉拉·維克」這個名字活動，但在1841年11月的演奏會之後，她開始使用冠夫姓的「克拉拉·舒曼」。

即興曲《維也納的回憶》，Op.9

舒曼的處境很尷尬。他娶了比自己還要出名的克拉拉當妻子，不能影響到她的職涯。雖然當時的社會存在許多不合理的事，女性很難當藝術家，但克拉拉巡演三個禮拜的收入比舒曼一整年的作曲費多。當時很多音樂家去美國，在短時間內大大提高演出收入，在這樣的氣氛之下，克拉拉也很想去美國巡演一到兩年，但她沒有付諸行動。

克拉拉首演了舒曼的鋼琴四重奏和鋼琴五重奏，夫婦倆去了結婚前沒去成的俄羅斯巡演。克拉拉雖然熬過辛苦行程，大獲成功，荷包賺得滿滿的，但暗自希望自己的作品多在俄羅斯曝光的舒曼一直處於生病憂鬱的狀態，對克拉拉沒有太大幫助。而且舒曼在克拉拉的音樂會上沒辦法清楚回答問題，常常喃喃自語，躲在角落頭埋得低低的，也不跟其他人交流。克拉拉像是在庇護舒曼一樣，以女性特有的溫柔爽快地回答問題，活絡氣氛。她就這樣在婚後頑強地扮演女超人的角色。

 《音樂晚會》，Op.6, No.2〈夜曲〉

克拉拉的婚後作品

結婚之後，克拉拉利用零碎時間作曲。雖然物質上並不充裕，但因為結婚生子而變成熟的她，創作出有深度的獨特作品，比結婚之前更獨立地開啟創作世界的大門。

—《十二首呂克特《愛之春》藝術歌曲》（*Zwölf Lieder auf F. Rückerts Liebesfrühling, Op.12*）：後來跟 Op.37 一起出版。
— C 小調詼諧曲（Op.14）：直接沿用她自己的《三首藝術歌曲》（Op.12）第一首〈風雨中他來了〉（Er ist gekommen in Sturm und Regen）之中的鋼琴伴奏。
—《三首前奏與賦格》（Op.16）：跟舒曼一起學對位法時所創作。
—鋼琴三重奏（Op.17）：克拉拉的第一首室內樂曲，是激發舒曼創作鋼琴三重奏的曲子。
—《舒曼主題變奏曲》（Op.20）：以克拉拉動機「Do － Si － La － Sol － Fa」開頭，在她最後一次陪舒曼過生日的時候，送這首曲子給他。布拉姆斯也受到影響，創作了《舒曼主題變奏曲》（Op.9），並題獻給克拉拉。
— B 小調浪漫曲：舒曼過世之後創作的曲子，送給布拉姆斯當聖誕節禮物。以克拉拉動機開始，而且這個主題也出現在布拉姆斯的第三號鋼琴奏鳴曲。
—《三首浪漫曲》（Op.21）：在跟布拉姆斯分享愛情與友情時期所創作，獻給了布拉姆斯。
—《給小提琴與鋼琴的三首浪漫曲》（Op.22）：克拉拉的最後一首出版作品，為姚阿辛作曲並題獻給他。

增加的重擔
被迫承受的事

舒曼的憂鬱症日益嚴重，克拉拉也愈發擔心。為了讓舒曼康復並獲得父親維克的協助，克拉拉一家決定搬到德勒斯登，跟朋

友們辦了告別演奏會。在這場演奏會上，舒曼夫婦遇到了一輩子的好朋友小提琴家姚阿幸。

德勒斯登的生活意外艱難。克拉拉在五年內生了四個孩子，她要使喚僕人做事，操持家務，還要照顧漸漸精神崩潰的舒曼。在這個情況下，她仍繼續登台表演，而無情地甩到自己面前的舒曼的事沒完沒了。身為舒曼指揮的德勒斯登合唱團伴奏，她得監督彩排，同時又要首演舒曼的大量室內樂作品、聲樂曲和鋼琴獨奏曲。她天生體力好，做事勤勉負責，因此才能辦到這些事。

 G小調鋼琴三重奏，Op.17，第四樂章

然而，克拉拉因為接連懷孕，不得不推遲英國的演奏會，又經歷流產。幸好舒曼漸漸打出名聲，作品酬勞變得比她開演奏會賺到的還要多。雖然舒曼的不安精神狀況沒有好轉跡象，但克拉拉發表許多代表作品，創作慾望非常旺盛，跟姚阿幸組建三重奏團體，展開室內樂系列演奏會。然而，讓克拉拉最辛苦的是，舒曼漸漸變得敏感，常常感到不耐煩。他說克拉拉的演奏很糟糕，毫不留情地嚴厲批評她的演奏。克拉拉演出舒曼的鋼琴五重奏後，舒曼就說「只有男人能理解這個音樂」，請其他男鋼琴家演奏，取代克拉拉。舒曼又貶低克拉拉說她的聲樂伴奏很嚇人，說她的貝多芬奏鳴曲彈得一塌糊塗。克拉拉從小獲得父親和聽眾的認可，長大後也獲得了愛人舒曼的認可，覺得很有成就感，但現在就算受到舒曼的尖銳批評，她也只能把淚水吞下肚，無法流露

出傷心。

就算再怎麼忙，我也沒辦法過不彈琴的生活。
——節錄自克拉拉的日記

不過，舒曼也能理解克拉拉沒有藝術活動的空虛，因此他常常讚美並感謝她身為人妻、人母的付出，想盡量為她的演奏活動出一點力。舒曼作曲的時候，克拉拉不能練琴，只能勉強在傍晚他出去喝酒的那兩個小時練習，可是又很快就到孩子們的睡覺時間。演奏行程繁忙的克拉拉應該也要有充分的時間練習，她究竟是在什麼時候練習的呢？

舒曼被任命為杜塞道夫的音樂總監兼指揮，一家人跟著搬到杜塞道夫，克拉拉要做的事更瑣碎了。克拉拉是世界級的明星鋼琴家，她為了幫丈夫舒曼，參與他指揮的合唱團彩排，用老舊的鋼琴伴奏，努力幫忙丈夫。然而，舒曼的精神病愈來愈嚴重，又被指出指揮能力有問題，遭到猛烈攻擊。而對抗種種攻擊，為丈夫抗議的人便是克拉拉。

 《舒曼主題變奏曲》，Op.20

布拉姆斯
上天派來的人

克拉拉過三十歲生日的1853年9月13日前一天，正是舒曼和

克拉拉結婚十三周年。昂貴的新鋼琴搬進她一年前擁有的獨立房間，上面擺著她翹首盼望的舒曼新曲樂譜。意想不到的生日禮物讓克拉拉覺得很幸福，她創作《舒曼主題變奏曲》（Op.20）題獻給舒曼。接著在那年冬天的某一天，有一人像命運一樣到來。

門鈴響了，我跑到外面開門。

門外站著一名金色長髮年輕人。

他叫約翰尼斯‧布拉姆斯。

——克拉拉長女瑪麗的回顧

門外的年輕人是無名作曲家兼鋼琴家，二十歲的布拉姆斯，手上拿著姚阿幸的推薦函。布拉姆斯彈自己的鋼琴奏鳴曲，舒曼沒聽幾個小節就打斷他，叫克拉拉過來一起聽。舒曼和克拉拉被生動的演奏感動，新銳布拉姆斯的出現令他們忘掉日常生活中一切的艱辛困難。克拉拉在9月30日的日記中寫了「上天派來的人到了」。從9月30日到11月3日，布拉姆斯跟舒曼夫婦一個月左右以來天天見面暢聊。封筆十年的舒曼在《新音樂雜誌》刊登標題為〈新路〉的文章，大力稱讚布拉姆斯。多虧他，布拉姆斯慢慢在音樂圈出名。

命運會對誰露出微笑？布拉姆斯拜訪兩天後，克拉拉發現自己懷了第七胎。懷孕期間她還要養六個孩子，跟舒曼一起去為期三個禮拜的荷蘭巡演，總共辦了十場演奏會，無法練琴和授課。沮喪的克拉拉感覺自己漸漸無力。

舒曼的朋友們看到他的幻聽變嚴重，精神崩潰，漸漸到了無法收拾的地步。結果克拉拉叫來醫生，連日被看護的舒曼最終發覺他再也沒辦法靠自己的力量控制精神，因此打算去精神病院。可是隔天舒曼突然跳入萊茵河，幸虧好不容易被救起來回到家中，但懷孕中的克拉拉大受衝擊。結果醫生讓克拉拉住在朋友家，而舒曼立刻住進精神病院。舒曼的孩子們從二樓窗戶往下看見的背影，是他們最後一次看到父親的模樣。孩子們再也見不到他了。布拉姆斯聽聞舒曼試圖自殺和住進精神病院的消息後，跑到杜塞道夫來。他為了安撫陷入衝擊的克拉拉，創作鋼琴三重奏（Op.8）彈給她聽。

 《三首浪漫曲》，Op.21, No.1

成為慰藉的那個人
《給鋼琴的三首浪漫曲》

懷孕中的克拉拉和孩子們受到衝擊，在迫切的情況下，布拉姆斯提供了實質幫助。醫生禁止舒曼和克拉拉見面，因為兩人會面不僅會影響舒曼，也有可能對孕婦克拉拉造成打擊。克拉拉也被禁止寫信給舒曼，只能心急地等待院方給的消息，布拉姆斯等友人轉達消息給她，但是舒曼最終被判定不可能痊癒，克拉拉非常絕望。

當時正值青春年華的二十歲布拉姆斯代替舒曼，扮演孩子們的父親角色，甚至替身心俱疲的克拉拉細心打理非常私人的家

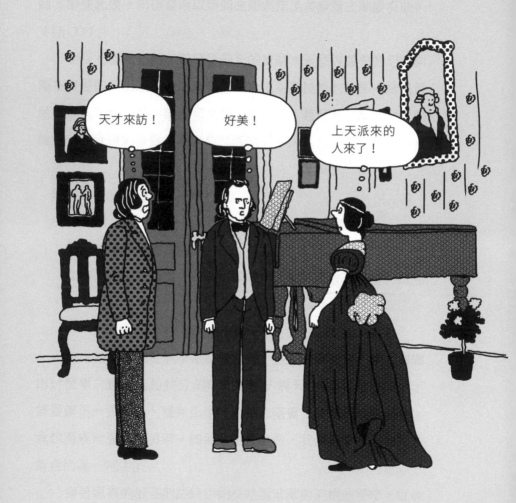

事，例如記錄僕人的月薪、孩子的學費、舒曼的出版物版稅等收入與支出。而且克拉拉的小兒子費利克斯出生後，布拉姆斯就當孩子的教父，並創作《舒曼主題變奏曲》（Op.9），給克拉拉活下去的勇氣。他借住在克拉拉公寓的某個房間，像家人一樣和她一起生活。

克拉拉心懷對布拉姆斯的感恩，創作《給鋼琴的三首浪漫曲》（Op.21），送給布拉姆斯當生日禮物。兩人便是在這個時期突然變得很親密。克拉拉為人親切細心睿智，又富有吸引人的魅力。譬如說，她會送書給求知欲旺盛，喜歡讀書的布拉姆斯。舒曼過世之後，也曾邀請布拉姆斯的姊姊一起去旅行。即便是小事她也會細心商量，照顧對方，是很懂得增加親密感的女性。

克拉拉和布拉姆斯都有要靠音樂賺錢的共同任務，對彼此很有共鳴，因此常常聊到金錢話題，討論節約的生活。克拉拉真心認可尊敬布拉姆斯的天賦和偉大的藝術性，嘗試各種努力想以演奏者的身分助布拉姆斯一臂之力。布拉姆斯沒有當上漢堡的指揮，克拉拉為了講義氣就取消原定的漢堡演奏會。她提出演奏曲目包含布拉姆斯的曲子當作演出條件，想讓大眾理解布拉姆斯的藝術世界。此外，她也曾向大力支持自己的出版社推薦布拉姆斯的作品，請他們出版。有一天，克拉拉對女兒說：

「如同用珍珠寶石點綴，有一個朋友可以不斷激發出我最崇高藝術的一面，這代表了什麼，妳一點也不知道嗎？假如那份禮物被搶走，我必然活不下去。」

對克拉拉來說，擁有共同興趣的真正朋友，正是布拉姆斯。

　　小時候在父親的保護傘下成為少女，愛上舒曼，一切都很依賴他，如今舒曼的空缺令她痛苦不已。但是克拉拉從布拉姆斯身上獲得很大的慰藉，舒曼的空位不知不覺被布拉姆斯的熱烈愛意填滿。心意無處安放的克拉拉非常感激為自己奉獻一切的布拉姆斯。布拉姆斯非常清楚克拉拉對舒曼的愛，又掩飾不了熾熱的愛，他常常在信中表達愛意：

　　親愛的克拉拉：
　　我沒辦法表達我有多想妳，
　　多麼想為妳奉獻自我。
　　只想一整天稱妳為我的克拉拉，
　　我對妳的愛永無止盡。
　　請相信我對妳用情之深。

　　克拉拉和布拉姆斯深愛彼此。儘管克拉拉大布拉姆斯十四歲，兩人都珍視舒曼，但他們的愛擋也擋不住。那麼，布拉姆斯的愛能讓克拉拉幸福嗎？她重視責任感、義務和為人等等，從小累積的正直人生骨幹，正是多虧了她與生俱來的品行。克拉拉大概不管在人生哪個階段，都感到內疚，責備自己。再加上她是七個孩子的職場媽媽，她也別無選擇。克拉拉雖然覺得要揹負生計

責任的處境悲慘辛苦，但她也不能讓自己的不幸人生毀了前途無量的天才年輕人。克拉拉最終劃清界線，決定跟撫平她所有悲傷的布拉姆斯當一輩子的朋友。

 《向你道晚安》

永不停止的鬥志
恆毅力的代表

克拉拉代替在精神病院的舒曼成為一家之主，她是怎麼維持全家生計的？她必須獨自負擔舒曼的龐大住院費用，以及七個孩子的扶養費。即便如此，非常獨立的她拒絕周遭人的同情眼光，徹底拒絕要幫她的慈善音樂會，她的主要收入來源是演奏會。舒曼住院的隔天克拉拉也是繼續教琴。瘋狂練習的那年秋天，克拉拉在三個月裡開了二十三場演奏會。假如有評價一個人的熱情、意志、鬥志和毅力的恆毅力（GRIT）頒獎典禮，克拉拉肯定會獲獎。

除了去巡演的日子，克拉拉天天跟布拉姆斯見面。她巡演時，布拉姆斯會留在家裡，代為履行克拉拉和舒曼的職責，但她也沒辦法將一切完全託付給他。克拉拉寫信給僕人、家教和孩子們，詳細下達指示。

進去我丈夫的房間，坐在他的鋼琴前面，

伸出右手，打開櫃子裡的一綑包裹看看。

請你仔細包裝，

把裡面羅伯特的樂譜寄給我。

——寫給學生的信

　　克拉拉細心地明確指出對方要做的事，從字裡行間能清楚看出原是柔弱少女的她被鍛鍊得有多堅強，擁有一家之主權威的一面，但是另一方面又讓人覺得不忍。應該專心做有創造力的事情的藝術家要一一顧到這些生活瑣事，非但不可能，還很苛刻。

　　演奏活動不僅帶給她金錢，也給了她精神安慰。而且至少在彈舒曼作品的瞬間，她可以透過音樂見到他、愛他。一生完老么費利克斯，克拉拉就撐起身子，消化光是聽到就覺得驚人的演奏行程。激發她驚人體力和熱情的，正是眼前她和孩子當下的生存問題。還有一個理由就是，克拉拉自己的存在。克拉拉從小靠音樂確認自己的存在感，獲得喜愛，她也能透過藝術安撫自己的悲傷。布拉姆斯就像這樣替她打理家事，讓身負上台使命的她重新站在舞台上，他知道她真正渴望的東西是什麼。布拉姆斯說服克拉拉多僱一些廚師、僕人，並親自幫忙做家事，兩人之間建立起強烈的連結，而她登台的頻率也愈來愈高。

 B小調浪漫曲

永遠的夢幻曲
舒曼過世的前後

　　兩年後的某個春日，安德尼希精神病院寄來電報，說舒曼性命垂危。兩年半以來被拒絕會面的克拉拉此刻做好準備，前往安德尼希。

> 他微笑著抱住我，我絕對不會忘記。
> 我不會拿這個擁抱去換世界上的任何東西。
> ──克拉拉的日記

　　接著兩天後，舒曼留下克拉拉和孩子們過世了。那天克拉拉在日記中寫道：

> 今天我見到他最後一面了。
> 花放在他的眉毛上。
> 他離開的時候，我的愛也跟著消逝了。
> ──克拉拉的日記

　　如今他過世了，她內心也感到暢快。從他們初次相遇起，舒曼漸漸展露的精神疾病延續了二十年以上，這絕對不是一件輕鬆的事。她也在忍受痛苦。現在舒曼和克拉拉都不用為此痛苦了。克拉拉已經做好努力活下去的準備，並努力地活著。

《給小提琴與鋼琴的三首浪漫曲》，Op.22, No.1

舒曼過世兩週後，克拉拉邀請布拉姆斯的姊姊，帶著布拉姆斯和孩子們去瑞士旅行一個月。看起來他們在這趟旅程中討論了婚事與未來。結果怎麼樣了呢？旅行回來之後，兩人變得相當冷靜，決定各過各的生活。克拉拉把格拉夫（Graf）鋼琴製造商送的結婚禮物鋼琴給了布拉姆斯。他第一次在舒曼家裡彈奏的就是那台鋼琴。布拉姆斯搬到德特摩德（Detmold），克拉拉則是移居娘家所在的柏林，更活躍地在全歐洲巡演。

不過，在沒有舒曼的世界發生了值得矚目的變化。就像蕭邦和桑分手後沒辦法作曲，克拉拉此後也不再作曲了，她更專注於彈琴。

《六首藝術歌曲》，Op.13, No.1〈我佇立在黑暗的夢中〉（Ich stand in dunklen Träumen）

悲劇與歡喜
克拉拉目擊的死亡

然而，不僅舒曼死了，克拉拉周圍到處蒙上死亡陰影。克拉拉和舒曼育有四男四女，流產兩次。孩子們接二連三比她早過世。大兒子艾米爾・舒曼（Emil Schumann）一歲便過世，三女兒尤莉・舒曼（Julie Schumann）二十七歲時因結核病離世，留下兩個幼兒。三兒子斐迪南德・舒曼（Ferdinand Schumann）也是留下六個孩子，參戰後因嗎啡毒癮於四十二歲死亡。還有就連

小兒子費利克斯也在二十五歲時離世。克拉拉就這樣送走四個孩子，更悲傷的是，二兒子路德維希・舒曼（Ludwig Schumann）對克拉拉而言也是莫大悲劇。路德維希二十三歲時精神病發作，被關在精神病院一輩子。克拉拉不僅要照顧留下來的孩子，還要為八個孫子和媳婦的生計負責。

倚靠克拉拉的所有悲劇是舒曼和克拉拉一生的剪影，而不顧一切來到她身邊安慰她的人是布拉姆斯。她雖然堅決拒絕其他人的援手，但還是收下孟德爾頌的弟弟誠心送來的撫慰金，並在日後還給對方。她也收了布拉姆斯給的一大筆資助金，這不僅是因為兩人之間的信任感，更是因為她明白他的真心。克拉拉身邊還有一個生平摯友，那就是大女兒瑪麗。瑪麗終生未婚，當了一輩子的克拉拉經紀人，是她的得力助手，也給她很大的心靈力量。瑪麗勸克拉拉不要燒掉從布拉姆斯那收回的信，而且克拉拉很依賴信任瑪麗，指定她繼承自己的日記。

即使碰到悲劇，克拉拉也沒有放棄音樂。克拉拉不停歇地演奏，獲得在安逸日常給不了的安慰，擺脫痛苦和悲傷。克拉拉收到三女兒尤莉的訃聞後，也沒有出席喪禮，而是按照計畫登台表演，辦斐迪南德喪禮時也是一樣。就像她所說的，「工作總能讓我忘掉痛苦，是很好的轉換心情的方式」，她在舞台上獲得的鼓掌喝采是填補悲劇與悲劇之間的喜悅橋梁。

《六首藝術歌曲》，Op.13, No.6〈寂靜的蓮花〉（Die stille Lotosblume）

鋼琴女皇
榮耀與傷痕

美麗的女人變成無私神聖的嚴正祭司。

李斯特在《新音樂雜誌》刊登關於克拉拉演奏的文章，一句話就完美說明了她這個人。當時克拉拉究竟有多活躍？身為一家之主和鋼琴家，她的職涯持續了六十一年之久。克拉拉是舒曼和布拉姆斯作品的首演演奏家，不斷演奏他們的曲子，而他們的音樂透過克拉拉獲得人們的喜愛。尤其克拉拉是「舒曼宣傳大使」，彈他的曲子彈了三十五年，舒曼可以說是欠了她一份大人情就走了。

克拉拉和布拉姆斯、姚阿幸、狄特里希、格林、尤利烏斯·史托克豪森（Julius Stockhausen）是同僚，也是摯友。舒曼生前稱布拉姆斯和姚阿幸是「年輕的惡魔」，對他們又愛又恨。舒曼應該不知道他過世後，這些年輕惡魔成為克拉拉的天使了吧。舒曼死後，克拉拉特別常跟姚阿幸合奏。為了在英國倫敦聖詹姆士廳舉辦的「流行音樂會」室內樂系列，他們兩個數年來常常在倫敦待上幾個月。

克拉拉到底琴彈得怎麼樣？她的演奏曲目非常雄壯偉麗，她創作的鋼琴協奏曲在技巧上也相當難，從這一點看來，克拉拉是技巧精湛、力量充沛的炫技家。而且她也以俐落精準的演奏聞名。但她在四十多歲時開始出現風濕症，在蕭邦的朋友寶琳·維雅多的勸說下，買了巴登－巴登（Baden-Baden）的利施德泰

（Lichtenthal）別墅，在那裡治療風濕症，布拉姆斯也在她家旁邊購置別墅。十年來，他們在這裡度過夏天。布拉姆斯勸克拉拉減少工作量，但她回答：「雖然我少工作一點，可以多照顧到健康一點，但無論是誰，都應該要遵從天命付出自己的人生，不是嗎？」

然而，她在邁入六十歲時，右手臂的症狀變得很嚴重。雖然她間歇性休息沒有演奏，但最後還是沒有痊癒。雖然身體上很累，但她任職法蘭克福霍赫音樂學院（Dr. Hoch's Konservatorium）擔任教授，十四年來培育無數學生，發展鋼琴教學方法。她又負責編輯布萊特科普夫暨黑爾特出版社出版的舒曼作品，舒曼所有樂譜上的編輯姓名都是她。

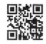 《三首藝術歌曲》，Op.12, No.2〈若你鍾情於美貌〉（Liebst du um Schonheit）

克拉拉年紀愈大，愈倚賴情感和表達能力，而不是技巧，轉變成注重準確度、音色、歌唱風格。晚年她彈了很多藝術歌曲伴奏，一直演奏到七十一歲。從十一歲出道到七十一歲的六十一年來，克拉拉總共登台表演一千三百次，是唯一演奏到十九世紀末的鋼琴家。七十二歲的克拉拉在告別演奏會上彈的最後一首曲子，是布拉姆斯的雙鋼琴版《海頓主題變奏曲》。

隨著年紀增長，克拉拉漸漸失聰，因為風濕症的緣故必須依賴輪椅。看到克拉拉數次中風難受的樣子，布拉姆斯有預感她的日子不多了，為她創作《四首嚴肅的歌》（*Vier ernste*

Gesänge）。1896年的某一天，布拉姆斯來找聽不到聲音的克拉拉，她一邊哭一邊彈了他的降E小調間奏曲，演奏中包含了她對兩人的四十年友情的感謝。

不久後，臥病在床的克拉拉叫孫子演奏舒曼的升F大調浪漫曲。最後一次聽舒曼浪漫曲的她，因心臟麻痺過世，享年七十六歲。聽到此消息的布拉姆斯大受打擊，慌慌張張的他坐錯火車方向，花了四十小時才抵達喪禮現場，就在他深愛的克拉拉埋在舒曼旁邊的前一刻。

「我今天埋葬了我唯一真正愛過的那個人。」

布拉姆斯在來到喪禮的朋友們面前痛哭，歌唱自己不久前創作的《四首嚴肅的歌》。克拉拉一生送走了許多深愛的人，布拉姆斯十一個月後才跟隨她的腳步離開，沒有趕在她前面。

可以創作藝術是一項美好的天賦。

還有比用聲音環抱人類的情感

更美妙的事嗎？

難過的時候，沒有比這更好的安慰了吧。

能為他人帶來幸福的時光，

是一件美好又了不起的事。為藝術奉獻一生，

純粹地追求音樂簡直太棒了。

——克拉拉 · 舒曼

想陪你
一起哭泣

「換作是我的話，能做到她那樣嗎？」我也在不知不覺間將自己代入克拉拉的人生。雖然她的生活年代離我們遙遠，現代人可能對她的人生沒有太大共鳴，但是當她面臨與父母的衝突、與愛人相愛離別，陷入一片混亂的時候，讓出肩膀給她倚靠哭泣的那個人、她和自己選擇的人發生的衝突、和未選擇的緣分之間的糾葛因果，都如實反映出現在的我們。我們的目標，甚至是工作也同樣在人際關係中時而順利，時而加倍艱難。

就算沒有布拉姆斯，舒曼和克拉拉的緣分也會就此斷掉嗎？除非是當事人，否則很難理解她和布拉姆斯的關係。想到命運悲慘的她，我就不自覺落淚。賢明睿智的克拉拉做出合理的選擇，盡心盡力，為他人付出一生，後人也對她的選擇表示認同，產生共鳴，並且更加喜愛在悲劇和歡喜中放下自我，留下美麗事物就離開的她。

克拉拉的雙眼滿是柔弱、憂愁的淚水，悲傷的瞳孔彷彿在說，雖然辛苦但不用放聲大哭也沒關係，因為我們還有音樂，因為我們還有愛。

克拉拉·10 大關鍵字

01. 舒曼
舒曼和克拉拉是音樂史上不可不提的經典情侶。

02. 布拉姆斯
帶著誠心誠意的尊敬和愛意待在舒曼和克拉拉身邊。

03. 克拉拉動機
指的是「Do — Si — La — Sol — Fa」，舒曼、克拉拉和布拉姆斯的許多曲子常常用到此主題。

04. 背譜演奏
克拉拉是第一個在演奏會上不用看譜就可以彈琴的鋼琴家。

05. 巡演
克拉拉在十九世紀創下最長巡演里程的紀錄。

06. 首演演奏家
克拉拉首演了舒曼和布拉姆斯的作品。

07. 浪漫曲
克拉拉創作很多充滿抒情的浪漫小品，尤其是浪漫曲。

08. 蕭邦
蕭邦和克拉拉體現了良好的音樂紐帶關係。

09. 克拉拉的日記
克拉拉小時候在父親的強迫下寫日記，結婚後跟丈夫一起寫結婚日記。

10. 鋼琴女皇
撼動歐洲的鋼琴家克拉拉總是一身黑洋裝，創下許多紀錄，空前絕後。

Playlist

克拉拉必聽名曲

01. 《三首藝術歌曲》，Op.12, No.2〈若你鍾情於美貌〉

02. 《音樂晚會》，Op.6, No.2，F 大調〈夜曲〉

03. 《前奏與賦格》，Op.16, No.3

04. 《六首藝術歌曲》，Op.13, No.3〈愛的魔力〉（Liebeszauber）

05. 《浪漫變奏曲》，Op.3

06. 《三首藝術歌曲》，Op.12, No.3〈為什麼你要問別人〉

07. G 小調鋼琴三重奏，Op.17，第四樂章

08. 《三首藝術歌曲》，Op.12, No.1〈風雨中他來了〉

09. 《舒曼主題變奏曲》，Op.20

10. 《六首藝術歌曲：尤昆德》（Jucunde），Op.23, No.3〈周圍神祕的窸窣聲〉（Geheimes Flüstern hier und dort）

11. 《給小提琴與鋼琴的三首浪漫曲》，Op.22, No.1

12. 《六首藝術歌曲》，Op.13, No.2〈他們曾相愛〉

13. 《六首藝術歌曲》，Op.13, No.6〈寂靜的蓮花〉

Johannes Brahms

布拉姆斯

1833~1897

06

永恆之愛，秋天男子
布拉姆斯

你與我的靈魂合而為一，
比鋼鐵還堅定美麗的永恆之愛。
如今我在為自由的孤獨做準備。

個男子背著手在湖邊散步，總覺得就算跟他搭話，他也不會親切回答。身上的長夾克破舊不堪，下巴鬍鬚看起來挺重的。看起來彷彿背負世上所有孤獨的他是誰？靠香菸、紅酒和咖啡撫慰孤獨的這個人，正是一說到「秋天」就會想起的男人──布拉姆斯。布拉姆斯是德國音樂大佬，事事認真對待，口氣直接，但是個性溫暖真摯，結交了許多音樂家。布拉姆斯堅守自己的信念，度過粗獷憨直的人生。現在來一窺他努力生活的真正內心世界吧。

圓舞曲，Op.39, No.15

娼妓村莊的學生
與貧窮展開的音樂對抗

布拉姆斯生活勤儉，總是寄生活費給遠方的家人。布拉姆斯的父母是誰？他有怎樣的童年？他在德國北部港口城市漢堡的窮困髒亂地區出生長大，基於港口城市的特性，街上滿是喝醉的船員，在忙碌朝氣蓬勃的表面下充滿濃烈的黑暗陰沉氣氛。尤其是德國北部的濃霧陰森天氣也對布拉姆斯的音樂造成影響，他的音樂帶有很強烈的冷清孤獨的霧濛濛感覺。布拉姆斯的父親接受嚴格的音樂教育，學習多種樂器後，在軍樂隊擔任法國號手，還有拉低音提琴。母親的裁縫手藝出色，生活能力很強，而且足足比他父親大十七歲。雖然她沒受過良好的教育，但是聰明睿智，布拉姆斯一生特別敬愛母親。父親鑽研樂器成為演奏者的勤勉，以

及母親細心做針線活的細膩，日後延伸為布拉姆斯的真誠、精巧和全力以赴的匠人精神。

布拉姆斯自五歲起先向音樂家父親學習小提琴和大提琴，後來指導布拉姆斯的愛德華·馬克森（Eduard Marxsen）老師，不僅提供貧窮的他鋼琴，還免費教他作曲和理論。布拉姆斯雖然九歲起就會作曲，但他後來銷毀多首小時候的作品。布拉姆斯又從馬克森那學到巴哈、海頓、莫札特、貝多芬和舒伯特的重要性，作品帶有古典浪漫主義風格。他從小精通各種樂器，因此寫出許多室內樂名曲，像是小提琴協奏曲、大提琴奏鳴曲和鋼琴三重奏等等。

「所謂的天才不過是默默完成課題的人。」正如愛迪生的名言，布拉姆斯默默做自己的事，漸漸磨練成天才。譬如，布拉姆斯回憶，一生中最羞恥的一天是國小時缺席了一天。然而，不可避免的貧窮使他的人生藍圖規劃遇到艱難。在家境變得更困難之後，布拉姆斯輟學，也中斷跟馬克森上課。他開始打工，替木偶劇伴奏或在教堂彈管風琴。關係不好的父母常常吵架，年幼的布拉姆斯為了避開吵鬧，在餐廳彈琴到晚上，有什麼工作就去賺錢。但是辛苦的勞動，還有被酒鬼和娼妓的行為衝擊的布拉姆斯因失眠、偏頭痛、貧血、神經衰弱、體重下降等，結果去鄉下療養。後來十六歲的布拉姆斯舉辦正式出道演奏會，演奏了貝多芬和自己的作品，開始奠定作曲家和鋼琴家的地位。

《六首歌曲》，Op.3, No.1〈堅貞的愛〉（Liebestreu）

運命般的
相遇

布拉姆斯和匈牙利小提琴家拉門伊組成二重奏,到處巡演。拉門伊拉出的匈牙利查爾達斯舞曲的哀切吉普賽旋律,使布拉姆斯深深著迷。他採集的優美旋律成為後來的《匈牙利舞曲》基礎。有一天,兩人演奏貝多芬的C小調小提琴協奏曲,鋼琴被調低半個音,布拉姆斯立刻提高半音,以升C小調彈完整首曲子,讓大家吃驚不已。布拉姆斯在跟拉門伊的巡演途中,有過多次命運般的邂逅。

第一個邂逅:姚阿幸

布拉姆斯和拉門伊在漢諾威遇到天才小提琴家姚阿幸。布拉姆斯在大兩歲的姚阿幸面前演奏自己的鋼琴曲,姚阿幸徹底被他的演奏征服。之後又聽到布拉姆斯的藝術歌曲〈堅貞的愛〉,明白到布拉姆斯的價值觀和音樂精神。布拉姆斯意外和拉門伊、姚阿幸等小提琴家很有緣,但他不是跟拉門伊,而是跟姚阿幸成為一輩子的好朋友和音樂夥伴。

第二個邂逅:李斯特

拜訪威瑪的布拉姆斯和拉門伊拿著姚阿幸的推薦函,也見到了李斯特。布拉姆斯初次見面就順暢地彈奏了第一號鋼琴奏鳴曲和詼諧曲(Op.4),李斯特也彈了自己的B小調鋼琴奏鳴曲。跟李斯特同樣都是匈牙利人的拉門伊徹底被李斯特的演奏征服,反

之布拉姆斯低著頭，在聽演奏時一直打盹，對李斯特的音樂風格沒有太大的反應。看到布拉姆斯對李斯特的作品不冷不熱，景仰李斯特的拉門伊和他的關係開始變糟糕。結果兩人沒能減少音樂上的意見分歧，布拉姆斯最後跟真正認可自己音樂的姚阿幸維持更親密的關係。

 C大調第一號鋼琴奏鳴曲，Op.1，第一樂章

第三個邂逅：舒曼與克拉拉

布拉姆斯拿著姚阿幸的推薦函，見到兩位重要人物，那就是住在杜塞道夫的舒曼和克拉拉夫婦。布拉姆斯演奏他的第一號鋼琴奏鳴曲，兩人一聽非常激動。舒曼看出布拉姆斯在這首曲子中像交響樂一樣使用鋼琴的才華，說這首曲子是「蒙著一層面紗的交響曲」。尤其是年輕布拉姆斯的音樂令人聯想到貝多芬精神，舒曼從他的音樂看到了德國音樂的未來與發展方向。

充滿確信的舒曼封筆十年後，宣布重新拿起筆，在自己的評論雜誌《新音樂雜誌》發表名為〈新路〉的文章，向世人介紹布拉姆斯。在這篇文章中，舒曼稱布拉姆斯為「彌賽亞」，溢美之詞對布拉姆斯造成很大的心理壓力。舒曼真的很愛惜他，還直接把《新音樂雜誌》的報導寄給布拉姆斯的父母。

舒曼、克拉拉和布拉姆斯初次相遇的時候，三人分別是四十三歲、三十四歲和二十歲。二十歲的布拉姆斯長得就像純情漫畫主角的美少年。布拉姆斯天天跟舒曼夫婦見面，暢談音樂、

文學和未來的活動，擬定具體計畫。為了讓布拉姆斯廣為人知，舒曼幫他在知名的布萊特科普夫暨黑爾特出版社出版鋼琴作品。布拉姆斯的第一號鋼琴奏鳴曲終於出版，成為第一號作品。布拉姆斯視舒曼為音樂大恩人，並敬他為師。

　　布拉姆斯心想不能讓認可、支持自己的人失望，在這種壓力之下，他的作品完成標準愈來愈高，開始被迫在意起周圍的各種目光。

 C小調給小提琴與鋼琴的詼諧曲，WoO.2，〈F.A.E.奏鳴曲〉第三樂章

自由，但
孤獨

　　比起李斯特的實驗性音樂，舒曼有深度的音樂更吸引姚阿幸，剛好李斯特和舒曼的關係也不好。姚阿幸在兩人的音樂之間糾結，感到辛苦。舒曼想到跟其他作曲家共同作曲的妙計，創作小提琴奏鳴曲給姚阿幸當作安慰禮物。以姚阿幸的座右銘「F.A.E.奏鳴曲」（Frei Aber Einsam，自由但孤獨）當標題，舒曼負責創作第二樂章和第四樂章，舒曼的學生狄特里希負責第一樂章，還有布拉姆斯負責第三樂章。每個樂章採用以F—A—E（Fa—La—Mi）為基礎的旋律作曲，樂譜上寫了「致親愛的小提琴家姚阿幸，『自由但孤獨』」。姚阿幸和克拉拉首演這首曲子之後，作曲家們要姚阿幸猜猜看每個樂章是誰創作的，而姚阿幸全部都猜對了。姚阿幸非常了解各自的音樂，所以才有辦法猜

對吧。在四個樂章之中，布拉姆斯創作的第三樂章「詼諧曲」常常被單獨演奏，布拉姆斯後來以F—A—E（Fa—La—Mi）為主題創作第二號弦樂四重奏（Op.51）的第一樂章。他在作品中描繪「自由但孤獨」的意象，人們都快要誤以為這是他的座右銘了。布拉姆斯很快又創作了第二號鋼琴奏鳴曲（Op.2），題獻給克拉拉，在第二樂章的樂譜寫了史特納（C. O. Sternau）的詩。

> 傍晚將近，月色照耀，
> 兩顆心因為愛合而為一，
> 幸福相擁。
> ——史特納，〈年少時期的愛〉

這首詩裡的「兩顆心」是指奏鳴曲的兩個主題嗎？布拉姆斯想說的兩顆心究竟是什麼？那就是他和克拉拉的心。克拉拉不僅長得漂亮，還是揚名歐洲的鋼琴家。在二十歲的布拉姆斯眼裡，她是擁有一切的女人，光是能待在她身邊就很榮幸。布拉姆斯對大他十四歲的克拉拉心懷愛慕。

《舒曼主題變奏曲》，Op.9

對克拉拉的悲切
《舒曼主題變奏曲》

令人遺憾的是，舒曼當時飽受精神病折磨，身心俱損，連要

指揮交響樂團都沒辦法。看到自己那麼尊敬、厲害的舒曼開始出現站在鋼琴前面發呆等有點奇怪的行為，布拉姆斯受到衝擊。結果認識舒曼不到六個月，舒曼就去跳萊茵河。雖然幸運撿回一條命，但舒曼被送到精神病院。院方不允許克拉拉會面，人在漢堡的布拉姆斯乾脆搬到杜塞道夫，當起舒曼和克拉拉之間的信使。丈夫不在，身邊有六個孩子的克拉拉精神疲憊，為了安慰她，布拉姆斯為她演奏最近創作的B大調第一號鋼琴三重奏（Op.8）。

這首曲子悲切地充滿布拉姆斯想替克拉拉擦淚，分擔痛苦的真心，而克拉拉也知道他的心意。三個月後，克拉拉生下第七個孩子，布拉姆斯當了孩子的教父，創作《舒曼主題變奏曲》（Op.9）題獻給她，激勵她鼓起勇氣。此曲使用的舒曼主題正是舒曼愛用的克拉拉動機，也是舒曼的《彩葉集》（*Bunte Blätter*, Op.99）第四首的主題。從緩慢哀愁的旋律可以同時聽出克拉拉對丈夫的不捨，以及注視著她的布拉姆斯心意。布拉姆斯對克拉拉的悲切深愛正是在這個時候萌芽的，他待在克拉拉身邊安慰她，幫忙照顧七個孩子。

奮不顧身地
去愛！

待在精神病院的舒曼狀況不見好轉，醫生們的說辭也令人絕望。布拉姆斯為了就近協助克拉拉和孩子們，寄宿在舒曼公寓的樓上房間。布拉姆斯守在絕望的克拉拉身邊，在最近的地方照顧她和家人，對他來說，這比什麼事都還讓他快樂激動。或許是因

為布拉姆斯的母親也比父親大十七歲，所以他一點也不介意克拉拉的年紀。二十歲的他反而更加憐憫這個可憐的女子，更想好好照顧她，更熱烈地愛著她。

布拉姆斯拋下自己的音樂事業，親自料理家事，讓克拉拉重返舞台。如果她去巡演好幾個月不在家，他會幫忙看家，照顧她的家人。如今布拉姆斯和克拉拉之間出現共同的連結，尤其是布拉姆斯和姚阿幸、克拉拉一起舉辦祈求舒曼康復的演奏會，在這之後兩人的信件往來忽然變多。

在互相傾訴心意的信裡，布拉姆斯稱呼克拉拉時，以「妳」（Du）取代敬稱「您」（Sie），從「敬愛的夫人」變成「我的克拉拉」。尤其是在充滿「愛」、「戀人」等字詞的信件中，布拉姆斯對克拉拉說：「我會奮不顧身去愛妳。」不斷表白濃烈的愛意。

D小調敘事曲，Op.10，第一首〈愛德華敘事曲〉

親愛的我的克拉拉！
我天天想著妳，給妳數千個飛吻。
如果沒有收到妳的信，我什麼曲子也彈不了，
什麼想法也沒有。
我對妳的愛無法言喻。
我想用愛這個字可以組成的任何修飾詞
來稱呼妳！

雖然布拉姆斯熱烈愛著克拉拉，但她同時也是老師舒曼的夫人，他感到辛苦，不知道該拿對她的心意怎麼辦。而且布拉姆斯視自己為歌德小說《少年維特的煩惱》中的維特，為無法實現的愛情受苦。

布拉姆斯對克拉拉的愛熾烈燃燒著，他的音樂也持續出現愛與悲傷的二重奏。布拉姆斯當時創作的鋼琴四重奏（Op.60）樂譜封面印了他特別拜託出版社畫的畫，畫中穿著藍色大衣配黃背心的男子正是少年維特，同時也是布拉姆斯本人。

後來克拉拉按照布拉姆斯的指示，燒光這個時期的往來信件，因此我們無法推測信件內容，但是銷毀信件本身就有很強的暗示性。克拉拉應該也被年輕有為又真心照顧自己的布拉姆斯所吸引，對他坦露心意過。然而，布拉姆斯是真實愛著克拉拉，克拉拉卻彷彿是為了逃避現實而愛上他。克拉拉一直在演奏會節目中加入布拉姆斯的作品，使作曲家布拉姆斯廣為人知，這應該是克拉拉為了愛自己、幫忙自己的布拉姆斯所能做的最大努力吧。

布拉姆斯的
眼淚

舒曼住進精神病院兩年半後過世，布拉姆斯和姊姊、克拉拉、克拉拉的孩子們一起去瑞士度假。然而，在這個家族聚會上，布拉姆斯和克拉拉似乎討論過兩人的未來，最終決定分道揚鑣。一度假回來，克拉拉就搬到娘家所在的柏林，而布拉姆斯埋頭作曲，努力熄滅對克拉拉的熱愛。這個時候，布拉姆斯跟女高

音阿嘉特·馮·吉伯特（Agathe von Siebold）有過短暫的戀情。他是想從阿嘉特身上獲得沒能從克拉拉得到的回答嗎？布拉姆斯還跟她交換訂婚戒指，承諾婚姻。當時布拉姆斯對管弦樂很感興趣，但他可能壓力太大不敢隨便挑戰，為了創作交響曲，他想到折衷方案，先創作了第一號鋼琴協奏曲，但聽眾的反應非常冷淡。失敗導致他深感絕望，他在寄給阿嘉特的信中表達了對結婚的猶豫。

我雖然很愛妳，但我沒辦法忍受被束縛。
回信告訴我，我還能不能抱妳，親妳，說我愛妳。

有哪個女人收到這種信後，還可以體諒這個情況嗎？布拉姆斯意識到如果他是失敗的音樂家，那家人也要跟著一起受挫，因此對婚事很猶豫。雖然布拉姆斯不想放棄和阿嘉特之間的愛情，但阿嘉特已經察覺到他對結婚一事有所遲疑，因此很快就萌生了去意。失望的阿嘉特回信說「那就別來了」，兩人就這樣分手。

布拉姆斯跟阿嘉特分手後所創作的第一號弦樂六重奏，是他的音樂之中最優美的一首。布拉姆斯將第二樂章改編成鋼琴曲，獻給克拉拉當作四十一歲生日禮物。雖然此曲的創作動機是與阿嘉特的悲傷離別，但這美麗的成果卻送給了克拉拉，畢竟布拉姆斯的眼淚終究還是為克拉拉流下的吧。

降B大調第一號弦樂六重奏，Op.18，第二樂章

離開漢堡
前往新城市維也納

　　布拉姆斯在故鄉漢堡和男中音史托克豪森組成雙人組合，在德國和丹麥等地演奏貝多芬、舒伯特和舒曼的藝術歌曲，獲得聽眾的喝采。兩人的友情和音樂共識帶來了優秀成果。然而，兩人的友情出現巨大的裂痕。布拉姆斯有個樸素的願望，他想當故鄉漢堡愛樂的指揮，結果被提名擔任該職位的，不是別人，正是好友史托克豪森，布拉姆斯難掩絕望、空虛和背叛感。其實沒什麼長處的布拉姆斯只是默默盡力完成工作，暗自期待自己會不會被任命為指揮。

　　然而，布拉姆斯也沒辦法因此斷絕寶貴的友誼。他守護的不是自己的名譽或成就，而是跟好友史托克豪森之間的友情。從中可以看出布拉姆斯的純粹心意，與其失去工作和朋友，他寧可守護友情。史托克豪森成為漢堡愛樂指揮後，布拉姆斯的父親幫他謀求團員的職位。布拉姆斯雖然後來也一直很想當漢堡愛樂的指揮，但是三十年後再次收到提議的時候，布拉姆斯已經定居於維也納，既高興又捨不得的他只能忍痛拒絕。

　　被故鄉漢堡狠狠傷到的布拉姆斯把目光轉向外面的世界，前往新城市奧地利的維也納。他所欽羨的海頓、莫札特、貝多芬等古典主義作曲家在維也納活動過，選擇前往此處的他取得很好的結果。其實他在維也納也沒有談好的工作，他只是毫無目的地逃避來到這裡，但維也納朝氣蓬勃，跟灰濛濛的漢堡截然不同。在不經意前往維也納，有著怎樣的人生在等布拉姆斯？

《德意志安魂曲》(*Ein deutsches Requiem*),Op.45, No.5〈你們現在也是憂愁〉(Ihr habt nun Traurigkeit)

給留下來的人安慰
布拉姆斯的思母曲《德意志安魂曲》

抵達維也納之後,布拉姆斯愈來愈想念家人,卻在此時聽到來自故鄉的不安消息。身體抱恙的七旬母親和必須持續練習的漢堡愛樂樂手父親愈吵愈烈,結果布拉姆斯替父親另外找房子,父母開始分居。為父母問題難過的布拉姆斯收到母親病危的消息後,立刻趕回漢堡,但母親已經嚥氣了。布拉姆斯失去一輩子活在貧窮中的不幸母親,感到非常失落。

作曲家們跟心愛的母親離別後,常常留下追憶母親的作品。布拉姆斯也沒有一味為心愛的母親之死傷心,他深刻思考與洞察死亡,創作出安慰亡靈的音樂《德意志安魂曲》(Op.45)。

尊敬的舒曼過世時,布拉姆斯受到打擊,同時又因為自己對克拉拉的感情產生愧疚。他一直珍藏著包含當時複雜心境的樂曲構想,然後用在這首安魂曲中。一般來說,安魂曲是寫來慰藉亡靈的,但布拉姆斯的安魂曲是為了安慰留下的傷心者而創作的。因此,歌詞不是大家聽不懂的拉丁文,而是德文。布拉姆斯親自從只要是德國人就能讀懂的德文聖經挑選句子當作歌詞,讓人們可以獲得更直接的安慰。也就是說,《德意志安魂曲》是用德文寫成的安魂曲。《德意志安魂曲》也是寫來安慰舒曼過世後獨留下來的克拉拉的曲子。「母親怎樣安慰兒子,我就照樣安慰你

們」，這句歌詞深入人心。養育自己的母親、培養自己成為作曲家的舒曼，對布拉姆斯來說，安魂曲是寫給兩人的「思母曲」。在完成包含對死亡的省察的思母曲《德意志安魂曲》之後，布拉姆斯曾這麼說：「我的心現在獲得安慰了。我克服了原以為絕不可能克服的障礙，我正在飛翔，飛得很高很高。」

搖籃曲，Op.49, No.4

很久以前舒曼在《新音樂雜誌》介紹過布拉姆斯，他寫道：「布拉姆斯為合唱和交響樂譜寫作品，他的魔法指揮棒一揮，我們就會看見精神世界的神祕驚人風景。」如同文章所述，由布拉姆斯指揮的《德意志安魂曲》在不萊梅主教座堂響起，聽到此曲的兩千五百名聽眾領略到在死亡面前人生有多空虛無常，所有人一起落淚。

布拉姆斯隱藏的興致
匈牙利舞曲

布拉姆斯傳承到德國人的黑暗剛硬氣質，沉默寡言，個性耿直，嚴肅真摯。他所憧憬的明亮開朗珍藏在他內心深處的某個角落。布拉姆斯每年夏天會去水質好、風景美麗的地方度假，尤其是他多次造訪豔陽高照的義大利。除此之外，布拉姆斯年輕的時候，跟拉門伊巡演聽到了匈牙利布達佩斯民謠旋律，他整個人為之震撼。他被吉普賽音樂的節奏迷住，用當時記錄下來的旋律創

作以四手聯彈演奏的二十一首《匈牙利舞曲》。

《G小調匈牙利舞曲》（*Ungarische Tänze*），WoO.1, No.1

　　四手聯彈是兩名演奏家坐在一台鋼琴前用四隻手演奏的形式。當時德國普通的中產階級家庭大部分都有鋼琴，可以由兩人坐在一台鋼琴前愉快演奏的《匈牙利舞曲》樂譜熱賣，布拉姆斯因此持續有不錯的收入進帳。布拉姆斯當然也跟心愛的克拉拉並肩而坐，愉快地四手聯彈過。

　　此外，布拉姆斯也親自將《德意志安魂曲》、弦樂四重奏、弦樂六重奏、交響曲等改編成四手聯彈曲子。當時只有原曲的著作權是被承認的，無論是誰都可以編曲出版賺錢，因此布拉姆斯都會盡可能直接改編自己的曲子。

愛的另一種名字
《女低音狂想曲》

　　我們沒辦法完全了解某個人的一舉一動，所思所想，而布拉姆斯的某些行為真的令人無法理解。布拉姆斯還喜歡過克拉拉的三女兒尤莉，他居然愛上克拉拉的女兒！布拉姆斯狂熱地暗戀遺傳到克拉拉氣質的美麗的尤莉。布拉姆斯對尤莉的愛沒能開花結果，令他傷心不已。他怎麼會那麼愛克拉拉的女兒？完全沒察覺到這一切的克拉拉，親自向他轉達尤莉結婚的消息，看到因為單戀失敗而心情淒涼的布拉姆斯，克拉拉有什麼想法呢？布拉姆

斯把無法實現的愛情痛苦寫成《女低音狂想曲》（*Alto Rhapsody, Op.53*），並送給尤莉當作結婚禮物。布拉姆斯跟克拉拉説這首曲子叫做「新娘之歌」。

　　《女低音狂想曲》的歌詞引自歌德的詩〈哈茲山冬遊〉（Harzreise im Winter），布拉姆斯為其配上旋律，就像舒伯特的《冬之旅》主角，他用黑暗的風格表達失戀的難過、痛苦和孤獨。布拉姆斯把樂譜寄給出版社，並説：「我很生氣，怨恨地寫了這首曲子。」從第二部的歌詞「啊，擁有變成了毒藥，誰來治癒這份痛苦？」和第三部以「安慰吧！安慰他的內心吧！」結尾的歌詞之中，可以感受到布拉姆斯的哀戚。布拉姆斯對尤莉的愛，會不會是照顧孩子所感覺到的家族愛的另一種面貌，而不是男女之間的愛？這一點我們實在無從得知。

《女低音狂想曲》，Op.53

為長久未來
盡力的人生

1. 布拉姆斯書房中的海／莫／貝

　　為了了解布拉姆斯，我們有必要看看他住過的房子。過去布拉姆斯流連於各個城市，輾轉住在朋友家或飯店，三十六歲的他終於定居維也納，三十八歲時擁有第一間自己的房子。客廳有布拉姆斯喜愛的咖啡沖泡工具，上方的貝多芬半身像俯瞰著下方。某個角落擺放了史特萊赫（Streicher）鋼琴製造商捐贈的平台鋼

琴，布拉姆斯生前一直珍藏著這台鋼琴。

布拉姆斯特別愛看書。舒曼過世之後，他在克拉拉家裡的舒曼書房中彈琴作曲，翻閱書架上的龐大資料。布拉姆斯重視過去勝過未來，閱讀他喜歡的古典主義作曲家海頓、莫札特、貝多芬（海／莫／貝）的樂譜，研究自己的不足之處。蒐集那些樂譜的珍稀版或親筆簽名也是他的興趣之一，布拉姆斯在維也納定居真是做對了一件事。

2. 貝多芬的繼承人，巨人的腳步聲

舒曼在《新音樂雜誌》中稱布姆拉斯為「天才」、「新路」，甚至是「彌賽亞」，預言他往後將會是繼承貝多芬的優秀交響曲作曲家。舒曼的過度包裝讓布拉姆斯倍感壓力，畢竟要繼承大師貝多芬是不可能的事，因此發表比不上貝多芬的作品對他來說毫無意義，結果布拉姆斯遲遲沒有創作交響曲。他一方面很在意舒曼的預言，覺得有壓迫感，另一方面雖然因為貝多芬感到自卑，但還是樹立了明確的人生目標。

「我要寫出媲美貝多芬交響曲的作品，繼承貝多芬的衣缽！」他不斷慎重地修改作品，直至完美無缺。

貝多芬留下的九首交響曲一直是布拉姆斯的龐大壓力來源。他在創作交響曲的期間，曾跟朋友吐露：「我好像聽到了從後面走過來的『巨人』腳步聲。」這裡的巨人指的是貝多芬，而巨人的步伐則是指貝多芬的九首交響曲。埋頭創作第一號交響曲的布拉姆斯經歷一改再改的痛苦，二十一年後才完成第一號交響曲。

布拉姆斯比誰都還謹慎，追求完美，在他二十二歲下定決心創作的交響曲，直到四十三歲才完成，跟舒曼的預言相隔二十三年。埋頭進行某項工作二十年以上，是一件很了不起的事。這是布拉姆斯的堅定執著取得的成果。

第一號交響曲看得出來受到貝多芬第五號交響曲的影響，同樣以C小調開頭，在講述痛苦與鬥爭的過程後，以充滿喜悅的C大調結束。此外，第四樂章〈終曲〉的主題，令人聯想到貝多芬第九號交響曲〈終曲〉的主題。布拉姆斯說：「這是當然的，笨蛋也聽得出來。」承認他的交響曲受到貝多芬的影響。

3. 偉大的3B──巴哈、貝多芬、布拉姆斯

布拉姆斯憑藉延續貝多芬交響曲精神的第一號交響曲，與巴哈和貝多芬躋身同列。尤其是作曲家畢羅曾說：「我的音樂信條是3B，巴哈、貝多芬和布拉姆斯！」此後人們稱這三個人為「3B」。二十年後，德國邁寧根（Meiningen）舉辦以巴哈、貝多芬和布拉姆斯的作品為主的3B節。

 《五首浪漫曲與歌曲》，Op.84, No.4〈枉然小夜曲〉（Vergebliches Ständchen）

4. 布拉姆斯的個人品牌

布拉姆斯著手進行先前沒做過的一連串計畫，那就是整頓周遭，建立個人品牌。他不僅收回許久以前寄給朋友的信，連初期的樂譜也拿回來銷毀，隨意寫下的便條或收據也全部清掉。他

不想留下任何一絲可以讓人猜測的蛛絲馬跡。尤其是他燒光跟克拉拉四十年來的私人信件，怕他們之間的感情造成誤會。因此也有人從這一點出發，猜測布拉姆斯晚年創作的《四首嚴肅的歌》可能不是給克拉拉，而是題獻給畫家馬克斯‧克林格爾（Max Klinger）的曲子。布拉姆斯有嚴格的完美主義傾向，忌諱後人透過作品或信件推測他和克拉拉的關係，他對作品完成度的要求也跟這種傾向一脈相通，可以看出他的自律。

5. 自我審查的極致

　　布拉姆斯在方方面面都顯露完美主義。有一天，他對學生指出母親製作的餐桌布，說他的音樂就跟那個餐桌布一樣。也就是說，他母親的細心縫紉和他的作品展現出的完美主義一脈相承。

　　如此極端的完美主義者布拉姆斯將初期作品清掉，一點痕跡也不留。他對年輕時跟拉門伊合奏的小提琴奏鳴曲和大約二十幾首的弦樂四重奏很不滿意，結果全數銷毀。縱觀一般作曲家的整個人生，通常中期作品比初期的好，而後期作品比中期的成熟，我們沒理由只看他們的成熟作品。但布拉姆斯極度討厭他還是新手作曲家的不成熟初期作品見光。他對自己非常嚴格，是不允許任何妥協的完美主義者，只要作品有一點不足，他就會銷毀或乾脆不出版。他還請朋友把許久以前寄的合唱曲還給他，銷毀樂譜。另一方面，布拉姆斯年輕時創作的有價值作品，在二、三十年後又經過他的修改，以其他面貌問世。

　　布拉姆斯漸漸成長為舒曼認可力推的音樂家，為了不愧對於

他握在手中的「貝多芬繼承人」頭銜，為了完美呈現作品和身為人的一面，他一絲不苟地打理自己的人生。

 C大調第二號鋼琴三重奏，Op.87，第三樂章

樸素的3B
啤酒、鬍鬚、肚子

布拉姆斯被譽為偉大的3B之一，同時還有另一個3B綽號。象徵布拉姆斯的三個B便是：啤酒（Beer）、鬍鬚（Beard）和肚子（Belly）。牛津字典收錄了慣用片語「Brahms and Liszt」，這個俚語的意思是「酩酊大醉的、酒鬼」。布拉姆斯透過喝啤酒和紅酒，來消除完美主義武裝之下的緊湊人生造成的壓力和緊張。雖然愛喝啤酒的布拉姆斯名字被用來當作「酩酊大醉的」的意思，但他沒辦法放棄酒帶來的創作能量。啤酒是他無法放棄的第一個B。

二十歲左右的布拉姆斯肖像畫，看起來就像從純情漫畫跑出來的纖細小鹿，最關鍵的是他臉上沒有半根鬍鬚。實際上布拉姆斯二十幾歲後才進入變聲期，鬍鬚也是到了三十幾歲才開始冒出來。再加上身高只有一百五十三公分，他遇到克拉拉的時候，宛如稚氣的美少年。

但是典型的十九世紀德國男人通常會有鬍子，因此到了五十歲，作品日漸成熟的布拉姆斯也開始留鬍子。而且以防朋友們看到突然冒出濃密鬍子的自己而嚇一跳，他事先寄信說：「我留了

J. 勞倫斯（J.Laurens）描繪的二十歲布拉姆斯

一大把鬍子，希望你的夫人不會被這可怕的樣子嚇到。」

　　實際上，朋友們認不出布拉姆斯，被他的完美變裝術逗得捧腹大笑。布拉姆斯的第二個B便是他謹慎打理，遮住半邊臉的鬍子。最有名的布拉姆斯肖像畫應該就是他留一大把鬍子，身體發福的模樣吧。

　　布拉姆斯的創作痛苦愈強烈，他的體重就增加得愈多，而且變得不在乎外表。在布拉姆斯背著手走路的肖像畫中，他的肚子很大。老光棍布拉姆斯的唯一愛好是在維也納知名餐廳「紅刺蝟」（Zum Roten Igel），配著便宜的匈牙利產紅酒，飽餐一頓，第三個B正是指他的肚子。自由過活的單身布拉姆斯除了3B之外，還非常喜歡雪茄，彈琴的時候嘴邊也會叼著。

 降B大調第二號鋼琴協奏曲，Op.83，第二樂章

紅刺蝟餐廳

維也納的知名餐廳,貝多芬也是常客。許多布拉姆斯在河邊散步的畫作或照片所描繪的,就是他往返這間餐廳的模樣。布拉姆斯每天固定時間在這間演奏吉普賽音樂的餐廳用餐後,會去聽演奏會或在河邊散步。聽說久而久之,看他進出餐廳就能知道當下的時間。

擅長掌握主題的
玩世不恭的大叔

布拉姆斯曾看巴哈的樂譜來學習對位法,對他來說,對位法並不複雜,是自然表達情感的方法。布拉姆斯引用巴哈的作品,創作第一號大提琴奏鳴曲第四樂章的主題,以及第四號交響曲〈終曲〉的主題。除了對位法,布拉姆斯還有一項出色的能力,那就是他擅長掌握主題,將其發展成各種模樣。他的主題掌握能力在創作變奏曲時特別突出,尤其是他會拿尊敬的作曲家的主題做成變奏曲。

布拉姆斯的變奏曲

—《舒曼主題變奏曲》（Op.9）：以克拉拉動機為主題，是為了絕望的克拉拉創作的曲子。

—《韓德爾主題變奏曲》（Op.24）：將韓德爾（Georg Friedrich Händel）的鍵盤組曲（HWV.434）中第三首詠嘆調的主題變奏的曲子，布拉姆斯送給克拉拉當作四十二歲生日禮物，並由克拉拉首演。

—《海頓主題變奏曲》（Op.56b）：由兩台鋼琴和交響樂團演奏的曲子，克拉拉生平最後一首彈的曲子。

—《帕格尼尼主題變奏曲》（Op.35 I, II）：以帕格尼尼的二十四首隨想曲為主題，是技巧上令人費解的變奏曲。

布拉姆斯風格的
空虛的搞笑

穩重嚴肅的布拉姆斯說話直來直往，又喜歡夾雜幽默。有一天，布拉姆斯參加沙龍聚會，有人請他彈開心的莫札特曲子，布拉姆斯看了大家一圈，冷冷地說：「莫札特不適合你們，頂多適合布拉姆斯那種程度的。」他真的很會拿捏分寸吧？雖然聽起來讓人有點不悅，但他用自嘲的語氣說話，令人不知道該生氣還是該笑。因為這種說話方式，布拉姆斯容易樹敵，但朋友也很多。除此之外，布拉姆斯隨著年紀增長開始留鬍子，他曾說：「在留鬍子之前我看起來就像克拉拉的兒子，但留了鬍子後，大家都說我像她父親啊。」

布拉姆斯創作第二號鋼琴協奏曲的時候，又寫信給朋友說「作品很小」、「是規模很小的鋼琴小品」等等，但這首曲子其實長達五十分鐘，是樂譜多達一百六十頁的巨作。布拉姆斯動不動像這樣簡單地把自己的作品說得好像規模很小，不怎麼樣。他在創作第一號交響曲的期間，也貶低自己的作品，對朋友說：「這曲子又長又難，沒什麼魅力。」

小提琴協奏曲，Op.77，第三樂章

布拉姆斯追星記，卡門
與演奏者的緣分

布拉姆斯埋頭於一件事就會堅持到底。他小時候受到警衛隊法國號樂手父親的影響，興趣之一是蒐集玩具士兵，生平對軍隊十分感興趣。布拉姆斯的蒐集癖好不只這樣，他瘋狂蒐集樂譜、自傳原稿或珍本、簽名等，整間書房塞得滿滿的。

而且他從小愛看歌劇，各方面嘗試努力寫出好歌劇，後來發現法國作曲家喬治・比才（Georges Bizet）的歌劇《卡門》（Carmen）。布拉姆斯非常喜愛該劇的音樂，光是1876年他就一鼓作氣看了二十遍。講述吉普賽女人卡門故事的音樂引起布拉姆斯的興趣，讓他激動興奮不已，他還寫信懇求出版社給他《卡門》的交響樂樂譜。然而雖然他如此喜愛歌劇，卻沒有為歌劇作曲的運氣。假如布拉姆斯碰到好劇本，製作成歌劇的話，應該會出現光明與黑暗、興致與情感恰到好處的作品吧。

另一方面，布拉姆斯跟小提琴有很深的淵源。他生平第一個學的樂器也是小提琴。他和小提琴家拉門伊一起巡演，深知小提琴的魅力，又在一輩子的好友小提琴家姚阿幸建議下，於四十五歲完成小提琴協奏曲。多虧小提琴家朋友，布拉姆斯寫出優秀的小提琴作品。他還獲得大提琴家羅伯特·豪斯曼（Robert Hausmann）的協助，創作出大提琴奏鳴曲。但是到了晚期，布拉姆斯接連收到他珍視的人過世的消息，絕望的他宣布第二號弦樂五重奏是他的封筆作品。後來有一天，他聽到單簧管演奏家理查·慕爾菲特（Richard Mühlfeld）的優美演奏後，為之神魂顛倒。從那時候起，布拉姆斯深陷單簧管的魅力之中，創作出單簧管五重奏、單簧管三重奏，以及兩首單簧管奏鳴曲。布拉姆斯之所以被視為秋天傷感男子的鼻祖，有一部分正是因為這些單簧管作品。

單簧管五重奏，Op.115，第一樂章

要我跨海越洋？
博士學位我放棄！

英國劍橋大學提議頒發榮譽博士學位給布拉姆斯和姚阿幸，出乎意料地布拉姆斯拒絕了。這單純是因為他怕海。布拉姆斯實在沒有信心橫越可怕的大海，因此放棄去英國，不得已只有姚阿幸參加學位頒發典禮。姚阿幸在英國親自指揮布拉姆斯的第一號交響曲，實現在英國首演的壯舉。

不僅如此，布拉姆斯收到提議，要他擔任一百五十年前巴哈任職過的萊比錫聖多馬教堂的榮譽合唱指揮，結果他拒絕了。因為他在個性上沒有虔誠到願意在教堂供職，而且被職場綁住後，他就不能自由自在地旅行作曲了。

後來布拉姆斯又有機會獲頒博士學位，從不用跨海的德國弗羅茨瓦夫（Wrocław）大學獲得榮譽博士學位，終於成為博士。他創作《大學慶典序曲》（*Academic Festival Overture*）給校方，作為答謝。布拉姆斯獲得的博士學位寫了「創作真摯音樂的最偉大的德國音樂家」。只是，在學位頒發儀式上演奏的《大學慶典序曲》加了四首大學生們愛唱的流行歌曲，學生們感受到快樂的團體意識，氣氛就像愉快的慶典。

 《大學慶典序曲》，Op.80

你喜歡
布拉姆斯嗎？

布拉姆斯的第三號交響樂第三樂章旋律美麗憂愁，浸潤人心。浪漫又充滿哀愁的弦樂器旋律深受人們的喜愛。這首曲子讓我立刻想起電影《何日君再來》（*Goodbye Again*），該電影改編自法國小說家佛蘭西絲·莎岡（Françoise Sagan）的小說《你喜歡布拉姆斯嗎？》（*Aimez-Vous Brahms?*）此電影講述二十五歲的年輕男子與大他十四歲的女人之間的愛情，中間出現過布拉姆斯的第三號交響樂第三樂章。看到這裡，大家自然而然就聯想到

布拉姆斯和克拉拉了吧？結果這部電影像標籤跟著布拉姆斯，每次談到他的音樂和人生就會出現。布拉姆斯、克拉拉和舒曼三人的命運般相遇，還有他們的人生比電影更加令人悲傷心痛。如同布拉姆斯所説，他以音樂説話，以音樂生活。

 F大調第三號交響樂，Op.90，第三樂章

一到夏天就
坐不住的布拉姆斯

　　每到夏天，布拉姆斯好像就會心神蕩漾。他每年夏天隱居在大自然之中，散步整理思緒，獲得創作靈感。布拉姆斯的第一號交響樂是在呂根島（Rügen）的薩斯尼茨（Sassnitz）度過夏日假期時完成的。布拉姆斯有時也會和克拉拉與姚阿幸一起在哥廷根（Göttingen），和父親在奧地利、阿爾卑斯山度過夏天。尤其是布拉姆斯為了平撫失去母親的傷心，在克拉拉夏季別墅所在的利施德泰買了房子，有十年的時間在那裡度過夏天，創作許多巨作。位於山丘上的這間房子變成現在的布拉姆斯夏日故居（Brahms House）。布拉姆斯就像這樣常常跟克拉拉一起在許多城市度過夏天。他在瑞士伯恩（Bern）霍夫斯特滕（Hofstetten）的圖恩湖（Lake Thun）美麗風景中，創作多首名曲，例如第二號大提琴奏鳴曲（Op.99）、第二號小提琴奏鳴曲（Op.100）、C小調第三號鋼琴三重奏（Op.101）、給小提琴與大提琴的雙重協奏曲（Op.102）。布拉姆斯自四十多歲起，在維也納近郊普雷斯

鮑姆（Pressbaum）的小別墅、薩爾斯堡的知名溫泉療養地巴特伊施爾（Bad Ischl）等地度過十年的夏天。除此之外，布拉姆斯很喜歡陽光燦爛、活力四射的「我的太陽」（O sole mio）義大利，那裡跟漢堡形成鮮明的對比，因此他生平總共去了八次。他最後一次去義大利旅行是為了避開自己的生日派對。六旬生日將近，討厭受到矚目的布拉姆斯覺得大肆慶生很有壓力，因此乾脆逃到義大利。

不知不覺成為
早期採用者

　　有一件事讓人很意外，那就是布拉姆斯家中有電燈。他和在電子公司西門子工作的李察德・費靈爾（Richard Fellinger）很熟，所以是為數不多使用電燈的維也納人之一。即使是在深夜，布拉姆斯應該也能在明亮的燈泡下持續作曲吧？更驚人的是，愛迪生於1887年發明留聲機之後，愛迪生的公司進行一項歷史性計畫，用圓筒留聲機錄下名人的聲音，布拉姆斯也名列其中。布拉姆斯留下問候語：「現在是1889年12月，我是在費靈爾家中的布拉姆斯博士，約翰尼斯・布拉姆斯。」接著他演奏第一首《匈牙利舞曲》的第十三至七十二小節，以及約瑟夫・史特勞斯（Josef Strauss）的波爾卡－馬祖卡舞曲《蜻蜓》（*Die Libelle*）改編版。多虧這項計畫，我們才能依稀聽到布拉姆斯的聲音和演奏。

布拉姆斯的聲音和演奏

還有驚人的是，費靈爾的妻子瑪麗亞是攝影師。託她的福，後人才能看到許多布拉姆斯晚年的身影。大多現存的布拉姆斯晚年照片都是瑪麗亞像狗仔一樣追著布拉姆斯拍下的。尤其瑪麗亞是女性，她仔細觀察了布拉姆斯的生活，捕捉特別的碎片瞬間，留下寶貴的照片資料。布拉姆斯就像這樣跟不同領域的人相處融洽，建立起令人感激的友誼。

G小調第一號鋼琴四重奏，Op.25，第四樂章

♩♫ 懂樂必懂 ♪♬

布拉姆斯的絕對音樂

布拉姆斯的音樂世界可以說是在古典傳統的基礎上，大放異彩的浪漫主義。他很重視音樂的形式、秩序、平衡和克制。他不追求新的變化，而是堅守古典主義的傳統。布拉姆斯重視構成絕對音樂的美麗，也就是旋律、節奏、和聲、樂器的音色、音的強弱等純粹的音樂元素。他專注於交響曲等傳統音樂種類，認為音樂本身便是音樂的完成。到了十九世紀末，布拉姆斯的絕對音樂和華格納的標題音樂形成對立的兩派。布拉姆斯討厭紛爭，但在時代變遷中不得已成為兩大勢力之一的趨勢代表。

動搖布拉姆斯的
華格納

有作用力，就有反作用力。在時代潮流中，正反共存是很自然的事，也是發展的動力。布拉姆斯堅持自己的信念，默默盡力

而為，屬於大器晚成，但比他大二十歲的華格納年輕時就是代表德國的成功音樂家。兩人的音樂精神截然不同，歐洲音樂圈也以他們兩人為中心分成兩派。布拉姆斯保持浪漫主義，欲繼承古典音樂，但華格納屬於新德意志樂派，追求改革與變化，嘗試為了將來創造新音樂。他取得的突破就是結合文學、美術、舞蹈等其他藝術領域的標題音樂。

　　另一方面，布拉姆斯的愛好是蒐集音樂家的信，他偶然發現華格納寄給時尚設計師的情書，這件事導致華格納更猛烈地攻擊他。再加上喜歡爭論的華格納以身為德國人為豪，攻擊猶太音樂家，跟維也納的猶太音樂家要好的布拉姆斯對此感到不可理喻。布拉姆斯派與華格納派針鋒相對之際，華格納過世，他的粉絲華格納信徒（Wagnerian）一下子陷入難關。是時候明智地選邊站了。布拉姆斯派不僅妨礙支持華格納的安東・布魯克納（Anton Bruckner）活動，還阻止布魯克納的學生領貝多芬獎和創作。結果布魯克納的學生大受打擊，被關進精神病院，英年早逝。另一名華格納信徒古斯塔夫・馬勒（Gustav Mahler）的貝多芬獎得獎之路也受到阻礙，馬勒很有危機意識，立刻以布拉姆斯的談話好友自居。結果事情有了一百八十度的轉變，馬勒獲得布拉姆斯派支持，拋下華格納派，並成為維也納愛樂的常任指揮。

《四首鋼琴小品》，Op.119, No.1〈間奏曲〉

布拉姆斯的獨白，《鋼琴小品集》

像是形式分明、結構複雜的交響曲這種編制龐大的曲子，布拉姆斯有他明顯的優點，不過他的小品也富有魅力。布拉姆斯晚年創作的《鋼琴小品集》（Op.116～119）融入寂寞、孤獨、絕望與對家人的思念，琴聲聽起來彷彿在吟誦、喃喃自語。布拉姆斯一完成這些小品集就拿給克拉拉看，其中 Op.119 的第一首〈間奏曲〉被她稱為「灰珍珠」，令人不知不覺想起布拉姆斯的故鄉漢堡的濃霧風景。

誰才是真正的
布拉姆斯？

　　布拉姆斯雖然有幾個摯友，但他其實很孤獨，從來沒有對誰敞開心扉過。由於他說話直來直往，有時會對朋友造成不小的傷害，但摯友們很清楚他的個性。此外，布拉姆斯有個嚴重的習慣，他常在欣賞表演的時候打瞌睡，這種習慣一不小心就會造成誤會。他可能是對真的不感興趣的領域關上了所有感官吧。換言之，他不是體貼他人的人。布拉姆斯還有一個奇怪的習慣，他經常忽然題獻作品給其他人。他似乎很努力隱藏自己的真正心意，不想表現出來。布拉姆斯甚至也沒對克拉拉敞開心扉，特立獨行的他真面目令人難以捉摸。克拉拉曾說：「雖然認識他四十年了，但還是猜不透他的個性和思考方式，」並說：「他是個捉摸不透的人。」

布拉姆斯雖然一輩子存到不少錢，但旅行的時候也是住在不起眼的簡陋旅館，穿著舊外套，生活簡樸，並將財產分給親朋好友。童年過得不幸的布拉姆斯非常憧憬和睦的家庭，但終究沒有結婚。他個性堅強又獨立，但親朋好友的逝世也會令他大受打擊，傷心難過。這樣的布拉姆斯大概也很難搞清楚自己的真正面貌吧。

 《六首鋼琴小品集》，Op.118, No.2〈間奏曲〉

克拉拉與布拉姆斯
不擁有的永恆之愛

舒曼住在精神醫院的期間，為克拉拉擦去淚水的人正是布拉姆斯。他對她的憐憫最後轉變成熱烈的愛，但在舒曼過世之後，他們兩個反而基於信賴和理解守護了超越愛情的友情。他們相知相守四十年，作為百分之百的朋友，成為彼此的慰藉與力量。尤其是年紀比布拉姆斯大的克拉拉是真正理解他的女性。她在布拉姆斯的母親病危時，來到他在漢堡的家，還跟他父母見面。克拉拉親眼目睹布拉姆斯的不幸家事，因而能夠理解他的痛苦和悲傷。雖然布拉姆斯也跟其他女人交往過，但他和克拉拉有著極其強烈的精神連結。雖然跟他們兩個有關的懷疑消息滿天飛，但他們展現出來的愛是不去擁有彼此的愛，只是不擁有的愛似乎也很難被人理解。

布拉姆斯在1896年聽到克拉拉性命垂危的消息後，把對人

生的虛無與死亡的審視寫進《四首嚴肅的歌》（Op.121）。最後克拉拉過世，收到噩耗的布拉姆斯大受打擊，心亂如麻，去參加克拉拉的喪禮時還坐錯火車方向，結果未能參加喪禮。歷經四十小時的漫長旅程，布拉姆斯終於抵達克拉拉的墳墓所在的波昂。他一邊哭，一邊為克拉拉歌唱《四首嚴肅的歌》。舉目無親的布拉姆斯就連愛了一輩子的克拉拉也失去了，他嘆息道：「這麼孤獨，活著還有意義嗎？」

後來布拉姆斯的健康也逐漸惡化，他有預感自己的生命也快走到盡頭，創作畢生最後的作品《十一首管風琴聖詠前奏曲》（*11 Chorale Preludes: For the Organ,* Op.122）。十一首曲子皆以死亡為主題，布拉姆斯為〈世界啊，我必須離你而去〉（O Welt, ich muss dich lassen）寫出最後一個音後放下筆。他感覺到死亡離自己非常近。

終生勤奮創作藝術歌曲的布拉姆斯留下兩百多首歌曲，其中包含《德意志安魂曲》、《命運之歌》（*Schicksalslied*）、《女低音狂想曲》等。對喜愛文學的他而言，帶有歌詞的歌曲宛如他的日記本，是他一輩子的音樂好朋友。

最後一口紅酒
孤獨但自由

布拉姆斯在沒有克拉拉的世界一天天過著沒有意義的生活。作曲家愛德華・葛利格（Edvard Grieg）邀布拉姆斯到挪威療養，但他已經到了無法前往的狀態。這個時候，漢斯・李希特

（Hans Richter）指揮了他的第四號交響曲，聽眾在每個樂章結束的時候給予熱烈掌聲。布拉姆斯知道這次演奏會是他最後一次聽到自己的曲子，潸然淚下。

克拉拉過世一年後的1897年4月3日，布拉姆斯艱難地喝了一口朋友貝爾塔・法柏（Bertha Faber）給他的紅酒，說了：「啊，真好喝！」之後去世，享年六十三歲。喪禮在維也納舉行，並按照他生前遺願，埋在維也納中央公墓，沉眠於貝多芬和舒伯特的旁邊。

 《四首歌曲》，Op.43, No.1〈永恆之愛〉

在霧氣瀰漫的漢堡和陽光四射的義大利之間，布拉姆斯選擇了維也納。在華麗的花腔女高音和渾厚的男低音之間，布拉姆斯追求的人生是位居中間，能靜能動的女中音。他雖然喜歡浪漫主義的華麗風格，帶有最浪漫的色彩，卻又完美融入樸實純粹的古典主義形式中。

布拉姆斯嚮往以前的優良傳統，不僅是追求古典主義，更視其為放眼未來的窗口。他注視的是過去與未來兩者。他善於使用保守又現代的和聲和節奏，是影響力和女中音一樣的作曲家。

舒曼過世後，布拉姆斯終於可以跟克拉拉建立自由的關係，但他對克拉拉的熱烈愛意與渴望反而冷卻下來，昇華為藝術。對布拉姆斯來說，作曲是遺忘心愛的克拉拉的一種方式，同時也是表現愛意的媒介。雖然他在許多無法實現的戀情中徬徨，但他終

究真正愛過的人只有克拉拉一個。但他們的愛情不一定要開花結果，而是要守護下去。他們有音樂上的交流，四十年來眺望同個方向，布拉姆斯、舒曼和克拉拉最後才能在音樂史上留下那麼知名美麗的故事。

　　布拉姆斯的音樂充滿孤獨卻自由、自由卻孤獨的人生，以及他勤奮老實地治學的耐心與信念，這樣的音樂，令人自然而然想起在豔陽高照的夏天與天寒地凍的冬天之間的秋天。不僅是後代作曲家，身為布拉姆斯的未來的我們，也應當注視他的漫長孤獨與作品的完成度。

　　我們愛不會結束。
　　堅硬如鋼，堅固如鐵。
　　我們的愛變得更加牢固。

　　如同鋼鐵被反覆打磨，
　　誰能改變我們的愛？

　　即使鋼鐵可以重新熔掉，
　　我們的愛也永恆不變。
　　——節錄自布拉姆斯的〈永恆之愛〉

布拉姆斯・10 大關鍵字

01. 巨人的腳印

布拉姆斯創作第一號交響曲,將貝多芬比喻為巨人。

02. 《你喜歡布拉姆斯嗎?》

講述克拉拉、舒曼和布拉姆斯三角戀的小説和電影。

03. 《大學慶典序曲》

布拉姆斯獲得博士學位後,出於感謝創作的曲子。

04. 舒曼

舒曼是讓作曲家布拉姆斯成長的一大動力和恩人。

05. 克拉拉

布拉姆斯永遠的愛人,永遠的謬思。

06. 偉大的 3B

代表偉大作曲家巴哈、貝多芬、布拉姆斯名字的 B。

07. 布拉姆斯風格

指的是繼承古典傳統的布拉姆斯的音樂精神(Brahmsian)和其追隨者。

08. 姚阿幸

小提琴家姚阿幸是布拉姆斯的摯友和音樂夥伴。

09. 《匈牙利舞曲》

以四手聯彈的形式作曲,是布拉姆斯的一大收入來源。

10. 樸素的 3B

具有布拉姆斯特徵的三種 B:Beer(啤酒)、Beard(鬍鬚)、Belly(肚子)。

Playlist

布拉姆斯必聽名曲

01. 《給女中音、中提琴及鋼琴的兩首歌》，
 Op.91, No.1〈平息渴望〉（Gestillte Sehnsucht）

02. 降 B 大調第一號弦樂六重奏，Op.18，第二樂章

03. 《六首鋼琴小品集》，Op.118, No.2〈間奏曲〉

04. F 大調第三號交響曲，Op.90，第三樂章

05. 《五首藝術歌曲》（5 Lieder），Op.105, No.1〈旋律如此牽引著我〉
 （Wie Melodien zieht es mir）

06. 第一號大提琴奏鳴曲，Op.38，第三樂章

07. 單簧管五重奏，Op.115，第一樂章

08. 降 B 大調第二號鋼琴協奏曲，Op.83，第二樂章

09. 《四首歌曲》，Op.43, No.1〈永恆之愛〉

10. 第二號大提琴奏鳴曲，Op.99，第二樂章

11. 《三首間奏曲》，Op.117, No.2〈間奏曲〉

12. D 小調第三號小提琴奏鳴曲，Op.108，第二樂章

13. B 大調第一號鋼琴三重奏，Op.8，第一樂章

14. 降 E 大調第二號單簧管奏鳴曲，Op.120，第一樂章

15. C 小調第一號交響曲，Op.68，第四樂章

Jakob Ludwig Felix Mendelssohn Bartholdy

孟德爾頌

1809~1847

外傳

幸運少爺

孟德爾頌

被舒曼稱作「十九世紀的莫札特」的人正是孟德爾頌。雖然孟德爾頌一生短暫，但他在浪漫主義中追求古典傳統，是浪漫主義的中心人物。他是鋼琴家、作曲家，也是研究巴哈並帶領最優秀交響樂團的指揮，是一生轟轟烈烈的不朽天才。

孟德爾頌的爺爺被譽為「德國的蘇格拉底」，是將舊約聖經翻譯成德文的知名哲學家，而他父親和手足一起經營德國的代表性銀行「孟德爾頌銀行」。孟德爾頌的爺爺本來就是優秀人物，他父親曾說：「以前我是有名父親的兒子，而現在是有名兒子的父親。我不過是一個連字號。」他的有名兒子費利克斯·孟德爾頌1809年出生於漢堡的猶太人家庭。孟德爾頌的意思是孟德爾之子，費利克斯則有「幸運兒」的含義。跟孟德爾頌同輩的作曲家有1810年出生的蕭邦、舒曼，以及1811年出生的李斯特。孟德爾頌和小他十歲的克拉拉與舒曼之間的音樂連結和友情，不斷在他們三人的關係中出現。

音樂天才的
童年

孟德爾頌很小的時候就向母親學鋼琴，很快便展現天才的一面。八歲的他一看到複雜的鋼琴曲，馬上就能編曲，從難懂的巴哈曲子中找到對位法的錯誤。孟德爾頌姊弟倆向巴黎最好的老師學習鋼琴和小提琴後，師從柴爾特，學了七年的和聲學和作曲。專門研究巴哈的柴爾特讓孟德爾頌明白到莫札特和巴哈音樂的偉大，孟德爾頌的作品明顯受到了影響。孟德爾頌也師從過莫謝萊

斯，與他保持良好關係。

德國大文豪歌德親眼見過七歲的莫札特，是看出他天賦的在世證人。他後來又見到兩名天才。十三歲的孟德爾頌在歌德家演奏，當時七十二歲的歌德驚嘆：「你比莫札特更厲害。」後來孟德爾頌又多次拜訪歌德家，用他的詩作曲。幾年後，歌德見到克拉拉・舒曼，也被她的演奏嚇到過。

孟德爾頌不愧是天才，作品也很多產。十三歲之前，他創作了十二首弦樂交響曲、四部德文歌劇（歌唱劇），以及多首室內樂曲。十三歲時，首次出版他的第一個作品鋼琴四重奏，並在十五歲創作第一首交響曲。其中有幾首早期作品的水準被評為高於莫札特在同個年紀創作的曲子。莫札特的父親李奧波德帶著莫札特到歐洲各地巡演，讓大家知道他的音樂天賦，但孟德爾頌的父親卻很煩惱是否要將兒子培育為音樂家，孟德爾頌家財萬貫，也不需要為了宣傳兒子，辛苦地巡演。

孟德爾頌小時候全家人從漢堡搬到柏林，到了十六歲時，他又搬到萊比錫。孟德爾頌的家宛如宮廷，有十九個房間，他不僅向家教學習多種語言，還深度學習藝術、文化與哲學等。而且他很喜歡玩用四百五十個單字寫諷刺敘事詩的遊戲，是個不同凡響的小孩。孟德爾頌不僅記憶力過人，還具備討人喜歡的魅力，非常有禮貌。

標題音樂
——《仲夏夜之夢》

　　孟德爾頌的音樂特徵是標題音樂，用音樂來呈現從音樂以外獲得的想法。孟德爾頌家常常請交響樂團來演奏給客人聽，因此他從小培養對交響樂聲音的感覺。結果他在讀到莎士比亞的《仲夏夜之夢》後創作《仲夏夜之夢序曲》。孟德爾頌用弦樂器來描繪葉子的窸窣聲，展現出描繪聲音的出色才華。十七年後，他結合《結婚進行曲》和其餘部分，完成劇樂《仲夏夜之夢》。孟德爾頌利用音樂描寫聲音的能力和作畫能力一脈相通，他很會畫畫，喜歡在信裡附上速寫或漫畫等。

　　孟德爾頌對以前的名曲或被人遺忘的曲子也很感興趣。他拜訪倫敦的時候，發現韓德爾的神劇《以色列人在埃及》（*Israel in Egypt*）原稿樂譜後，在杜塞道夫舉行的萊茵河下游音樂節表演此曲。孟德爾頌整理巴哈的管風琴作品，商討出版舒曼和巴哈音樂全集的事。他在1829年整理奶奶繼承給他的巴哈《馬太受難曲》樂譜，直接搬到柏林的舞台上。巴哈去世之後，被閒置一個世紀多的《馬太受難曲》落入孟德爾頌手中，經由他的手首次對世人公開。《馬太受難曲》的編制規模龐大，需要兩團合唱團和交響樂團，在他的努力之下，巴哈的合唱作品重新獲得評價，進而在整個歐洲引起巴哈熱潮。幸運的二十歲孟德爾頌除了作為作曲家和演奏家的名聲，還獲得了過往音樂最佳詮釋者的名聲。

孟德爾頌的
旅行

　　以巴哈《馬太受難曲》華麗拉開二十歲序幕的孟德爾頌，三年來去了兩趟長途旅行。在他的人生當中旅行非常重要。他在第一個旅遊地點英國親自指揮，為倫敦聽眾帶來第一號交響曲。孟德爾頌具備優雅的成熟感、大氣的風範和謙虛，他的明亮音樂令英國人深深著迷。由於獲得的反應很好，孟德爾頌此後生平總共拜訪英國十次。英國維多利亞女王和阿爾伯特親王是孟德爾頌的熱烈支持者，1858年維多利亞女王之女維多利亞公主與普魯士的儲君腓特烈結婚，他們兩個在婚禮上隨著孟德爾頌的《結婚進行曲》進入禮堂。這個儀式成為傳統，延續至今。孟德爾頌創作此曲的時候，是否想像過兩百年後的現在，全世界的婚禮仍會響起這首曲子？

　　孟德爾頌的第三號交響曲《蘇格蘭》（ *Scottish* ）正是在這個時候創作的。他搭船前往蘇格蘭的斯塔法島（ Staffa ），一路上因為暈船而難受。他被取名自傳說英雄的「芬加爾岩洞」的雄偉所震撼，並創作序曲《芬加爾岩洞》（ *Fingal's Cave Overture* ）。孟德爾頌對交響樂聲音的感覺非常敏銳，雖然同代作曲家白遼士發展了劃時代的管弦樂聲音，但使用了特殊樂器或擴大編制來開發新的聲音。孟德爾頌跟白遼士不一樣，他完整保留上一代的樂器編制，同時又開發出神祕新穎的聲音。

　　在英國靈感湧現的孟德爾頌回來後去了第二趟旅行。這次他造訪了不同歐洲國家，例如德國、奧地利、義大利、瑞士和法

國等。尤其是他在德國見到蕭邦、李斯特和舒曼等音樂家,跟他們建立了友誼。而且他在義大利看到貢多拉,創作了《無言歌曲集》中的〈威尼斯船歌〉(Venetian Gondola)。最受人們喜愛的第四號交響曲《義大利》正是在這個時期誕生的。

孟德爾頌在旅途不適的狀態下,擔任杜塞道夫的音樂總監,第一次領月薪上班。但是在繁忙行程中,孟德爾頌的作品數量明顯減少,音樂總監的行政工作又讓他很挫折,他最後還是提了辭呈。此後當他想喘口氣的時候,庇護他的父親過世了。幸好他在法蘭克福遇到十八歲的畫家塞西爾·讓雷諾(Cécile Jeanrenaud),與她展開新的戀情,治癒了喪父之痛。後來兩人結婚,生了五個孩子。跟塞西爾的幸福婚姻生活對孟德爾頌而言是很好的刺激,他在這個時期創作出最有名的歌,也就是為海涅的詩配上曲子的藝術歌曲《乘著歌聲的翅膀》(*Auf Flügeln des Gesanges*)。

慕尼黑和萊比錫再次請孟德爾頌擔任音樂總監,他最後選了萊比錫,於1835年成為萊比錫布商大廈管弦樂團的音樂總監。孟德爾頌把這個管弦樂團打造成歐洲最棒的管弦樂團,名聲持續至今。除了自己的作品,他也會介紹以前作曲家和舒曼等當代知名作曲家的作品。他在此任職音樂總監的期間,萊比錫的音樂生活有了很大的發展。此外,他跟舒曼夫婦保持良好的關係。孟德爾頌喜歡克拉拉的演奏,跟她一起協奏過無數次。他在穩定幸福的這個時期創作明亮溫暖的第一號鋼琴三重奏,跟好友兼布商大廈管弦樂團樂長小提琴家斐迪南·大衛(Ferdinand David)一起親

自首演此曲，而大衛是小提琴家姚阿幸的老師。舒曼正是在聽到這首曲子後，大力稱讚：「孟德爾頌是十九世紀的莫札特。他看透了時代的矛盾，而且是第一個與其和解的人。」

孟德爾頌與
舒伯特交響曲

　　另一方面，舒伯特雖然生前用歌德的詩創作了六十幾首藝術歌曲，但從未獲得歌德的認可。反之，孟德爾頌和歌德關係非常好，獲得他大力稱讚。孟德爾頌因此感到內心的壓力，對舒伯特很抱歉。剛好舒曼去維也納整理舒伯特的遺物，發現他的交響曲樂譜之後，寄給了孟德爾頌。結果孟德爾頌在舒伯特過世十年後的1839年，於萊比錫布商大廈管弦樂團親自指揮舒伯特的第九號交響曲，使其重見光明。原本人們只知道他是藝術歌曲作曲家的舒伯特，因此獲得截然不同的評價。後來孟德爾頌變得更有名，被各種職責和首演演奏纏住，被迫過著工作狂的生活。

萊比錫
音樂學院

　　1843年孟德爾頌看出音樂教育的重要性，跟舒曼、姚阿幸等人一起創立萊比錫音樂學院，為學校奉獻，和舒曼在音樂教育和音樂遺產方面的意見特別合得來。孟德爾頌即使工作繁忙也會替有才能的學生上鋼琴課，負責作曲和合奏的授課。現在該學校的名稱是「萊比錫孟德爾頌音樂戲劇學院」（Hochschule für Musik

und Theater "Felix Mendelssohn Bartholdy" Leipzig），是德國歷史最悠久的音樂學院。

孟德爾頌的
代表作品

小提琴家大衛和孟德爾頌一起首演過第一號鋼琴三重奏，孟德爾頌為了他構思E小調小提琴協奏曲，並在六年後的1844年完成。這首曲子有許多創新的嘗試，例如挪動裝飾樂段的位置，或是樂章與樂章連著演奏，中間不休息等等。小提琴家姚阿幸稱讚這首協奏曲和貝多芬、布拉姆斯、馬克斯·布魯赫（Max Bruch）的協奏曲為四大小提琴協奏曲。還有每到聖誕節就能聽到的有名聖誕歌《天使高聲唱》（*Hark! The Herald Angels Sing*），正是孟德爾頌創作的曲子。

在搬到柏林和萊比錫的忙碌日程中，孟德爾頌的疲勞程度到了無法恢復的地步。結果他放下所有的工作，不僅婉拒薩克森王國和普魯士國王的邀請，還拒絕了新興交響樂團紐約愛樂的邀請。他在索登（Soden）毫無負擔地休息，埋頭作曲，他晚期的傑作神劇《以利亞》（*Elias*）就此誕生。

另一個愛人
女高音珍妮

孟德爾頌為被稱為歐洲南丁格爾的女高音珍妮·林德（Jenny Lind）創作歌劇《羅蕾萊》（*Loreley*），又幫她在倫敦出

道，在自己的神劇《以利亞》加入她擅長歌唱的升F高音。孟德爾頌寄給珍妮的無數封熱情情書如實展現出對她的愛意。把孟德爾頌當作音樂家尊敬喜愛的珍妮在他死後，透過《以利亞》表演獲得豐厚的收入，她便以此成立孟德爾頌獎學基金會，協助年輕音樂家。

沒有歌詞的歌
無言歌

　　孟德爾頌想創作人人都能輕鬆演奏、方便人們接觸，音樂完成度又高的鋼琴曲，而不是寫給炫耀技巧的炫技家的演奏曲。孟德爾頌自二十一歲起到過世的前兩年，創作時間約十五年的《無言歌曲集》鋼琴曲集寫得比較簡單，因此深受家中有鋼琴的人的喜愛，從中產階級到維多利亞女王皆是。無言歌指的是沒有歌詞，只由鋼琴演奏的歌曲。孟德爾頌自由地用琴音來表現難以言喻的興致。《無言歌曲集》有六卷，每卷八首，總共四十八首歌。另外還有D小調給大提琴與鋼琴的無言歌（Op.109）。《無言歌曲集》由宛如藝術歌曲的清晰旋律，長度約三分鐘的簡樸曲子組成，其中的〈獵歌〉（Hunting-Song）、〈威尼斯船歌〉、〈紡紗歌〉（Spinning-Song）等曲名是孟德爾頌過世後由出版社自行加上去的。《無言歌曲集》後來發展出浪漫主義的音樂種類——「個性小品」。

孟德爾頌的
最後

　　孟德爾頌最親近珍視的人就是他姊姊芬尼・孟德爾頌（Fanny Mendelssohn）。兩人相差三歲，不僅都具備音樂天賦，連外表也長得跟雙胞胎一樣像。兩人從小一起上課，共享許多東西，所以姊弟關係和情誼非常深厚。然而，芬尼因為是女生，而無法成長為音樂家，留下零碎創作的四百首歌和鋼琴小品。這些曲子起初是以弟弟費利克斯的名義出版，後來才以她自己的名字出版，但在那之後沒多久她就去世了。

　　孟德爾頌受到失去靈魂伴侶的打擊，因中風而暈倒，最終去瑞士的茵特拉肯（Interlaken）療養，並創作最後的作品第六號弦樂四重奏，命名為《給芬尼的安魂曲》（*Requiem for Fanny*）。孟德爾頌雖然幾個月後回到萊比錫，但他10月又中風發作，結果在1847年英年早逝，享年三十八歲，那時芬尼才過世六個月。莫謝萊斯和舒曼在他的喪禮上，參與搬運靈柩的隊伍。

無言歌幸運少爺的
《乘著歌聲的翅膀》

　　雖然歷史中沒有所謂的如果，但如果孟德爾頌收到擔任慕尼黑和萊比錫音樂總監提議的時候，選擇慕尼黑的話，會發生什麼事？不管怎樣，他應該都與舒曼夫婦無緣。

　　跟蕭邦、舒伯特和舒曼等生活艱辛的作曲家相比，孟德爾頌家境富裕，又人生順遂，是其他人無法比擬的。他為家裡的活動

創作歌唱劇，為父母的銀婚周年紀念譜寫歌劇。他的生活，與歷經無數磨難，註定命途多舛的作曲家人生天差地遠，因此有些人評價他的音樂缺乏了不起的信念或鬥志，有點輕浮，沒有深度。但孟德爾頌反而是強迫性反覆修改樂譜的努力型天才。《義大利交響曲》（Italian）一改再改，結果未能在他生前出版。神劇《以利亞》也是在首演之後立刻修改，從這一點看來，他應該是對自己很冷靜，把自己逼得很緊的人。不過，他創作音樂不是為了生存，而是因為喜歡，出於熱情創作音樂，因此他的意志看起來不同凡響。

他在短暫的三十八年人生中創作七百五十首曲子，樂譜集多達一百五十幾卷，光是鋼琴曲就有八張CD的分量。他重視古典主義的平衡與節制之美，遵從巴哈的賦格與對位法等嚴格的音樂技法，因此白遼士也曾貶低他的音樂為「死人作曲家的音樂」。嫉妒孟德爾頌一輩子的華格納，不僅嚴厲批評他指揮貝多芬交響曲的速度太快，還匿名發表反猶太主義的文章《音樂中的猶太成分》（Das Judenthum in der Musik）。一百年後發現此文章的納粹全面禁止孟德爾頌的音樂，這件事導致孟德爾頌死後受到侮辱，在布商大廈前方豎立四十年的孟德爾頌紀念碑被納粹拆除。人類判斷藝術的價值標準並非絕對的。孟德爾頌雖是讓浪漫主義音樂開花的作曲家，但他死後卻跟政治勢力綁在一起，他的音樂價值被人貶低，真的令人很遺憾。華格納信徒批評他是「軟爛的沙龍音樂代表人物」，但他的音樂並非單純的「軟爛」，而是不輕易吐露感嘆與激情的端莊。

他雖然是幸運兒，但他所展現的音樂家和研究者事業不是靠運氣，而是靠他的信念與熱情拚來的。孟德爾頌在音樂方面追求古典傳統，但他其實憧憬浪漫，夢想著透過文學、旅行和繪畫隱密地逃出日常生活，逃到幻想世界中。穩住浪漫主義重心的孟德爾頌，透過他真正喜愛的音樂，做了一切他能做的事，是一位真正的音樂家和幸運兒。

結語

我們夢想
從什麼之中獲得自由

有一天，我在水族館看到自由自在游泳的魚，魚看起來既自由又孤獨。當下的我領悟到，原來孤獨與自由是同義詞。我們有多孤獨就有多自由，因為自由而孤獨。生活在現代社會的我們被許多事物束縛住，我們真的能擺脫金錢、名譽、愛情等各種美好事物嗎？浪漫主義時期的音樂家從古典主義的形式獲得解放，他們既自由又孤獨。享受那份孤獨並追求自由的美好人生，同樣在我們眼前展開。

鋼琴變成最基本的樂器後，是最廣泛普及的樂器，但也是最孤獨的樂器。它使人們有了很多獨處的時間，浪漫主義時期的作曲家主要坐在鋼琴前面作曲練習，因此屬於自己的時間相當長。他們在沙龍聚會，建立人際關係，同時又自視為孤獨的存在。他們毫不猶豫地甘願承受孤獨，選擇世外的幻想，而不是世俗普遍之物，這樣的浪漫主義精神，孤獨卻自由地在音樂世界中湧現。

在沙龍盡情一展長才的舒伯特、透過善意競爭，在人性和音樂方面有所成長的蕭邦與李斯特、想成為鋼琴界的帕格尼尼的舒曼、經由舒曼的介紹為世人所知的蕭邦和布拉姆斯，以及有舒曼和布拉姆斯所愛的克拉拉，他們互相寄信，形成交織的大型網絡，無論是去參戰或碰到其他人過世，在任何情況下他們都堅強

地作曲。然而，世事難料。雖然舒伯特非常尊敬貝多芬，但在他的作品中卻感受不到貝多芬的痕跡。反之，布拉姆斯覺得貝多芬繼承人這個頭銜很有壓力，試圖擺脫貝多芬，他的音樂卻在不知不覺間融入了貝多芬。許多音樂家受到小提琴家帕格尼尼的影響，夢想成為鋼琴界的帕格尼尼。舒曼放棄當法學家，想成為鋼琴界的帕格尼尼，卻面臨手指斷掉的絕望，進而成為作曲家和評論家。還有李斯特雖然變成超越鋼琴界帕格尼尼的超級巨星，但他很快就遇到人生的轉捩點，轉換跑道。我們過著不可預測的人生，從他們身上獲得慰藉，領悟到我們此刻所在之處並不安穩是正常的，以及人生中沒有什麼東西是確定的。

他們的事蹟透過信件和日記流傳至今，後人多少可以藉此推測他們的一生。然而，我們無法靠那些紀錄或周遭人的證詞全盤了解男女之間的愛情或朋友之間的友情。在聽過他們的音樂後，尤其是那些令人想不透的愛情，就能慢慢找到頭緒。在他們的音樂中，有如謎語的人生仍是進行式。得不到女人的愛的舒伯特音樂有著失戀的難過，在離開祖國並戴著異鄉人面具過活的蕭邦音樂中有著內在的悲傷與失落，而李斯特的音樂有著戲劇性的愛情夢想。我們能從音樂中感受到那些情緒，獲得安慰。舒曼將

與生俱來的憂鬱融入音樂之中，布拉姆斯的音樂飽含撫慰與專情的愛，而克拉拉優美地展現犧牲與痛苦。我們透過他們的音樂療傷，撫平傷痛，在孤獨中感受到自由。

　　沒有永久的愛，但有永恆的音樂。